CLAUDIE GAGNON

MONOGRAPHIE
MONOGRAPH

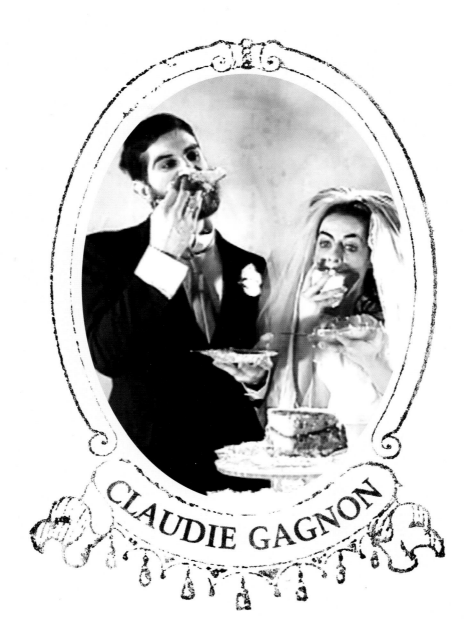

CLAUDIE GAGNON

Par / By
Mélanie Boucher

Avec la participation de / With the participation of
Julie Bélisle
Mariette Bouillet

EXPRESSION, Centre d'exposition de Saint-Hyacinthe – l'Œil de Poisson – Musée d'art de Joliette

Sommaire / Summary

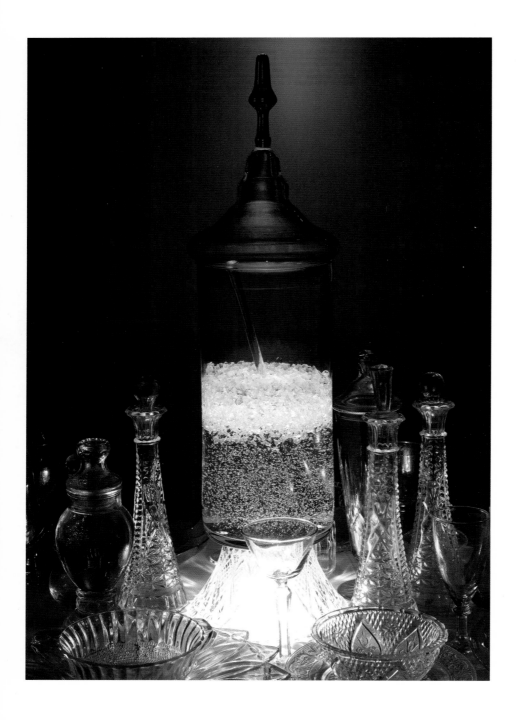

Théâtre de la vie
The Theatre of Life

L'amorce de cette publication bilingue est une rétrospective, initiée par Expression, présentée en deux volets et portant sur les vingt ans de carrière de l'artiste Claudie Gagnon. Mélanie Boucher est la commissaire de ce projet, coproduit par Expression et le Musée d'art de Joliette. Cette publication, croyons-nous, constitue une étape importante dans la carrière de l'artiste, voire comble un retard qu'il fallait rattraper. Car l'artiste, très présente sur la scène nationale, n'avait pourtant jamais eu droit à une rétrospective jusqu'à ce jour, encore moins avait-elle fait l'objet d'un ouvrage substantiel. Il était impératif que l'aventure soit soutenue par plusieurs individus ainsi que par plusieurs instances afin que le travail reçoive toute l'attention qu'il mérite. Dans cet esprit, aux institutions à l'origine de la rétrospective, s'est joint, en tant que coéditeur de la publication, le centre d'artistes l'Œil de Poisson, auquel Claudie Gagnon a longtemps été associée et où elle a présenté une exposition individuelle en 2007. Pour permettre au lecteur de mieux s'imprégner de la démarche de Claudie Gagnon, Mélanie Boucher a pour sa part invité les auteures Julie Bélisle et Mariette Bouillet à enrichir la publication de leurs analyses approfondies. Cela nous confirme, encore une fois, que regrouper des forces complémentaires autour d'un corpus marquant ne peut qu'être bénéfique pour la diffusion, la recherche et le développement des connaissances en art contemporain et actuel.

Claudie Gagnon, qui vit et travaille près de Québec, a su consolider sa place sur la scène de l'art contemporain. Depuis vingt ans, Claudie Gagnon conçoit des installations ambitieuses et fantaisistes qui reposent sur l'objet usuel. Comme l'a déjà souligné la commissaire de la rétrospective, « les œuvres de l'artiste sont des accumulations de menus éléments qui exigent un minutieux labeur et leur qualité théâtrale a été exploitée dans de nombreux spectacles de tableaux vivants ». En outre, en 1997, Claudie Gagnon présente une œuvre *in situ*, *Le plein d'ordinaire*, dans l'appartement qu'elle habite alors à Québec. Elle prend part à l'exposition collective *Le ludique*, d'abord présentée au Musée national des beaux-arts du Québec en 2001 puis au Musée d'art moderne de Lille en 2002, et à *Métissages*, un projet conçu par Robert Lepage et montré au Musée de la civilisation de Québec en 2000.

The basis for this bilingual catalogue is a two-part retrospective covering twenty years of artistic achievement by Claudie Gagnon. Initiated by Expression, the project is curated by Mélanie Boucher and co-produced by Expression and the Musée d'art de Joliette. In our view, the catalogue marks an important step in the artist's career and comes none too soon, for, despite a strong national presence, Gagnon's oeuvre has not been previously chronicled in a retrospective, much less examined in a substantive publication. To ensure that her art would receive the widespread attention it deserves, we felt it vital to involve multiple contributors and institutions. In this spirit, l'Œil de Poisson, the artists centre where Gagnon was long a member and held a solo show in 2007, joined the team as co-publisher. And Boucher invited art historians Julie Bélisle and Mariette Bouillet to enrich the reader's experience of the artist's approach with in-depth analyses. All of which once again confirms that bringing complementary forces to bear on an outstanding body of work can only be beneficial to the dissemination, research and development of knowledge in the areas of contemporary and present-day art.

Over the past twenty years, Claudie Gagnon, who lives and works near Québec City, has consolidated her position on the contemporary art scene with ambitious, fanciful installations based on commonplace objects. As the retrospective's curator notes, "the artist's works are accumulations of small components that require painstaking effort, and she has exploited their theatrical quality in numerous tableau vivant shows." Among other events, in 1997 Gagnon presented an *in situ* work, *Le plein d'ordinaire*, in her Québec City apartment. She contributed to the group show *Le ludique*, presented at the Musée national des beaux-arts du Québec in 2001 and at the Musée d'art moderne, in Lille, in 2002. And to *Métissages*, a project designed by Robert Lepage and shown at the Musée de la civilisation de Québec in 2000. In 2003 she took part in Orange: Contemporary Art Event of Saint-Hyacinthe, and in 2007 she showed selected works in a group exhibition called *Basculer*, at Galerie de l'UQAM. Her stage work has also earned considerable notice, both in Quebec and abroad, in Italy, Germany, China and Japan.

En 2003, elle participe à Orange, L'événement d'art actuel de Saint-Hyacinthe et, en 2007, elle présente une sélection de ses œuvres à la Galerie de l'UQAM dans le cadre d'une exposition de groupe intitulée *Basculer*. Son travail théâtral lui a également valu une attention considérable tant au Québec qu'à l'étranger, en Italie, en Allemagne, en Chine et au Japon.

Nous parlons beaucoup d'interdisciplinarité en art contemporain, mais rares sont les artistes qui vont aussi loin dans cette voie. Non seulement Claudie Gagnon utilise des techniques et un savoir-faire auxquels les artistes en arts visuels font généralement appel, mais elle s'aventure aussi sur le terrain du théâtre, autant en ce qui a trait au décor qu'au jeu des acteurs, complices de ses interventions. Plusieurs d'entre nous ont assisté aux interventions de Claudie Gagnon – des interventions théâtrales et des tableaux vivants –, dans l'un ou l'autre des espaces de diffusion du Québec. Dans un cas, elle nous propose le jeu de huit acteurs costumés et maquillés qui préparent, sous les yeux et sous le nez des spectateurs amusés et incrédules, des créations culinaires à la fois appétissantes et repoussantes. Dans un autre, sur la plate-forme d'un monte-charge immobilisé, on chante, on pleure, et on bouge très peu. Le public, quant à lui, est attentif. Ce n'est ni du théâtre, ni de l'art contemporain, mais c'est à la fois du théâtre et de l'art contemporain. On se questionne, on regarde, on note, on réfléchit, on repart en pensant à ces scénettes de la vie, à ces bouts d'ordinaire. Dans un autre décor, elle invite les gens à cuisiner en sa compagnie, à réaliser des œuvres culinaires. Une autre fois encore, elle invite le public à visiter des œuvres théâtrales et des installations, cette fois présentées chez elle, à l'intérieur et autour de la maison où elle habite, à la campagne.

Les installations de Claudie Gagnon durent dans le temps, tel un complément aux interventions théâtrales tout en ayant une vie autonome, détachées de ces dernières, à tout le moins, plus silencieuses, immobiles, en attente du passage d'un spectateur qui bientôt ressentira des émotions au contact des propositions de l'artiste. À propos de ces œuvres, la commissaire de l'exposition, Mélanie Boucher, a fort judicieusement écrit : « Selon nous, elles doivent être *vécues* avant d'être *comprises*. » Telle une expérience sensitive et émotive, ces œuvres participatives amènent le spectateur dans le spectre des sensations, d'abord, et dans celui du raisonnement, par la suite.

Dans les expositions rétrospectives proposées par Expression et le Musée d'art de Joliette, on retrouve de ces œuvres réalisées par l'artiste tout au long de sa carrière : de petits collages, des cabinets de curiosités, un lustre monumental, des installations – sur les thèmes de la nourriture,

There is a lot of talk about interdisciplinarity in contemporary art, but few artists take the practice to such a degree. In addition to employing the usual battery of visual art techniques and know-how, Gagnon ventures into the realm of theatre, which inspires both the sets and the performances of her interventions. Many readers will have attended a Gagnon event – stage play or tableau vivant – in one of Quebec's numerous performance or cultural spaces. In one case, she staged eight costumed and made-up actors preparing simultaneously appetizing and repulsive culinary creations under the eyes and noses of an incredulously amused audience. In another, she captured the viewers' rapt attention with singing and crying, but little movement, on an immobilized freight elevator platform. This is neither theatre nor contemporary art, yet it is both theatre and contemporary art. One wonders, watches, takes note and then leaves, mulling over these slices of life, these fragments of the familiar. In a different setting, the artist asked people to cook with her, to produce gastronomic artworks. And she once invited the public to visit staged pieces and installations presented in and around her home in the country.

Claudie Gagnon's installations endure, like a complement to her theatrical interventions but with a life of their own, separate from the stage work, at least; more silent, and still, awaiting the passage of viewers whose emotions are bound to be touched. As the exhibition curator Mélanie Boucher astutely observes, "To my mind, they must be *experienced* before being *understood*." Similar to a sensory and emotional experience, these participative works first lead one into the spectrum of feelings, and then to the realm of reason.

The retrospective presented by Expression and the Musée d'art de Joliette comprises works from Gagnon's career to date: small collages, curio cabinets, a monumental chandelier, installations – about food, dining, home – as well as a video work and photographs documenting earlier performative projects. Like this publication, the two exhibitions point up the innovative approach of an artist who arranges ordinary, everyday objects and materials – recovered, hoarded and skilfully juxtaposed – to produce amalgams that shed light on our habits … and their shortcomings.

The three publishers, all contemporary art world veterans, wish to express sincere thanks to the contributors to this catalogue, notably Claudie Gagnon, for her ready availability throughout the process, curator Mélanie Boucher, for deftly leading the project, and Marc-André Roy, for his graphic design.

de la table, de la demeure –, une œuvre vidéographique, de même que des documents photographiques qui témoignent de projets performatifs antérieurs. Cette rétrospective, pareille à la publication, souligne la démarche originale de cette artiste qui agence des objets et des matériaux du quotidien – récupérés, accumulés et savamment juxtaposés – avec, pour résultat, des amalgames révélateurs de nos mœurs… et de leurs travers.

Les trois éditeurs, tous dévoués à l'art contemporain depuis de nombreuses années, tiennent à remercier chaleureusement les collaborateurs de cette publication en commençant par l'artiste, Claudie Gagnon, qui a su se rendre disponible et avenante tout au long du processus dirigé d'une main de maître par la commissaire Mélanie Boucher. Aussi, nous ne pourrions omettre de mentionner l'apport de Marc-André Roy à la conception graphique.

Cette rétrospective, sous la forme d'expositions accompagnées d'une publication, a été rendue possible grâce à l'appui financier déterminant de plusieurs instances subventionnaires, et nous tenons à les remercier : le Conseil des Arts du Canada, le Conseil des arts et des lettres du Québec, le ministère de la Culture, des Communications et de la Condition féminine du Québec, le Conseil de la culture de Saint-Hyacinthe, la Ville de Saint-Hyacinthe, la Ville de Québec, ainsi que la Ville de Joliette.

Finalement, nous ne saurions omettre de remercier l'ensemble du personnel des trois institutions concernées d'avoir concentré leurs efforts en vue de la réalisation des expositions et de cet important catalogue, activités qui s'inscrivent dans la démarche artistique de nos institutions.

We are also grateful to the agencies and bodies that provided critical funding to make this retrospective – the exhibitions and the accompanying publication – possible: Canada Council for the Arts, Conseil des arts et des lettres du Québec, Ministère de la Culture, des Communications et de la Condition féminine du Québec, Conseil de la culture de Saint-Hyacinthe, Ville de Saint-Hyacinthe, Ville de Québec and Ville de Joliette.

Last, but not least, we are indebted to the staff of our three institutions for their dedicated efforts in putting together the exhibitions and this important catalogue, thus furthering our artistic aims.

Marcel Blouin
Directeur général et artistique / General and Artistic Director
EXPRESSION, Centre d'exposition de Saint-Hyacinthe

Caroline Flibotte
Directrice / Director
L'Œil de Poisson

Gaëtane Verna
Directrice générale / Executive Director
Musée d'art de Joliette

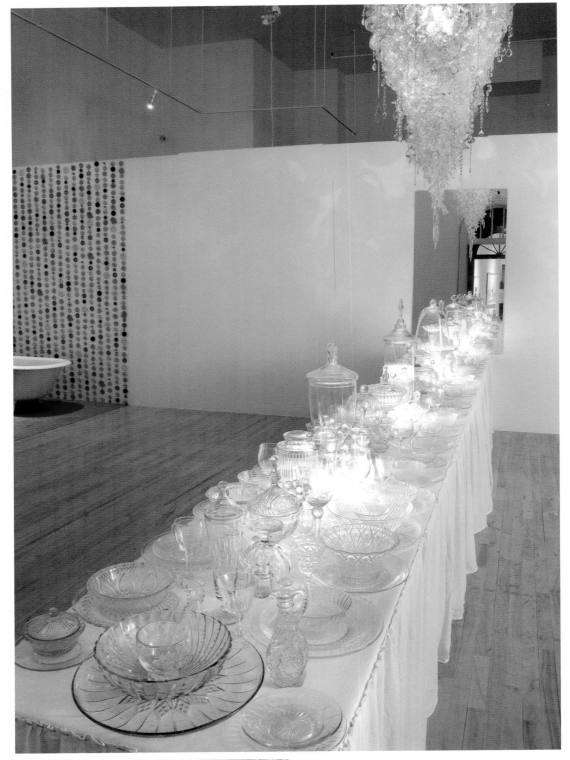

TRITURER LE TEMPS
UNE RÉTROSPECTIVE, VOLET 1

EXPRESSION
Centre d'exposition de Saint-Hyacinthe
24.03.07 – 06.05.07

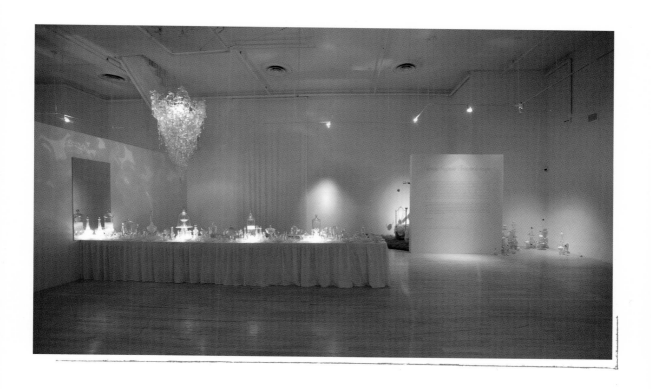

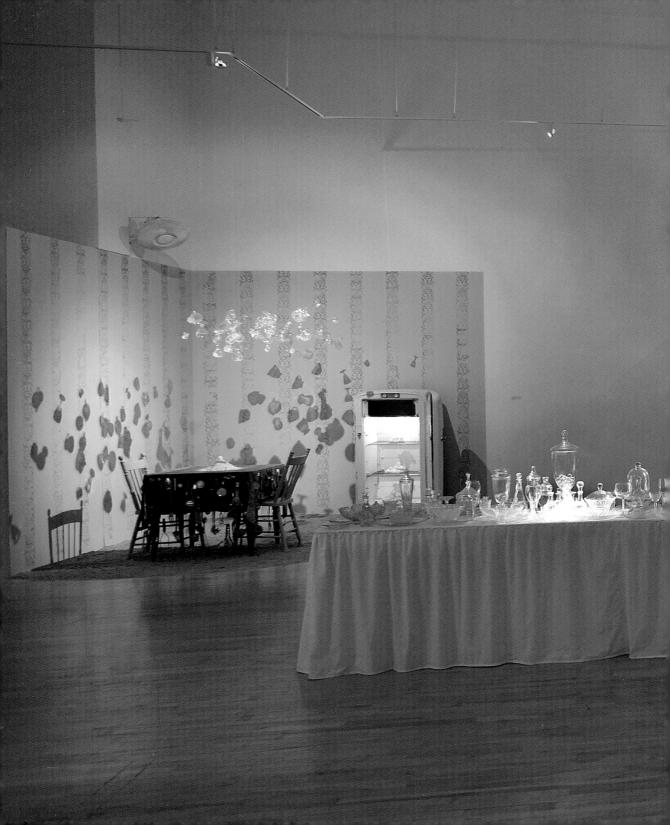

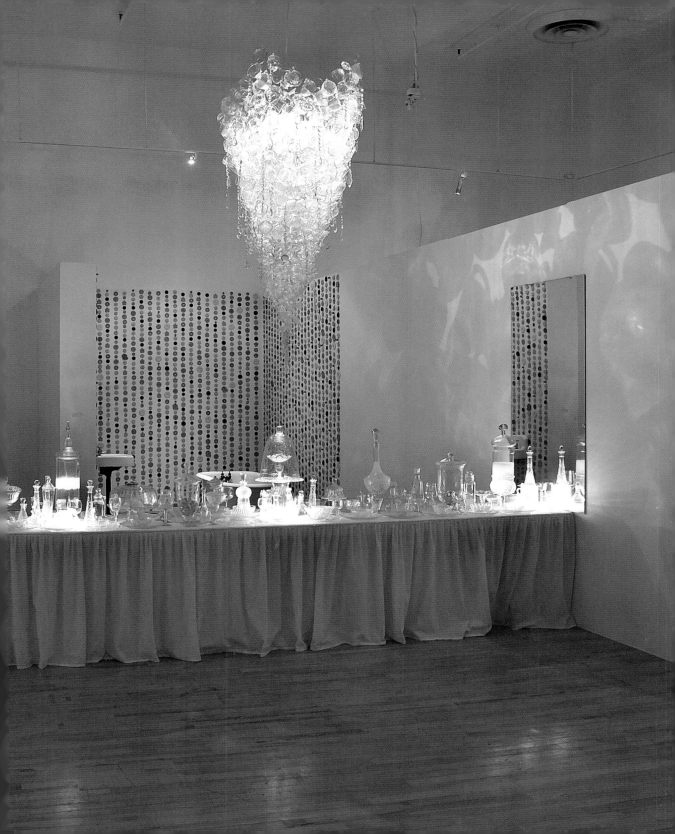

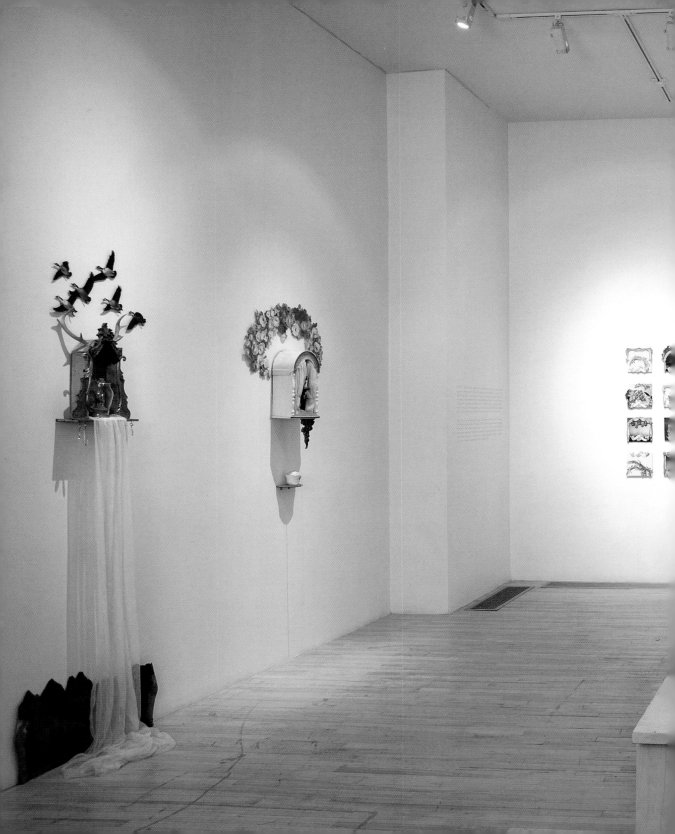

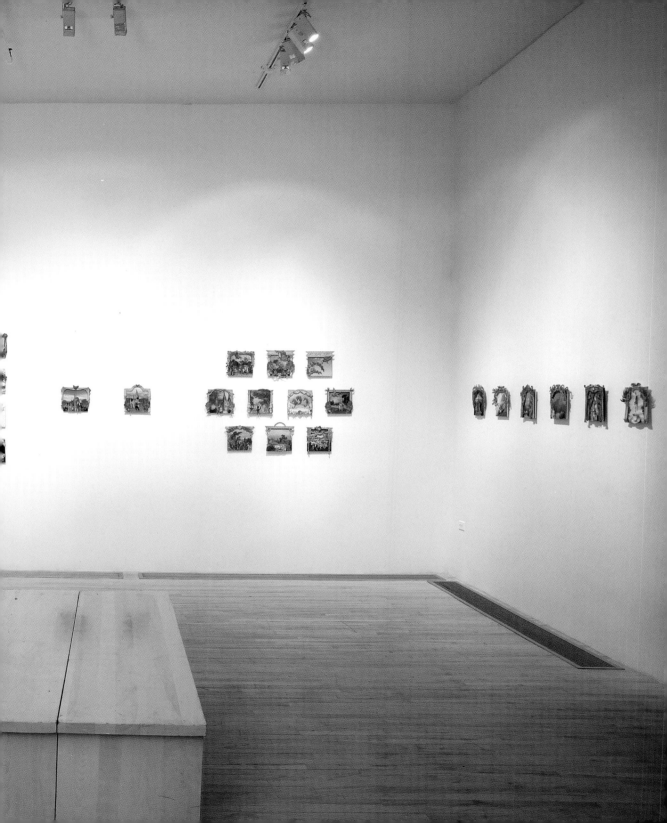

Il mange vraiment un bouquet de marguerites!

La réalité réinventée

He's Really Eating a Bunch of Daisies!

Reality Reinvented

Mélanie Boucher

Depuis plus de vingt ans, Claudie Gagnon réalise des œuvres qui font appel à des médias extrêmement variés. Ses petits collages, ses laborieuses sculptures-installations et ses réalisations performatives, qui réinterprètent le tableau vivant à l'intérieur d'espaces totalement repensés, sont les assises d'une démarche artistique inclassable. L'artiste réunit les sphères contraires de la culture d'élite et de l'art populaire, ou de la demeure et de l'habitat naturel, elle combine une réflexion sur le cycle des saisons, tantôt avec la fête et ses plaisirs, tantôt avec la mort et ses angoisses, à l'aide d'une collection invraisemblable d'objets et de matières. L'amour, l'enfance, le jeu et la consommation de nourriture sont d'autres thèmes chers à Claudie Gagnon qui déboîte les mécanismes de l'expérience

Claudie Gagnon has been creating in a rich diversity of mediums for more than twenty years. Her small collages, her labour-intensive sculpture-installations and her performative works, which reinterpret the tableau vivant in radically reconceived spaces, form the basis of an unclassifiable artistic approach. Drawing on an astounding collection of objects and materials, she blends the contrary realms of elite culture and folk art, or home and natural habitat; she combines reflection on the cycle of the seasons with celebration and its pleasures one day, and with death and its anxieties the next. Love, childhood, play and the consumption of food and drink are other themes dear to the artist, who dismantles the mechanisms of human experience and reassembles them in ways that produce

seeming dysfunction. Her work verges on the commonplace, and revisits its meaning. It tends to fascinate, disturb, cause roars of laughter and trip us up to better propel us into a twofold world, between imagination and reality.

Alternately labelled kitsch, baroque, playful[1] and grotesque,[2] Gagnon's art can be compared to Giuseppe Arcimboldo's fantastical *capricci*. In the work of both artists, parody and accumulation are firmly entwined with a mixture of genres, foods and the collecting phenomenon. One of the creators Gagnon most admires is Marcel Duchamp, with his unorthodox use of everyday objects, games, transvestite guise, legendary irreverence and preoccupation with time and museums. Closer to home, Jean-Jules Soucy has been an equally significant influence: "This extraordinary concocter of objects and words has become a sort of patron saint for me,"[3] says the artist, who, in turn, has influenced a number of sculptors, particularly from the Québec City area.[4]

Gagnon, who is self-taught, borrows not only from the visual arts but also from classical and contemporary theatre, silent films and other characteristic sources of inspiration. The variety and originality of these borrowings in part explain why her approach is like no other. Featuring an elaborate program of allusions to both society's lower reaches and visual forms of human expression, this approach is also continually self-referential, as Lisanne Nadeau pertinently observes.[5] From project to project, things are recovered, altered and reorganized, based on a complex stockpile that constitutes an actual system; as if Gagnon had invented a language in which materials and objects form words. Even in her ostensibly chaotic works – several of which are illustrated here – nothing is left to chance.

This monograph covers three solo exhibitions of Gagnon's work: *Triturer le temps. Une rétrospective, volet 1*, held in 2007 at Expression, Centre d'exposition de Saint-Hyacinthe; *Hautes et basses œuvres de bouche*, held the same year at l'Œil de Poisson; and *Temps de glace. Une rétrospective, volet 2*, presented at the Musée d'art de Joliette, in 2009. For the two retrospectives, the artist and I worked closely to determine which pieces could be recreated. Consequently, while offering an opportunity to view or re-view the three shows, this publication focuses specifically on the manifest presentation and conservation issues inherent to ephemeral creations (performative, installative and *in situ*).[6] Above all, though, it serves to trace the whole of Claudie Gagnon's fascinating artistic journey for the first time.

In the following pages, I survey her oeuvre using a chronological and thematic approach, adding a few asides in order to portray a little-known creative universe. This choice entailed a selective process that precluded otherwise possible comparisons. The three essays – those by Julie Bélisle and Mariette Bouillet and my own – compensate for this to some extent with analyses of certain aspects of the approach. There are others, of course, which is why we hope this monograph will inspire further research.

Page 16

Le secret, 1995 • Installation murale / Wall installation • Bois, acrylique, textile, figurine en plâtre, sable, tasse en porcelaine, balle de laine, papier imprimé, carton sur carton mousse, fil de fer / Wood, acrylic, fabric, plaster figurine, sand, porcelain cup, ball of wool, printed paper, cardboard on foam board, wire • 190 x 84 x 18 cm • Collection Claude Edgar Dalphond, Québec • Photo: Daniel Roussel, EXPRESSION, Centre d'exposition de Saint-Hyacinthe

humaine et les remonte différemment à des fins d'apparents dysfonctionnements. Son travail est à la frange des lieux communs, donc, et il en revisite le sens. Il a la propension de fasciner, de déranger, de provoquer de francs éclats de rire et de donner des crocs-en-jambe pour mieux nous faire chuter dans un monde dédoublé, entre l'imaginaire et la réalité.

L'art de Claudie Gagnon, qualifié de kitsch, de baroque, de ludique[1] ou encore de grotesque[2], est à mettre en parallèle avec les délirants «caprices» de Giuseppe Arcimboldo. La parodie et l'accumulation sont solidement liées dans l'œuvre des deux artistes à un mélange des genres, aux aliments et au phénomène de la collection. Marcel Duchamp, dans son emploi inattendu d'objets de tous les jours, ses jeux, son travestissement, sa légendaire irrévérence et l'importance qu'il accordait au temps et au musée, est du nombre des créateurs que chérit Claudie Gagnon. Plus près de nous, Jean-Jules Soucy a lui aussi exercé une influence significative. «Cet extraordinaire patenteux de l'objet et du mot est devenu un genre de saint patron pour moi[3]», dira celle qui a marqué, à son tour, plusieurs sculpteurs de la région de Québec en particulier[4].

Les emprunts artistiques de Claudie Gagnon, une autodidacte, ne se limitent pas aux arts visuels, ils incluent le théâtre classique et contemporain ainsi que le cinéma muet, pour ne nommer que ces sources d'inspiration caractéristiques. À l'évidence, leur variété et leur originalité expliquent en partie pourquoi la démarche de l'artiste n'a pas son pareil. Elle présente un vaste programme de citations, à la fois du bas monde et des formes plastiques de l'expression humaine. De plus, cette démarche renvoie constamment à elle-même, comme l'a noté fort à propos Lisanne Nadeau[5]. De projet en projet, les choses sont récupérées, altérées et réorganisées, à partir d'un ensemble complexe qui constitue un véritable système; comme si Claudie Gagnon avait inventé un langage où les matières et les objets formaient des mots. Même dans ses œuvres à l'aspect chaotique – plusieurs d'entre elles sont illustrées dans cette publication –, rien n'est laissé au hasard.

La monographie couvre trois expositions individuelles de Claudie Gagnon: *Triturer le temps. Une rétrospective, volet 1*, réalisée en 2007 à Expression, Centre d'exposition de Saint-Hyacinthe, *Hautes et basses œuvres de bouche*, présentée la même année, à l'Œil de Poisson, et *Temps de glace. Une rétrospective, volet 2*, montrée au Musée d'art de Joliette, en 2009. L'artiste et moi-même avons travaillé en étroite collaboration sur les rétrospectives dans le dessein d'évaluer les possibilités de reconstitution. En ce sens, cette publication est l'opportunité de porter une attention spécifique sur les enjeux visibles de présentation et de conservation des réalisations éphémères (performatives, installatives et *in situ*), tout en voyant ou revoyant les trois expositions[6]. Mais la monographie est surtout l'occasion de retracer, pour la première fois dans son ensemble, le fascinant parcours artistique de Claudie Gagnon.

Dans les prochaines pages, je le présenterai selon une approche chronologique et thématique avec quelques échappées afin de bien cerner un univers de création qui est fort mal connu. Ce choix implique des découpages qui empêchent des rapprochements autrement possibles. Les trois textes – de Julie Bélisle, Mariette Bouillet et moi-même – qui

Claudie Gagnon entered the art world in 1986, with the official opening of the artist-run centre l'Œil de Poisson.[7] While working at the centre for close to ten years,[8] she contributed to its orientations and activities,[9] which were guided by the notion of freeing art from an elitist theoretical discourse and making it more accessible. Games, humour, lightness, irreverence, non-discrimination, experimentation and collaboration favoured the production, appropriation and democratization of such art. Gagnon clearly left her mark on l'Œil de Poisson, just as her time there influenced her personal practice. Most of the themes and subjects that pervade her art were also exploited at the centre.

The official opening events for l'Œil de Poisson[10] announced Gagnon's artistic preferences, areas of interest that she developed first in collective projects and then in solo creations. Among other things, she organized the group show *Occupations espaces froids I*, presented as a disconcerting circuit of spaces in a vacant building housing works inspired by the venue's atmosphere. With Nathalie Bujold, she designed *La machine à autoportraits* (p. 128), a photo booth constructed with recycled materials in which visitors could create fictional self-portraits using costumes and props (hats, wigs, dolls, etc.). She also had a hand in *Dégustation photographique*[11] (p. 20), an event where guests could snack on canapés that were part of an installation along with photographs, films and slides dealing with food.

From 1986 to 1989, while working on collective projects on subjects ranging from light fixtures to animals, rebuses and rubbish, bingo and portraits, Gagnon produced collages.[12] Her small, delicate cardboard theatres (pp. 23, 41, 42) depict improbable vaudeville sketches in relief. The customary characters (couple, strong man, bourgeois figures, acrobat, ballerina), animals, plants and vehicles are staged against generic backdrops (church, public square, nature) in varied arrangements. Cut straight out of books and other documents, these miniature elements were photocopied to create an assortment of models, often highlighted with a touch of colour. The artist used the copies and the originals indifferently, aiming for accessible, appropriable art, in the reproducible sense argued by Walter Benjamin.[13]

Few of the works in the existing corpus are meant to hang on a wall; on the contrary, most fill their entire theatre or exhibition venue. In hindsight, the relief collages foretold a growing interest in spatialization.

The tendency to pervade the presentation space emerged with the project *L'art de vivre* (1990-1991), which comprised three installations. The first, *L'art de vivre I* (1990, p. 22), was composed of wall cabinets stocked with household and personal items and arranged in four groups to suggest a home. The kitchen, living room, bathroom and

DÉGUSTATION PHOTOGRAPHIQUE, 1986 • Conception / Concept: Alain-Denis Bélanger, l'Œil de Poisson • Réalisation / Production: Alain-Denis Bélanger, Michel Bélanger, Nathalie Bujold, Marie-Andrée Gagné, Claudie Gagnon, Pierre Jolicœur, Nathalie Perreault • Œuvre éphémère et participative / Ephemeral participative work • Table, aliments, photographies, vidéo, diapositives, objets et matériaux mixtes / Table, foods, photographs, video, slides, mixed objects and materials • Dimensions inconnues / unknown • Photos: l'Œil de Poisson

sont publiés ci-après pallient en quelque sorte à la situation en présentant des analyses selon certains aspects de la démarche. Il y en a d'autres, bien entendu. C'est pourquoi nous espérons que cette monographie sera une invitation à poursuivre les recherches.

CHRONIQUES DE LA VIE QUOTIDIENNE

Claudie Gagnon commence sa carrière artistique en 1986 avec l'ouverture officielle du centre d'artistes l'Œil de Poisson[7] où elle travaille durant près de dix ans[8]. Elle contribue à définir les orientations et les activités[9] du centre que motivait l'idée de libérer l'art d'un discours théorique élitiste et de le rendre plus accessible. La production, l'appropriation et la démocratisation de l'art étaient encouragées par le jeu, l'humour, la légèreté, l'irrévérence, la non-discrimination, l'expérimentation et la collaboration. On comprendra que Claudie Gagnon ait marqué l'Œil de Poisson et que sa pratique personnelle fut également influencée par ses années passées au sein de l'organisme. La majorité des motifs et sujets qui l'imprègnent y ont été exploités.

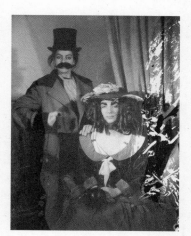

Les événements de l'ouverture officielle de l'Œil de Poisson[10] annoncent les préférences artistiques de Claudie Gagnon – des champs d'intérêt qu'elle développe d'abord à l'occasion de projets collectifs puis dans les réalisations individuelles. L'artiste organise, entre autres, l'exposition de groupe *Occupation espaces froids I*, qui est présentée dans des locaux désaffectés sous la forme d'un circuit déroutant, ponctué d'œuvres inspirées par l'esprit des lieux. Avec Nathalie Bujold, elle conçoit *La machine à autoportraits* (p. 128), un photomaton construit à l'aide de matériaux de récupération, où le public était convié à pratiquer l'autofiction avec des costumes et des accessoires (chapeaux, perruques, poupées, etc.). Elle contribue aussi à la *Dégustation photographique*[11] (p. 20). Les participants à cette rencontre pouvaient manger des canapés qui étaient intégrés à une installation avec photographies, films et diapositives traitant de l'alimentation.

De 1986 à 1989, parallèlement à de nombreux projets collectifs pouvant porter sur des sujets aussi divers que le luminaire, la bête, le rébus et le rebut, le bingo et le portrait, Claudie Gagnon fait des collages[12]. Petits et délicats, ses théâtres en carton (p. 23, 41, 42) sont des saynètes en relief, burlesques et improbables. Les personnages types (le couple, l'homme fort, les bourgeois, le saltimbanque, la ballerine), les animaux, les végétaux ainsi que les véhicules qui s'y rencontrent sur des fonds génériques (l'église, la place publique, la nature) sont régulièrement réarrangés les uns avec les autres. Non seulement Claudie Gagnon découpe les miniatures comme elle les trouve dans les livres et les autres sources de documentation, les rehaussant

AUTOPORTRAITS, ÉVÉNEMENT SOUVENIR, 1989 • Conception / Concept: l'Œil de Poisson • Réalisation / Production: Nathalie Bujold, Claudie Gagnon, Élène Pearson, Nathalie Roy • Photos: Claude Bélanger, Michel Bélanger, Lucie Lefebvre • Son / Sound: Pierre Hamelin • Œuvre éphémère et participative / Ephemeral participative work • Objets et matériaux mixtes / Mixed objects and materials • Dimensions inconnues / unknown • Photo: l'Œil de Poisson • Sur la photo / In the photo: Nathalie Bujold, Claudie Gagnon

bedroom reappeared in the second and third installations, *Les 4 saisons* (1991, p. 44) and *Ô maison, douce maison* (1991, pp. 45-47), but here the domestic spaces were life-sized. *Ô maison, douce maison* was an important step in Gagnon's approach, not only for involving full-scale rooms but also because it was produced *in situ*, in an apartment.

L'art de vivre marked the artist's debut in installation and *in situ* work, heralding a ten-year cycle of exploration involving storage furniture and private homes. Loaded with utilitarian and intimate odds and ends, the recreated walls and drawers of these spaces seem to preserve memories, wishes and charms, like curio cabinets, or "wonder rooms" (*Wunderkammern*). As Gaston Bachelard explained, the space of a home is laden with significance: "I pointed out that it was reasonable to say 'we read a house' or 'read a room,' since both room and house are psychological diagrams that guide writers and poets in their analysis of intimacy."[14]

Gagnon addresses private life with domestic articles and redirects their meaning by associating them with natural objects (wheat, water, eggs, etc.). The combinations give rise to new readings of the relationship between the built, fixed, interior and interiorized

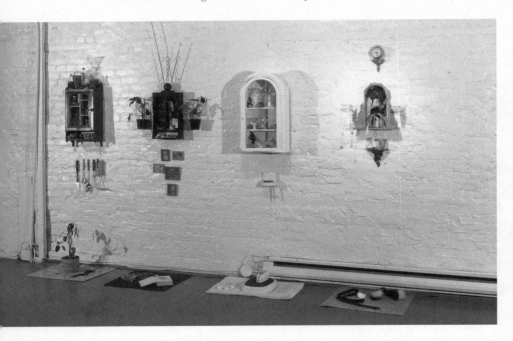

and the environment-related, the living, change and exteriority. Nature invades our intimate dwellings, as poetically expressed by the artist's linking of natural and cultural; in other words, of feminine and masculine.[15] This is perceptible in several installations produced between 1991 and 1997, including the 1993 arrangement *Sans titre* (pp. 48, 49), which

L'ART DE VIVRE I, de la série / from the series L'ART DE VIVRE, 1990 • Installation murale avec éléments au sol / Wall installation with elements on the floor • Objets et matériaux mixtes / Mixed objects and materials • Environ / About 200 x 300 x 50 cm (ensemble / overall) • Œuvre détruite / Work destroyed • Photo: l'Œil de Poisson

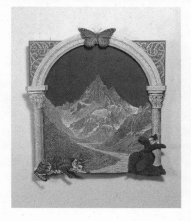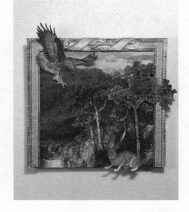

à peine d'une touche de couleur, mais elle les photocopie de manière à former un assortiment de modèles. La réplique est utilisée au même titre que l'original. De la sorte, l'artiste vise l'accessibilité et l'appropriation de l'art, pour reprendre Walter Benjamin au sujet de sa reproductibilité[13].

Rares sont les œuvres du corpus actuel qui sont à accrocher au mur, la plupart d'entre elles occupant au contraire l'espace complet du théâtre ou de l'exposition. *A posteriori*, les collages en relief annonçaient un intérêt envers la spatialisation qui s'est intensifié.

C'est à un dépliage qui envahit le lieu de présentation que convie le projet *L'art de vivre* (1990-1991), qui regroupe trois réalisations. La première, *L'art de vivre I* (1990, p. 22), était constituée d'armoires murales remplies d'accessoires de la vie privée et formant quatre ensembles évoquant une demeure. La cuisine, le salon, la salle de bain et la chambre à coucher qui y étaient suggérés sont repris dans la deuxième et la troisième installation. Dans *Les 4 saisons* (1991, p. 44) et *Ô maison, douce maison* (1991, p. 45-47), les espaces domestiques sont toutefois à l'échelle de la réalité. *Ô maison, douce maison* s'avèrera une étape importante dans la façon de faire de Gagnon. Non seulement l'œuvre présente des pièces d'habitation grandeur nature, mais elle est conçue *in situ*, dans un appartement.

L'art de vivre marque les débuts en installation et en travail *in situ* et annonce un cycle de recherche d'une dizaine d'années sur les meubles de rangement et sur les lieux privés. Claudie Gagnon reconstitue ces espaces en les chargeant de pacotilles utilitaires et intimes. Leurs murs et leurs tiroirs semblent préserver, à la manière des cabinets de curiosités – ou des chambres des merveilles [*Wunderkammern*] –, les souvenirs, les souhaits et les charmes. L'espace de la demeure est riche en significations, comme le soutient Gaston Bachelard: «[...] il y a un sens à dire qu'on "lit une maison", qu'on "lit une chambre", puisque chambre et maison sont des diagrammes de psychologie qui guident les écrivains et les poètes dans l'analyse de l'intimité[14].»

Claudie Gagnon traite de la vie secrète par son emploi des choses domestiques et redirige leur signification en les associant à des objets de la nature (blé, eau, œufs, etc.). Les combinaisons donnent lieu à de nouvelles lectures du rapport entre ce qui est construit, fixe, intérieur et intériorisé et ce qui est lié à l'environnement, au vivant, au changement et à l'extériorité. La nature envahit nos maisons intimes, exprime poétiquement l'artiste

Chaque / Each

SANS TITRE, 1989 • Collage • Acrylique, photocopies, papier imprimé et carton sur carton mousse / Acrylic, photocopies, printed paper and cardboard on foam board • Environ / About 22 x 22 x 2,5 cm • Collection inconnue / unknown • Photo: l'Œil de Poisson

calls on the methods of Surrealism and psychoanalysis. Judging by the two chicken feet aggressively protruding from a feather pillow, the reconstructed bedroom, with its little white bed on a carpet of sprouted wheat suggesting it belongs to a girl, is the scene of a nightmare. Above the bed, a train (with a voyeuristic or voracious eye[16]), a teapot (pouring a silk stocking), an alarm clock (with horns) and an eggbeater (with a shock of flaxen hair) appear to represent the menacing dreams of a tossing sleeper. According to Sigmund Freud, the rooms of a house are symbolic representations of woman. What, then, does it mean when the troubled night is experienced by a girl and a woman artist chooses the objects?[17]

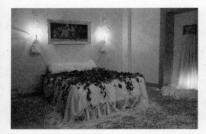 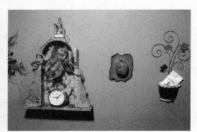

The components of Gagnon's installations have a past and are already heavily fraught with meaning when she retrieves them. Her searches, which demand attentive perseverance, are no doubt fuelled by the same pleasure of the hunt that drives flea market fans. "I look for very ordinary objects. Things that are really used. Personal objects for the most part,"[18] says the artist, who uses them at home as well as in her projects.

Marked by use and time, the objects' surfaces hint at their age. Many of them exhibit the woeful obsolescence of the commonplace yet conjure poignant memories, thus strongly affecting the viewer's reaction to the works. The arrangements express the intersecting influences of Surrealism and folk art, while the teeming accumulation denotes the sublime effect of compulsive collecting.

THE HUMAN COMEDY[19]

Lustre (1995 –, pp. 68, 69), with its myriad of jam-packed glassware, is no doubt Gagnon's best-known work. Several different versions have been shown in Quebec, elsewhere in Canada and abroad. They range from *Lustre* (1998), the baroque-style chandelier that first hung in a stairwell at the exhibition *Artifice 98*, to the clean-lined hanging fixtures shown in the retrospectives, to the composition of broken dishes suspended over the table in the stage play *Festen* (2005).[20]

The first *Lustre* was produced during a year-long residency at Studio Cormier, in Montréal, which decisively influenced Gagnon's art. While there, she also designed and

SANS TITRE, 1993 • Installation *in situ* dans une chambre, Maison Sainte-Ursule, Québec / *In situ* installation in a bedroom, Maison Sainte-Ursule, Québec City • Objets et matériaux mixtes / Mixed objects and materials • Dimensions inconnues / unknown • Photos: Ivan Binet

dans ses couplages du naturel avec le culturel, autrement dit du féminin avec le masculin[15]. Plusieurs installations produites entre 1991 et 1997 se laissent deviner ainsi, dont l'arrangement *Sans titre* (p. 48, 49), de 1993, qui fait appel aux méthodes du surréalisme et de la psychanalyse. Une chambre reconstituée, qui semble appartenir à une fille avec son petit lit blanc posé sur un tapis de blé, est le théâtre d'un cauchemar, à voir les deux pattes de poules qui se dressent agressivement sur un oreiller en plumes. Au-dessus de la couchette, un train (muni d'un œil, voyeur ou vorace[16]), une théière (versant un bas de soie), un réveil (cornu) et un batteur (à tignasse dorée) paraissent figurer les rêves menaçants d'une dormeuse

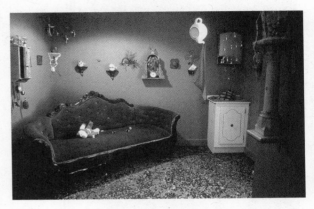

agitée. Selon Sigmund Freud, les pièces de la maison sont des représentations symboliques de la femme. Qu'en est-il si la nuit mouvementée est celle d'une jeune fille et que l'artiste, qui est elle-même une femme, en choisit les objets[17]?

Les choses qui composent les installations ont du vécu et sont déjà fortement chargées de sens lorsque Claudie Gagnon les récupère. Leur découverte, qui nécessite de l'attention et de la persévérance, est sans doute motivée par le plaisir de la trouvaille qui anime les amateurs de brocantes. « Je cherche des objets très quotidiens. Des choses dont on se sert vraiment. Des objets intimes, la plupart du temps[18] », dira Claudie Gagnon, qui les utilisera en alternance chez elle et dans ses projets.

Empreinte de l'usage et du temps, la patine des objets signale leur époque de mise en marché. Plusieurs d'entre eux exhibent la lamentable désuétude de ce qui est banal tout en rappelant de pathétiques souvenirs, ce qui influence grandement la réception sensible des œuvres. Dans l'agencement, elles expriment l'influence croisée du surréalisme et de l'art populaire, et dans l'accumulation abondante, l'effet sublime de la collection compulsive.

presented her first performative work, titled *Où va le vent quand il ne souffle pas?* (1995, pp. 50, 51). This ambitious piece comprised a makeshift cabaret with tables, chairs and musicians, as well as a stage where she put on about fifteen little shows reminiscent of her cardboard collages, whose decorative openings suggest proscenium arches.

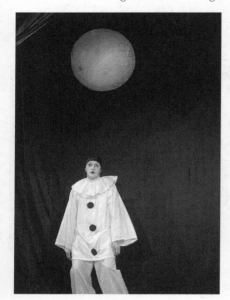

Gagnon calls her stage creations tableaux vivants. As a form of social entertainment, the tableau vivant saw its heyday in nineteenth-century bourgeois drawing rooms. For the guests' delight, costumed players briefly held silent, motionless poses in stagings designed to imitate a famous painting, historic event, myth, fable or poem, often with musical accompaniment. The ostensible purpose of these "living pictures" was to represent an ideal and promote virtue. In fact, though, many of them reinforced the perfidious values of the time and the gender relations eloquently described by Émile Zola in *The Kill*.[21]

Contrary to the tableaux vivants of the past, Gagnon's presentations tackle morality head on, embracing frivolity in celebration of vice, sin, madness and decadence. The performers are never still for very long, and as soon as they move, something happens – because of or to them. In some cases, they even leave the stage to distribute treats connected to the main action (cocktail sausages, gum, jujubes, etc.) to the audience. These tableaux vivants breathe new life into a *fin de siècle* art form that sought to freeze life. They encourage audiences to let their hair down and laugh, especially at the thunderous interpretations of Great Master paintings. Gagnon has often said that she pays *homage* and does *damage* to history.[22] This has never been truer than in her most recent piece, *Dindons et limaces* (2008, pp. 76-79), where, for the first time, all of the numbers cited works by well-known artists.

The artist's tableau vivant events take their libertarian atmosphere, sketch-based program and layout from typical cabaret halls, whereas the clowning and certain characters (such as Pedrolino [Pierrot] in *Saturnales*, 2006, pp. 26-28) are borrowed from mime shows, street theatre and the *commedia dell'arte*. They recall the social functions of the eighteenth and nineteenth centuries known as salons, where select guests (artists, patrons of the arts, art lovers, intellectuals) gathered for the pleasure of meeting, conversing and enjoying performances, hors d'oeuvres and refreshments.[23]

The second tableau vivant production, *La chèvre et le chou* (1997, pp. 56-58), was presented in conjunction with the *in situ* installation *Le plein d'ordinaire* (1997, pp. 52-55). Together, these mind-boggling universes formed a vastly imposing work, the artist's most ambitious effort, confirming the soundness of her approach.[24] Months of painstaking

SATURNALES, 2006 • Réalisation performative / Performative work • Photos: Idra Labrie

Avec sa myriade de morceaux de verrerie serrés les uns contre les autres, *Lustre* (1995 –, p. 68, 69) est sans doute l'œuvre la plus connue de Claudie Gagnon. Plusieurs versions du *Lustre* ont été présentées au Québec, au Canada et à l'étranger; du *Lustre* (1998) de type baroque qui surplombait à l'origine une cage d'escalier, dans l'exposition *Artifice 98*, aux suspensions épurées des rétrospectives, en passant par la composition de vaisselle brisée qui dominait la table de la pièce de théâtre *Festen*[20] (2005).

Claudie Gagnon réalisa son premier *Lustre* lors d'une résidence d'artistes d'un an au Studio Cormier, à Montréal. Le passage au Studio Cormier aura une influence déterminante sur le travail de Claudie Gagnon. Elle y conçoit et y présente aussi sa première réalisation performative, sous le titre *Où va le vent quand il ne souffle pas?* (1995, p. 50, 51). Cette œuvre ambitieuse est, plus exactement, un cabaret de fortune qui comprend des tables, des chaises, des musiciens ainsi qu'une scène où l'on joue une quinzaine de petits spectacles.

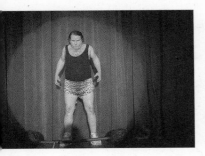 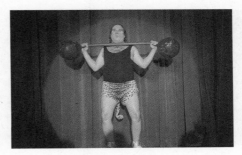

Ils paraissent incarner les collages en carton dont les châssis décoratifs suggèrent, du reste, des cadres de scènes.

Claudie Gagnon nomme *tableaux vivants* ses représentations élaborées pour les planches. Dans les cercles de la bourgeoisie du XIXe siècle, les tableaux vivants gagnèrent en popularité. Afin de divertir les invités, leurs interprètes costumés gardaient la pose et demeuraient muets pendant quelques minutes, s'exécutant dans les maisons au sein d'un environnement créé de manière à imiter une peinture connue, un événement historique, une mythologie, une fable ou un poème, souvent avec de la musique. L'objectif des tableaux vivants était de représenter un idéal et de promouvoir la vertu. Par ailleurs, plusieurs d'entre eux renforçaient, en vérité, les valeurs perfides de l'époque et le rapport entre les sexes, ce qu'Émile Zola a décrit avec éloquence dans *La Curée*[21].

Inversement à ces tableaux vivants, ceux de Claudie Gagnon s'en prennent ouvertement à la morale en célébrant avec frivolité les vices, les péchés, la folie et la décadence. Leurs interprètes ne demeurent jamais bien longtemps immobiles, ils finissent toujours par s'activer en provoquant diverses situations ou en les subissant. Quelquefois, ils quitteront même la scène en distribuant aux spectateurs des gâteries (saucisses cocktail, gommes,

work were required to produce them in her large Québec City apartment, which was transformed beyond recognition.

It was after seeing *Le plein d'ordinaire* that Robert Lepage invited Gagnon to design curio cabinets for *Métissages* (2000-2001), the exhibition he was preparing at the Musée de la civilisation. Curio cabinets, the precursors of the modern museum, were in vogue in the second half of the sixteenth century. They served to display natural and artificial curiosities, exotic rarities and other oddities alongside antique and historical pieces.[25] These things were laid out "as if there were a grand universal puzzle and one could touch its pieces."[26] As Lepage puts it, they recreated a "vision of the world."[27]

Pieces of furniture in Gagnon's work take on the appearance of personal altars, those physical spaces infused with a sacred dimension by the presence of articles reflecting their owner's inner life. This is true of *Cabinets de curiosités* (2000, pp. 63-67), the curio cabinets made for *Métissages*. Even though they hold insignificant objects, such as a collection of jars of dust and other particles, they are majestic. For the dust collection, the artist

gathered fragments and flakes of all sorts, like a gleaner of the imperceptible. And yet the varied contents (hair, skin, soil, etc.) speak volumes about people and their environment.[28]

Gagnon's rubbish, clocks, used clothes, foods, broken dishes, mops and mirrors are witnesses to the passage of time and the inevitable deterioration of material things, despite the existence of "wonder rooms" and museums to preserve them. Such places, said Georges Bataille, are colossal mirrors in which "man finally contemplates himself in every aspect."[29]

Mirror, Mirror

After leaving l'Œil de Poisson, Gagnon became more involved in the performing arts, creating make-up for the opera as well as plays, sets, costumes and make-up for the theatre. Her designs often reflect the powerful influence of her visual arts practice, which, in turn, is marked by her stage work. The most telling example is the children's show *Amour,*

jujubes, etc.) qui sont en lien avec l'action principale. Les tableaux vivants de Claudie Gagnon insufflent, pour ainsi dire, un souffle de vie à un art *fin de siècle* qui tentait de figer l'existence. Ils entraînent un relâchement du maintien de l'auditoire qui est porté à rire, tout particulièrement devant les interprétations tonitruées de peintures de grands maîtres. Claudie Gagnon a souvent dit qu'elle faisait des *hommages* et des *dommages* à l'histoire[22]. Cela n'aura jamais été plus juste que dans son plus récent numéro, *Dindons et limaces* (2008, p. 76-79). Pour la première fois, les interprétations étaient toutes d'œuvres d'artistes connus.

Les soirées de représentations de tableaux vivants de Claudie Gagnon récupèrent l'esprit libertaire, l'enchaînement de sketches et l'aménagement de salles du cabaret typique, les pitreries et certains personnages (ex.: Pedrolino [Pierrot] dans *Saturnales*, 2006, p. 26-28) étant pour leur part empruntés aux spectacles de mime, au théâtre de rue et à la *commedia dell'arte*. Ces soirées sont l'occasion de «tenir salon», à la manière des réceptions mondaines des XVIIIᵉ et XIXᵉ siècles. On recevait une faune d'intimes (créateurs, mécènes, amateurs d'art, intellectuels) pour le plaisir de la rencontre, de l'échange, des performances, des hors-d'œuvre et des rafraîchissements[23].

La deuxième production de tableaux vivants, *La chèvre et le chou* (1997, p. 56-58), est présentée en lien avec l'installation *in situ Le plein d'ordinaire* (1997, p. 52-55). À eux deux, ces univers hallucinants forment une œuvre colossale, la plus ambitieuse de Gagnon, confirmant de la sorte la solidité de sa démarche[24]. Leur réalisation exige plusieurs mois de minutieux labeur dans son vaste appartement, à Québec, qui est transformé de manière à défier l'entendement.

C'est après avoir vu *Le plein d'ordinaire* que Robert Lepage invite Claudie Gagnon à concevoir des cabinets de curiosités pour *Métissages* (2000-2001), l'exposition qu'il dirige alors au Musée de la civilisation. Les cabinets de curiosités, qui sont l'origine même de l'invention des musées, étaient en vogue dans la seconde moitié du XVIᵉ siècle. Ils exposaient, à côté de pièces antiques et historiques, des étrangetés naturelles ou artificielles, des raretés exotiques et d'autres bizarreries à contempler[25]. Les choses étaient agencées «comme s'il existait un grand casse-tête universel et qu'on mettait la main sur ses morceaux[26]». Ils recréaient une «vision du monde», pour reprendre Lepage[27].

Les meubles, dans les œuvres de Claudie Gagnon, prennent l'allure d'autels personnels, ces espaces physiques auxquels une dimension sacrée est octroyée par l'agencement d'éléments reflétant la vie intérieure de leur propriétaire. Cela s'applique aux *Cabinets de curiosités* (2000, p. 63-67) de *Métissages*. Ils sont majestueux, même s'ils renferment des objets sans grande valeur, par exemple l'un deux renferme une collection de bocaux de poussières. Pour la constituer, l'artiste a collecté des résidus un peu partout, telle une glaneuse de l'imperceptible. Pourtant, leurs composantes (cheveux, peau, terre, etc.) varient et en disent long sur les gens et leur environnement[28].

Les saletés, les horloges, les vêtements usés, les aliments, la vaisselle brisée, les vadrouilles et les miroirs sont autant de témoins de l'écoulement du temps et de l'inévitable détérioration des choses. Et ce, même si les chambres des merveilles et les musées exis-

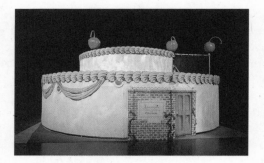

délices et ogre[30] (2000 –, pp. 30, 31). The artist, who wrote, directed and designed the sets for this show, holds it in equal esteem with her other performative creations.

The world of childhood is omnipresent in her works. Several of them refer to stories for small children; for example, *Parade* (2001, p. 71), inspired by the Charles Perrault fairy tale *Hop o' My Thumb*, and *Dindons et limaces*, alluding to titles of La Fontaine's fables. Gagnon's titles either explicitly name the thing depicted (*Lustre, Buffet*, 2007, p. 75) or take the form of colourful expressions (*Petits miracles misérables et merveilleux*, 2000, 2001, pp. 59-61). They are never keys to interpretation. They prolong the enchantment of the works, the delight that is the soul of youth.[31]

The stage plays *L'histoire de Raoul* (2003) and *Chinoiseries* (2005) – written by Isabelle Leblanc and Évelyne de la Chenelière respectively – also illustrate Gagnon's commitment to the performing arts. Her set for the first productions was a tiny apartment crammed with used books that she bargain-hunted herself.[32] For the second, she designed two identical homes separated by a door;[33] the duplex effect of the duplicated living spaces calls to mind the play of mirrors and the reflections that have become more important in her recent installations.

There is no better simulator than a mirror for symbolically and concretely inducing a passage from the real to the unreal, such as the dreams, nightmares, fantasies, fabrications and other crossings made by Lewis Carroll's young Alice in her sleep.[34] The mirror duplicates and inverts the physical space that it reflects; and placing two mirrors opposite each other creates a *mise en abyme*, an infinite reflection of a reflection, altering our relation to visible reality.

The use of mirrors is not new in Gagnon's art, but it has expanded in her most recent installation, *Temps de glace* (2008-2009, pp. 80-83). Here the mirrors are disposed in seven life-sized arrangements that face each other and reflect the visitor's body, or parts of it; a head appears in a freezer or a coffin, a body in a bent and twisted gym locker. This work represents a departure for the artist, in that the viewer's sense of wonder grows gradually. Each grouping presents one of life's inconsistencies. The pleasure is to be found in the

AMOUR, DÉLICES ET OGRE, 2000 – • Réalisation performative (théâtre pour enfants) / Performative work (children's theatre) • Production: Théâtre des Confettis, coproduction avec / with Carrefour international de théâtre de Québec, Québec • Actrice / Performer: Anne-Marie Olivier • Photos: Louise Leblanc

tent afin de les préserver. Ces lieux sont des miroirs colossaux dans lesquels «[...] l'homme se contemple enfin sous toutes les faces [...]», a écrit, très justement, Georges Bataille[29].

MIROIR, MIROIR

Après avoir quitté l'Œil de Poisson, Claudie Gagnon intensifie ses liens avec les arts vivants. Elle crée des maquillages pour l'opéra et réalise des pièces, des décors, des costumes et des maquillages pour le théâtre. Leur élaboration est souvent largement influencée par sa démarche en arts visuels qui, à son tour, sera marquée par les planches. L'exemple par excellence est le spectacle pour enfants *Amour, délices et ogre*[30] (2000 –, p. 30, 31). L'artiste, qui signe la conception, la mise en scène et la scénographie, le met sur un pied d'égalité avec ses autres réalisations performatives.

Le monde de l'enfance est partout présent dans ses œuvres. Plusieurs d'entre elles renvoient aux récits pour tout-petits; pensons à *Parade* (2001, p. 71), inspirée du conte *Le Petit Poucet* de Charles Perrault, ou à *Dindons et limaces*, qui rappelle les titres des fables de Jean de la Fontaine. Soit les titres de Claudie Gagnon nomment strictement ce qui est montré (ex.: *Lustre*, *Buffet*, 2007, p. 75), soit ils prennent la forme d'expressions imagées (ex.:

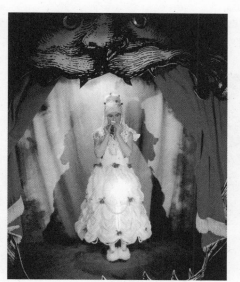

Petits miracles misérables et merveilleux, 2000, 2001, p. 59-61). Ils ne sont jamais des clefs de lecture. Ils font perdurer l'enchantement que suscitent les œuvres, le ravissement qui est l'âme de la jeunesse[31].

Les pièces de théâtre *L'histoire de Raoul* (2003) et *Chinoiseries* (2005) – respectivement écrites par Isabelle Leblanc et Évelyne de la Chenelière – illustrent également l'engagement de Claudie Gagnon envers les arts de la scène. Elle signe leur scénographie. La première présente un minuscule appartement bondé de livres usagés chinés par l'artiste même[32] et la deuxième, deux demeures identiques séparées par une porte[33]. Le dédoublement qui s'opère, avec les lieux de vie dupliqués, évoque les jeux de miroirs et de réflexions qui gagnent en importance dans les installations récentes.

Le miroir est un simulacre inégalé pour générer symboliquement et concrètement un passage du réel à l'irréel – rêves, cauchemars, fantasmes, fabulations et autres traversées que fait la jeune Alice de Lewis Carroll dans son sommeil[34]. Le miroir double et inverse l'espace physique qui s'y reflète, il fait même surgir une mise en abyme lorsque des glaces se font face, altérant notre relation à la réalité visible.

details: an ash-strewn floor that suddenly becomes a velvet-smooth beach, a bulging mattress that leaks breakfast cereal. Freezer, coffin, lockers, shower, chest of drawers, party table, wretchedly worn straw mattresses and pillows, all announced by ticking clocks and sentinel mops, show their faces and, most importantly, reflect ours in this contemporary *memento mori*.

FROM CONDUCT TO CONDUITS

The viewer's bodily experience is important in Gagnon's installations and performative works. Most of them create unusual conditions that demand haptic reception. Looking upwards, bending over, coming near, moving away, peering in mirrors and being showered with confetti are just some of the actions and situations that viewers encounter, all of which have little to do with the way artworks are usually experienced. The artist employs numerous physical destabilization strategies, the most significant and most frequently used no doubt being – along with reflection – the maze stroll.

Several of Gagnon's creations form a winding path that must be followed in order to see the work in its entirety. *Marchandises* (2003, p. 72), *Potirons et verroterie* (2004, pp. 73, 74) and *Le festin trouble* (2006, pp. 32, 33), for example, lead from surprise to surprise at every step. With their entranceways, exits, paths, dead ends and red herrings, these mazes make visitors slow down, or even get lost. In this, they, like labyrinths in general, are a metaphor for the journey of life. Known as a place of wandering, perdition, introspection

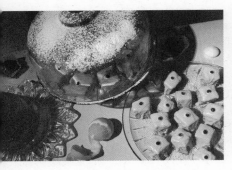
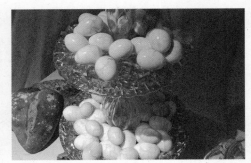

and pleasure, the labyrinth is an imprisoning space that one must escape in order to be delivered from the absurdity of the human condition.

Gagnon's maze-like configurations are also images of how food circulates in bodies and communities (from field to shelf, from stove to plate, from mouth to sewer). Evoked, reproduced, used as material or as subject matter, foods – and their consumption – have been part of her approach from the outset.

LE FESTIN TROUBLE, 2006 • En collaboration avec le chef / In collaboration with chef Pierre Normand • Œuvre éphémère et participative / Ephemeral participative work • Production: Folie/Culture, Québec • Photos: Émilie Baillargeon, Folie/Culture

Son usage par Claudie Gagnon n'est pas nouveau, mais il est plus poussé qu'auparavant dans *Temps de glace* (2008-2009, p. 80-83), sa dernière installation. Les miroirs y sont disposés afin que sept ensembles à dimensions humaines se mirent les uns les autres et renvoient tout ou une partie d'eux-mêmes aux visiteurs; la tête, dans un congélateur ou un cercueil, le corps, dans un casier sportif complètement désarticulé. L'œuvre marque un changement chez l'artiste, qui ne veut pas tout de suite émerveiller. Chacun des regroupements présente une vicissitude de la vie. Le plaisir est à trouver dans les détails; un sol couvert de cendre qui soudainement devient une plage veloutée, un matelas ventru qui évacue des céréales. Congélateur, cercueil, casiers, douche, bureau, table de fête, paillasses et oreillers pathétiquement usés, qu'annoncent des horloges sonores et des vadrouilles, se montrent leurs images et nous retournent surtout la nôtre, dans ce *memento mori* contemporain.

De la conduite aux conduits

L'expérience corporelle des visiteurs est importante dans les installations et les réalisations performatives de Claudie Gagnon. La plupart d'entre elles provoquent des conditions de réception haptique inusitées. Regarder dans les airs, se pencher, s'approcher, s'éloigner, se voir dans un miroir et recevoir des confettis sont quelques-uns des gestes posés et des situations vécues par le public, qui ont peu à voir avec l'accueil habituel des œuvres d'art. Les stratégies de déstabilisation physique sont effectivement en nombre, la plus significative et la plus régulièrement exploitée étant sans doute, avec la réflexion, la déambulation labyrinthique.

Plusieurs réalisations de Claudie Gagnon forment un chemin, sinueux, dans lequel nous devons nous engager pour apprécier du début à la fin ce qui est montré. *Marchandises* (2003, p. 72), *Potirons et verroterie* (2004, p. 73, 74) et *Le festin trouble* (2006, p. 32, 33) mènent, par exemple, de surprise en surprise à chaque étape du trajet. Avec leur porte d'entrée, leur sortie, leur parcours et leurs fausses pistes suscitées par des faux-semblants, les dédales de l'artiste ralentissent, et perdent même, celui ou celle qui y circule. En cela, ils sont une

During the tableau vivant performances, the artist serves the audience food and drink. For the project *L'illustre et grotesque société des mercredis* (2007),[35] she prepared and served complete meals to groups of guests with shared interests invited to discuss art and culture.[36] For *Hautes et basses œuvres de bouche* (2007, pp. 84-88), the gallery at l'Œil de Poisson was transformed into a restaurant, with a back alley, storeroom, working kitchen and dining room. The program for participants consisted of creating lavish centrepieces of fruits, vegetables, sweets and other edibles in the kitchen, which they later nibbled on at tables. This activity, demonstrated on opening night and reprised several times during the show's run, was an experiential transposition of Gagnon's creative process, which begins with commonplace objects and ends with works that invite interaction and engage the senses.

Experiencing the works of Claudie Gagnon should be a free fall into pleasure, an aimless plunge into the art, not a hasty attempt to grasp the aesthetic experience, for the themes and the subjects are those of human life, in its infinite, fragile, complex and disconcerting entirety.

ENDNOTES

1 On the kitsch, the baroque and the playful in the work of Claudie Gagnon, see, among others, Laurence Brunelle-Côté, "De la complexité chez Claudie Gagnon. Dialogue entre deux approches analytiques possibles pour ses tableaux vivants," unpublished thesis, Université Laval, Québec City, 2004; Marie Fraser, "Ludism in Contemporary Art," in *Le ludique*, exhib. cat. (Québec City: Musée du Québec, 2001), pp. 103-116; Lisanne Nadeau, "Claudie Gagnon," in *4 Installations for the Great Hall of the Musée du Québec*, exhib. cat. (Québec City: Musée du Québec, 2003), pp. 88-95.

2 On the grotesque in the work of Claudie Gagnon, see my essay "On Food in the Art of Claudie·Gagnon: Instances of Animality and Sweetness in the Representation of Women," in this publication.

3 Nicolas Mavrikakis, "Cinq degrés d'affection," *Voir Montréal*, February 10-16, 2005, p. 16.

4 The BGL collective acknowledges this in Ibid. The Cooke-Saseville and Les Sœurs Couture collectives and the artist Yannick Pouliot also share an interest in "poor" or recovered objects, excess, laughter, absurdity, theatricality and decoration.

5 "Gagnon's objects connote her own universe, a universe so constructed that it constantly refers to itself. No single object can break free of this signifying context." Nadeau, p. 92.

6 For example, shifts in meaning occur when *in situ* works are re-exhibited in a gallery setting. The most telling example is no doubt the "table" in *Potirons et verroterie* (2004, pp. 73, 74), reconstructed against a background of white walls at Expression, and against black walls at the Musée d'art de Joliette.

7 The members included Alain-Denis Bélanger, Claude Bélanger, Michel Bélanger, Nathalie Bujold, Marie-Andrée Gagné, Claudie Gagnon, Pierre Jolicœur, Gilles Ouimet and

métaphore de l'existence comme l'est le labyrinthe dans son essence. Lieu reconnu de l'errance, de la perdition, de l'introspection et du plaisir, le labyrinthe est un espace d'enfermement dont il faudrait sortir pour se délivrer de l'absurdité de la condition humaine.

Les configurations labyrinthiques de Claudie Gagnon sont également des images de la circulation de la nourriture dans les corps et les collectivités (des champs à l'étal, des fourneaux à l'assiette, de la bouche aux cloaques). Évoqués, reproduits, employés en tant que matériau ou comme sujet, les aliments sont présents dès le début de la démarche artistique et sont même consommés.

Durant les représentations de tableaux vivants, l'artiste nous donnera à boire et à manger. Elle servira tout un repas qu'elle aura préparé aux invités de *L'illustre et grotesque société des mercredis*[35] (2007), conviés par groupes d'intérêt à venir discuter d'art et de culture[36]. Dans *Hautes et basses œuvres de bouche* (2007, p. 84-88), la galerie de l'Œil de Poisson était transformée en restaurant (avec arrière-cour, entrepôt, cuisine fonctionnelle et, finalement, salle à manger). Pour leur part, les participants de l'activité, modélisée le soir du vernissage, créaient en cuisine une pièce montée, avec fruits, légumes, sucreries et autres denrées, qui était ensuite grignotée à la table. La réalisation est une véritable transposition expérientielle du processus de création de Claudie Gagnon, qui débute avec des objets banals et s'achève avec des œuvres sollicitant l'interaction et la gamme des sens.

Devant les œuvres de Claudie Gagnon, on doit s'abandonner au plaisir de la chute et de l'égarement sans tenter de cerner l'expérience esthétique trop hâtivement. Car leurs motifs et leurs sujets sont ceux de la vie humaine, dans son ensemble infini et fragile, complexe et déroutant.

Notes

1 Sur le kitsch, le baroque et le ludique dans l'œuvre de Claudie Gagnon, voir, entre autres, Laurence Brunelle-Côté. *De la complexité chez Claudie Gagnon. Dialogue entre deux approches analytiques possibles pour ses tableaux vivants*, thèse (M.A.), Québec, Université Laval, 2004, 102 f.; Marie Fraser. «Attitudes ludiques en art contemporain», dans *Le ludique*, Québec, Musée du Québec, 2001, p. 11-93.; Lisanne Nadeau. «Claudie Gagnon», dans *4 installations pour le Grand Hall du Musée du Québec*, Québec, Musée du Québec, 2003, p. 9-23.

2 Sur le grotesque dans l'œuvre de Claudie Gagnon, voir mon essai «De la nourriture chez Claudie Gagnon. Les cas de l'animalité et du sucré dans la représentation de la femme», publié dans cet ouvrage-ci.

3 Nicolas Mavrikakis. «Cinq degrés d'affection», *Voir Montréal* (du 10 au 16 février 2005), p. 16.

4 Le collectif BGL, comme ses membres l'ont exprimé. *Ibid.* Mentionnons aussi les collectifs Cooke-Saseville et Les Sœurs Couture ainsi que Yannick Pouliot, pour l'intérêt envers l'objet pauvre ou récupéré, la démesure, le rire, l'absurde, la théâtralité et le décoratif.

5 «Les objets de Claudie Gagnon connotent son univers propre, un univers si construit qu'il renvoie constamment à lui-même. Aucun objet isolé ne peut se libérer de ce contexte signifiant.» Lisanne Nadeau, *op. cit.*, p. 17.

6 Par exemple, des glissements de sens s'opèrent avec les œuvres *in situ* qui sont réexposées en galerie. L'exemple le plus éloquent est sans doute la «table» de *Potirons et verroterie* (2004, p. 73, 74), reconstituée sur fond de murs blancs, à Expression, puis sur fond de murs noirs, au Musée d'art de Joliette.

7 Les membres sont alors Alain-Denis Bélanger, Claude Bélanger, Michel Bélanger, Nathalie Bujold, Marie-Andrée Gagné, Claudie Gagnon, Pierre Jolicœur, Gilles Ouimet et

Nathalie Perreault. "Œil de poisson" literally translates as "fish eye." In photography, a fisheye lens is one that has a very short focal length and thus a very wide angle of view. These lenses are not corrected for distortion and the images they produce reflect this. Unless otherwise noted, the information given on l'Œil de Poisson's activities is drawn from the centre's archives and the artist's book coordinated by Claudie Gagnon: Daniel Béland, Nathalie Caron, Lynda Fortin, François Mathieu and François Martel, *l'Œil de Poisson. Le Coffret* (Québec City: l'Œil de Poisson, 1993). Each book comprises 35 loose sheets and 2 folded sheets, inserted in 8 folded sheets and 1 envelope with object in 1 wooden box, and each object and box is one-of-a-kind.

8 As program coordinator, from 1986 to 1991, and multi-disciplinary activity coordinator, from 1986 to 1994.

9 With administrative coordinator Claude Bélanger, among others. The centre initially focused on photography, but many of the projects involved other art forms.

10 The inaugural event was held over three days, January 10-12, 1986.

11 A project designed by Alain-Denis Bélanger and carried out by the members of l'Œil de Poisson.

12 The last collages date from 1997.

13 See Walter Benjamin, "The Work of Art in the Age of Its Technological Reproducibility," in *The Work of Art in the Age of Its Technological Reproducibility, and Other Writings on Media*, trans. Edmund Jephcott (Cambridge, MA: Belknap Press of Harvard University Press, 2008), 448 p. Essay originally published in German, 1936.

14 Gaston Bachelard, *The Poetics of Space*, trans. Maria Jolas (Boston: Beacon Press, 1969), p. 38. Originally published in French, 1957.

15 In 1992, Claudie Gagnon took part in the group show *Paysages / meubles* at l'Œil de Poisson. Writing about the then contemporary art that related furniture and landscape, the curator Pierre Vinet said, "We find ourselves in a nature manufactured with found objects. It is a built nature, where nature-culture duality is no longer a simple opposition of two poles. The furniture-landscapes make us see that the concept of nature is merely the prolongation of the cultural universe." Unpublished archive document, l'Œil de Poisson.

16 The voracious eye defined by Georges Bataille. See Georges Bataille, "Chroniques. Dictionnaire. Friandise cannibale," *Documents*, no. 4 (September 1929), p. 216; Georges Didi-Huberman, *La ressemblance informe. Ou le gai savoir selon Georges Bataille* (Paris: Macula, 1995), pp. 81-89.

17 The question is raised by Jeanne Randolph in a piece on *Sans titre* (pp. 24, 25), also from 1993: "A Hunger for the Marvellous," in Daniel Béland, Lisanne Nadeau, Patrice Loubier et al, *Résidence 1982-1993* (Québec City: La Chambre blanche, 1995), p. 195.

18 Claudie Gagnon in interview, quoted in "Dans ma pratique, je métisse," in Marie-Charlotte De Koninck, ed., *"Métissages": racontée par ses artisans* (Québec City: Musée de la civilisation, 2001), p. 52.

19 In reference to Honoré de Balzac's *La comédie humaine* and Dante Alighieri's *Divine Comedy*.

20 Adapted and directed in French by Martin Genest from the Thomas Vinterberg film.

21 Émile Zola, *The Kill* (New York: Random House, 2004), pp. 229-246. Originally published in French, 1872. Mary Chapman offers a similar demonstration in "Living Pictures: Women and Tableaux Vivants in Nineteenth-Century American Fiction and Culture," *Wide Angle*, vol. 18, no. 3 (July 1996), pp. 22-52.

22 This was repeated in our many conversations.

23 The audiences for Gagnon's shows are usually small groups of less than 100 people. The tickets are sold mainly by word of mouth.

24 This installation earned Gagnon the Prix événement Videre, a cultural award presented by the City of Québec.

25 Roland Schaer, *L'invention des musées* (Paris: Réunion des Musées Nationaux and Gallimard, [1993] 1997), pp. 21, 22.

26 Robert Lepage in interview, quoted in "Dans la muséologie qui m'intéresse, les gens entrent dans une idée. Ils ne regardent pas mais ils y entrent comme dans un espace," in De Koninck, p. 28.

27 Ibid., p. 27.

28 This cabinet pays homage to Marcel Duchamp and Leonardo da Vinci, both of whom collected bits and pieces. Information provided by the artist in conversation, and Claudie Gagnon, interview cited in ibid., pp. 58, 59.

29 From "Museum," quoted in Neil Leach, *Rethinking Architecture: A Reader in Cultural Theory* (New York: Routledge, 1997), p. 21. Originally published in French, 1930.

30 Routed into a large tent in the shape of a cake, the children make their way through six small connecting rooms packed with real and artificial foods. At the end of the expedition awaits an ogre's mouth and a play about love and delights. The production has been presented in Quebec and abroad. In 2003, it won the Académie québécoise du théâtre's Masque des Enfants terribles award.

31 Contemporary artists use the world of childhood to put play and reality at a remove while at the same time bringing them near. On playfulness in the work of Claudie Gagnon, see Fraser.

32 Sophie Pouliot, "Princesse déchue," *Le Devoir*, December 10, 2003, p. B9.

33 Jean Saint-Hilaire, "« Chinoiseries» à Carleton-sur-Mer. Une captivante fantaisie sur le thème de la solitude," *Le Soleil*, July 19, 2005, p. B5.

34 In *Alice in Wonderland* and *Through the Looking Glass*.

35 In reference to Alexandre Balthazar Laurent Grimod de La Reynière (1758-1838).

36 Gagnon held the "illustrious and voracious Wednesday society" dinners as part of a Conseil des arts et des lettres du Québec residency, in Montréal, where she celebrated her twentieth anniversary as an artist. I was assigned to invite five exhibition curators to the dinner titled *La Cène des commissaires*, held on December 14, 2007. The participants were Marie-Eve Beaupré, Marie Fraser, Mona Hakim, Laurier Lacroix, Anne-Marie Ninacs, the artist and me. The artist hosted twelve dinners, none of which was visually documented.

Nathalie Perreault. «Œil de poisson» est une traduction littérale de l'anglais *fish eye*. En photographie, un objectif *fisheye* a une distance focale très courte, et par conséquent un angle de champ très grand. L'objectif n'est pas corrigé contre la distorsion et produit des images déformées. Sauf si mentionné, les informations relatives aux activités de l'Œil de Poisson sont tirées des archives du centre d'artistes et du coffret coordonné par Claudie Gagnon: Daniel Béland, Nathalie Caron, Lynda Fortin, François Mathieu et François Martel. *L'Œil de Poisson. Le Coffret*, Québec, l'Œil de Poisson, 1993, 35 f. mobiles et 2 f. pliées, insérées dans 8 f. pliées et 1 enveloppe avec objet dans 1 boîtier en bois. [Les objets et les boîtiers sont uniques.]

8 · À titre de coordonnatrice à la programmation, de 1986 à 1991, et de coordonnatrice aux activités multidisciplinaires, de 1986 à 1994.

9 Entre autres, avec Claude Bélanger, qui est coordonnateur administratif. À l'origine, le centre se consacre à la photographie, mais plusieurs projets intègrent d'autres techniques artistiques.

10 L'événement d'ouverture se tint sur trois jours, du 10 au 12 janvier 1986.

11 Un projet conçu par Alain-Denis Bélanger et réalisé par les membres de l'Œil de Poisson.

12 Les derniers collages datent de 1997.

13 Voir Walter Benjamin. *L'œuvre d'art à l'époque de sa reproductibilité technique* [traduit de l'allemand par Maurice de Gandillac, traduction revue par Rainer Rochlitz], Paris, Allia, 1957 [2005], 80 p.

14 Gaston Bachelard. *La poétique de l'espace*, Paris, PUF, coll. «Quadrige», 1957 [2001], p. 51.

15 En 1992, Claudie Gagnon participe à l'exposition collective *Paysages / meubles* à l'Œil de Poisson. Sur les œuvres de l'époque qui mettent en relation le mobilier et le paysage, le commissaire Pierre Vinet écrit: «[...] nous nous retrouvons dans une nature fabriquée avec des objets trouvés. Il s'agit d'une nature construite où la dualité nature-culture n'est plus une mise en relation simple entre deux pôles. Les meubles-paysages nous font voir que le concept de nature n'est que le prolongement de l'univers culturel.» Document d'archives non publié, l'Œil de Poisson.

16 L'œil vorace dont traite Georges Bataille. Voir Georges Bataille. «Chroniques. Dictionnaire. Friandise cannibale», *Documents*, n° 4 (septembre 1929), p. 216; Georges Didi-Huberman. *La ressemblance informe. Ou le gai savoir selon Georges Bataille*, Paris, Macula, 1995, p. 81-89.

17 La question est soulevée par Jeanne Randolph dans un texte sur l'œuvre *Sans titre*, de 1993 (p. 24, 25). «A Hunger for the Marvellous», dans Daniel Béland, Lisanne Nadeau, Patrice Loubier et autres. *Résidence 1982-1993*, Québec, la chambre blanche, 1995, p. 195.

18 Claudie Gagnon, entrevue avec. «Dans ma pratique, je métisse», dans Marie-Charlotte De Koninck (dir.). *«Métissages»: racontée par ses artisans*, Québec, Musée de la civilisation, 2001, p. 52.

19 En référence à *La comédie humaine* d'Honoré de Balzac et à *La Divine Comédie* de Dante Alighieri.

20 Un film de Thomas Vinterberg, adapté et mis en scène par Martin Genest.

21 Émile Zola. *La Curée*, Paris, Fasquelle, coll. «Le Livre de Poche», 1872 [1967], p. 347-363. Mary Chapman l'a également démontré. «Living Pictures: Women and Tableaux Vivants in Nineteenth-Century American Fiction and Culture», *Wide Angle*, vol. 18, n° 3 (juillet 1996), p. 22-52.

22 Ce qui a été répété, lors de nos nombreux entretiens.

23 L'auditoire des spectacles de Claudie Gagnon est en effet généralement constitué de petits groupes d'avertis de moins de 100 personnes. Les billets se vendent principalement par le bouche-à-oreille.

24 Pour son installation, Claudie Gagnon recevra le Prix événement Videre, un prix d'excellence en culture décerné par la Ville de Québec.

25 Roland Schaer. *L'invention des musées*, Paris, Réunion des Musées Nationaux et Gallimard, coll. «Découvertes», n° 187, 1993 [1997], p. 21, 22.

26 Robert Lepage, entrevue avec. «Dans la muséologie qui m'intéresse, les gens entrent dans une idée. Ils ne regardent pas mais ils y entrent comme dans un espace», dans Marie-Charlotte De Koninck (dir.), *op. cit.*, p. 28.

27 *Ibid.*, p. 27.

28 Ce cabinet rend hommage à Marcel Duchamp et à Léonard de Vinci, qui avaient tous deux une collection de poussières. Information transmise par l'artiste lors de nos entretiens et: Claudie Gagnon, entrevue avec. «Dans ma pratique, je métisse», *ibid.*, p. 58, 59.

29 À propos du musée. «Chroniques. Dictionnaire. Musée», *Documents*, n° 5 (1930), p. 300.

30 Les enfants sont amenés à pénétrer à l'intérieur d'un chapiteau ayant la forme d'un gâteau et à se frayer un chemin dans six petites pièces mitoyennes bondées de nourriture réelle et artificielle. Au bout du périple, ils voient une bouche d'ogre et assistent à une représentation théâtrale sur l'amour et les délices. La production est présentée ici et à l'étranger. En 2003, elle remporte le Masque des Enfants terribles de l'Académie québécoise du théâtre.

31 Les artistes contemporains exploitent l'univers de l'enfance pour mettre à distance le jeu et la réalité tout en les rapprochant. Sur le ludisme chez Claudie Gagnon, voir Marie Fraser, *op. cit.*

32 Sophie Pouliot. «Princesse déchue», *Le Devoir* (10 décembre 2003), p. B9.

33 Jean Saint-Hilaire. «"Chinoiseries" à Carleton-sur-Mer. Une captivante fantaisie sur le thème de la solitude», *Le Soleil* (19 juillet 2005), p. B5.

34 Dans ses livres *Alice au pays des merveilles* et *De l'autre côté du miroir*.

35 En référence à Alexandre Balthazar Laurent Grimod de La Reynière (1758-1838).

36 Dans le cadre d'une résidence d'artiste du Conseil des arts et des lettres du Québec, à Montréal, où l'artiste soulignait ses vingt ans de pratique artistique. J'ai été mandatée pour inviter cinq personnes qui ont une pratique en commissariat d'exposition au souper intitulé *La Cène des commissaires*. Le souper se tint le 14 décembre 2007. Les convives étaient Marie-Eve Beaupré, Marie Fraser, Mona Hakim, Laurier Lacroix, Anne-Marie Ninacs, l'artiste et moi-même. L'artiste a réalisé douze soupers. Il n'y a pas de documentation visuelle de ce projet.

Une sélection
d'illustrations des œuvres

Selected Illustrations
of Works

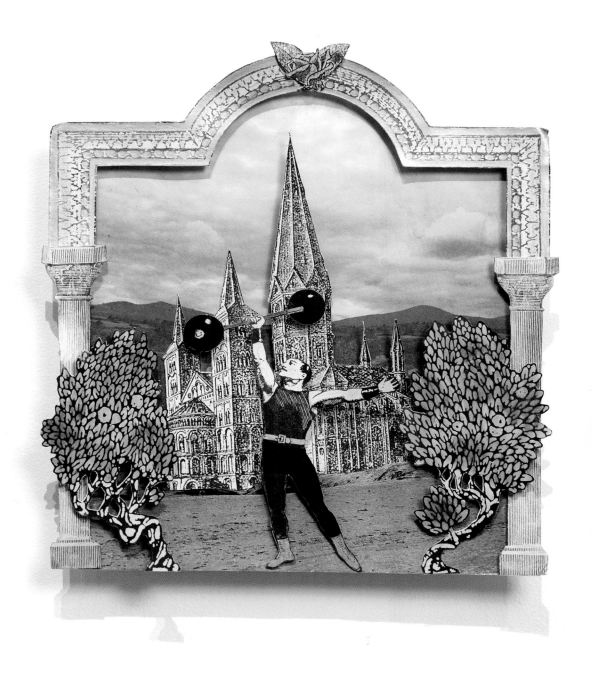

SANS TITRE, 1989

Collage • Acrylique, photocopies, papier imprimé et carton sur carton mousse / Acrylic, photocopies, printed paper and cardboard on foam board • 22 x 22 x 2,5 cm • Collection Christiane Jobin, Québec • Photo: Daniel Roussel, EXPRESSION, Centre d'exposition de Saint-Hyacinthe

 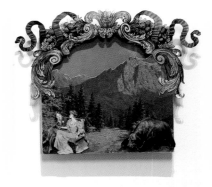 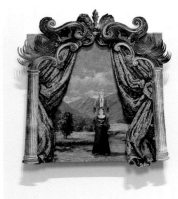

De gauche à droite / From left to right

SANS TITRE, 1996

Collage • Acrylique, crayon de couleur, photocopies, papier imprimé et carton sur carton mousse / Acrylic, coloured pencil, photocopies, printed paper and cardboard on foam board • 24 x 24 x 3 cm • Collection de l'artiste / of the artist • Photo: Daniel Roussel, EXPRESSION, Centre d'exposition de Saint-Hyacinthe

SANS TITRE, 1997

Collage • Acrylique, photocopies, papier imprimé et carton sur carton mousse / Acrylic, photocopies, printed paper and cardboard on foam board • 23,5 x 29 x 3 cm • Collection Claude Edgar Dalphond, Québec • Photo: Daniel Roussel, EXPRESSION, Centre d'exposition de Saint-Hyacinthe

SANS TITRE, 1997

Collage • Acrylique, crayon de couleur, photocopies, papier imprimé et carton sur carton mousse / Acrylic, coloured pencil, photocopies, printed paper and cardboard on foam board • 23 x 27,5 x 3 cm • Collection Claude Edgard Dalphond, Québec • Photo: Daniel Roussel, EXPRESSION, Centre d'exposition de Saint-Hyacinthe

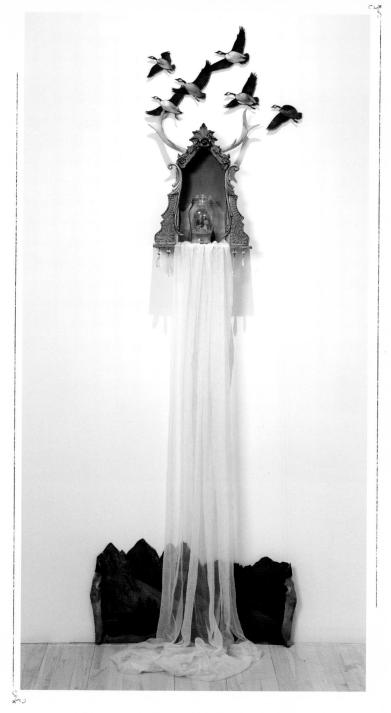

SANS TITRE, 1994, reconstituée en / reconstituted in 2007

Installation murale avec éléments au sol / Wall installation with elements on the floor • Bois, acrylique, textile, vaisselle en verre, figurines des mariés en porcelaine, cendre, cornes, papier imprimé, carton sur carton mousse, carton imprimé, pattes de cerf / Wood, acrylic, fabric, glass dishes, porcelain bride and groom figurines, ashes, horns, printed paper, cardboard on foam board, printed cardboard, deer hooves • Environ / About 180 x 60 x 10 cm • Collection de l'artiste / of the artist • Photo: Daniel Roussel, EXPRESSION, Centre d'exposition de Saint-Hyacinthe

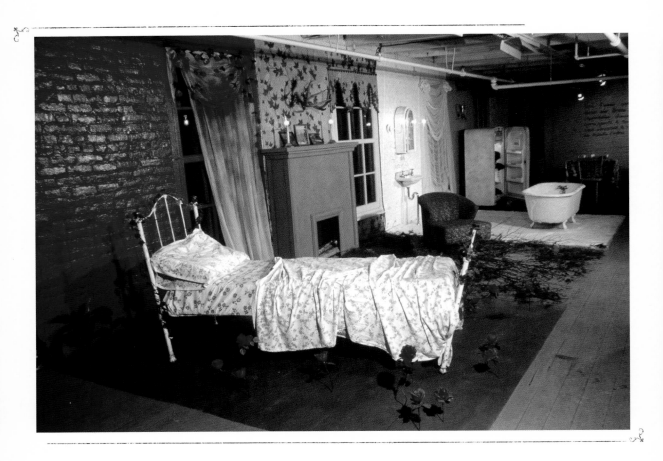

LES 4 SAISONS, de la série / from the series L'ART DE VIVRE, 1991

Installation • Objets et matériaux mixtes / Mixed objects and materials • Environ / About 300 x 1200 x 300 cm (ensemble / overall) •
Œuvre détruite / Work destroyed • Photo: Ivan Binet

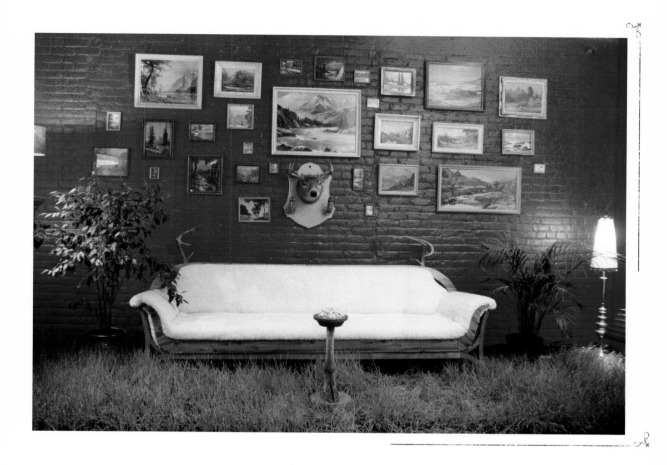

Ô MAISON, DOUCE MAISON, de la série / from the series L'ART DE VIVRE, 1991

Installation *in situ* chez l'artiste, Québec / *In situ* installation in the artist's home, Québec City • Objets et matériaux mixtes / Mixed objects and materials • Environ / About 300 x 300 x 300 cm (chaque ensemble / each area) • Photos: Ivan Binet

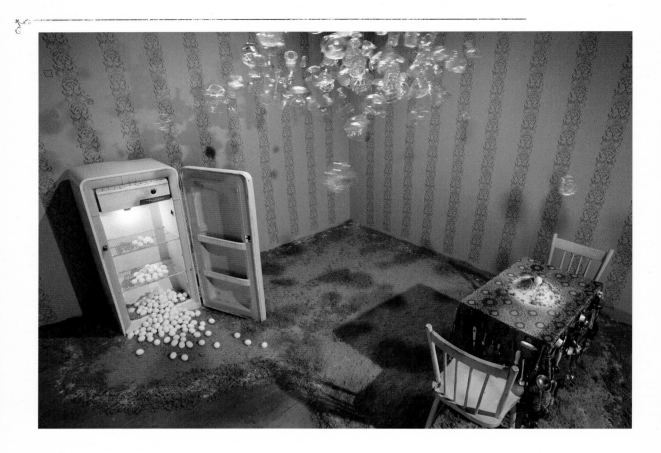

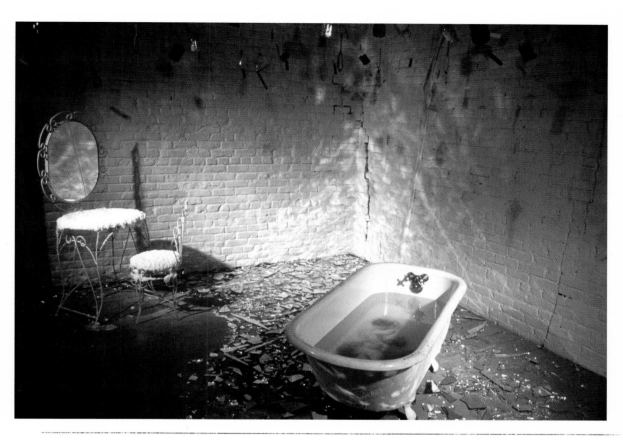

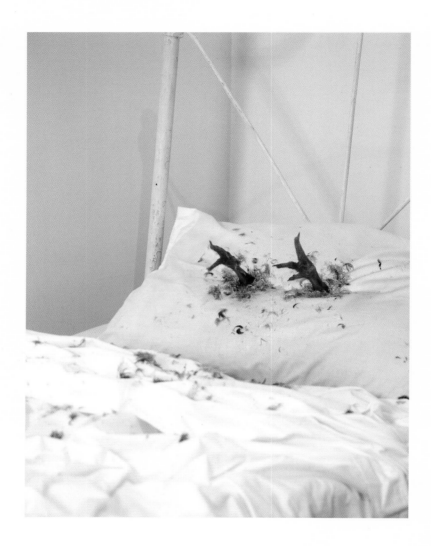

SANS TITRE, 1993, reconstituée en / reconstituted in 2007

Installation • Lit, commode, terre, blé, textile, oreiller, pattes de poule, plumes, train électrique, œil de verre, ustensile, cheveux humains, réveil, plastique, théière, bas de soie, verre, dentier, eau, livre, fil de nylon / Bed, dresser, soil, wheat, fabric, pillow, chicken feet, feathers, electric train, glass eye, kitchen utensil, human hair, alarm clock, plastic, teapot, silk stocking, glass, false teeth, water, book, nylon string • Environ / About 270 x 270 x 420 cm • Collection de l'artiste / of the artist • Photos: Daniel Roussel, EXPRESSION, Centre d'exposition de Saint-Hyacinthe

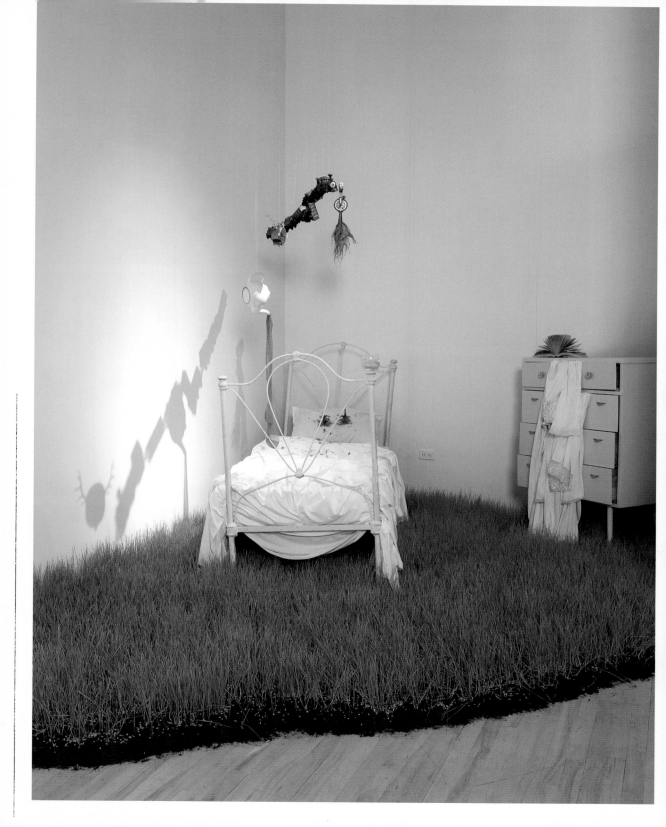

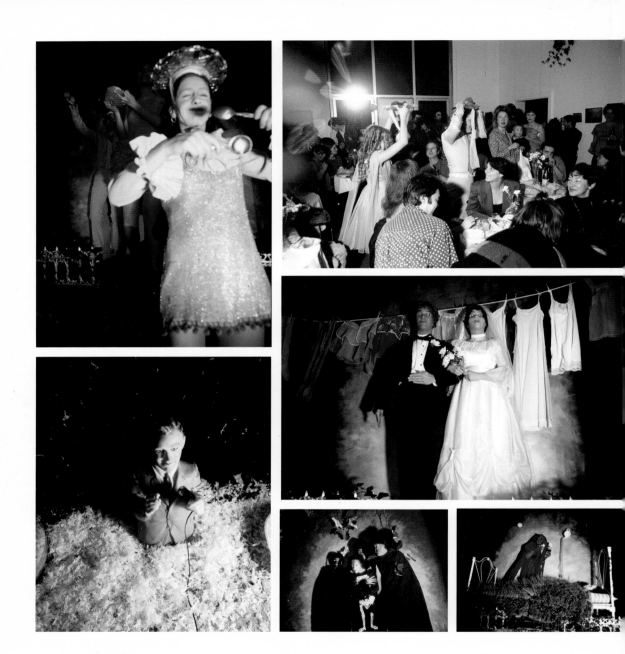

OÙ VA LE VENT QUAND IL NE SOUFFLE PAS?, 1995

Réalisation performative / Performative work • Photos: Sylvain Moreau

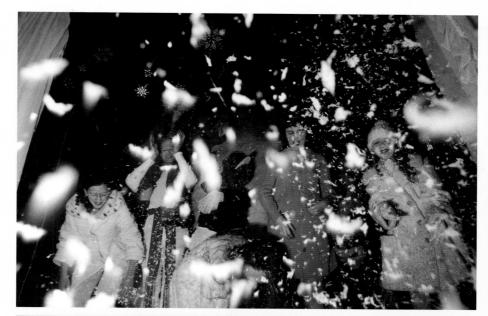

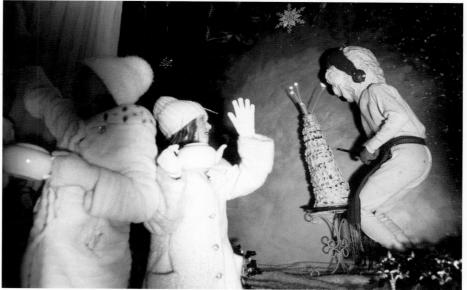

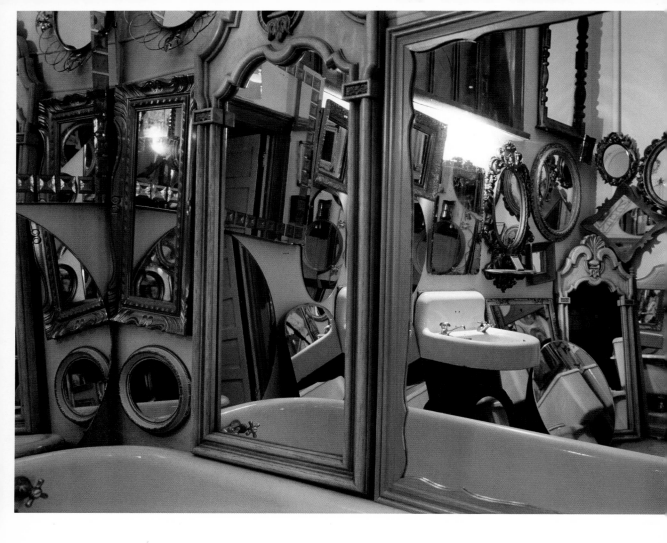

LE PLEIN D'ORDINAIRE, 1997

Installation *in situ* chez l'artiste, Québec / *In situ* installation in the artist's apartment, Québec City •
Objets et matériaux mixtes / Mixed objects and materials • Dimensions inconnues / unknown •
Photos: Ivan Binet

Dans une vaste maison ancestrale, qui sera démolie. Une salle de bain dont les murs et le plancher sont couverts de bonbons et de biscuits, avec une baignoire remplie de boisson aux fraises. Une autre salle de bain pleine de miroirs. Un salon dont les murs sont décorés de pommes de terre et dont le plancher est couvert d'un tapis de blé. Une chambre, froide, occupée par une grande quantité de neige. Un cabaret de fortune avec une scène en carton-pâte. Et d'autres choses encore. Le projet reçoit le Prix événement Videre (1999); un prix d'excellence en culture décerné par la Ville de Québec. / In a grand old house, later demolished. A bathroom, the walls hung with cookies and candies, the floor tiled with butter cookies, the bathtub filled with strawberry beverage. In another bathroom, a profusion of mirrors. A living room, the walls decorated with potatoes and the floor carpeted in sprouting wheat. A room, cold, heaped with snow. A makeshift cabaret with a pasteboard set. And more. The project won the Prix événement Videre (1999), an award for cultural excellence presented by the City of Québec.

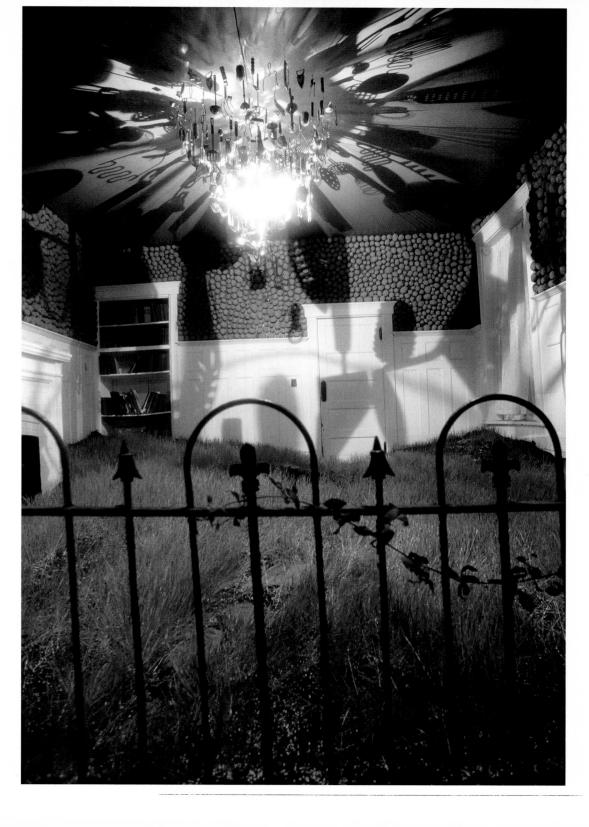

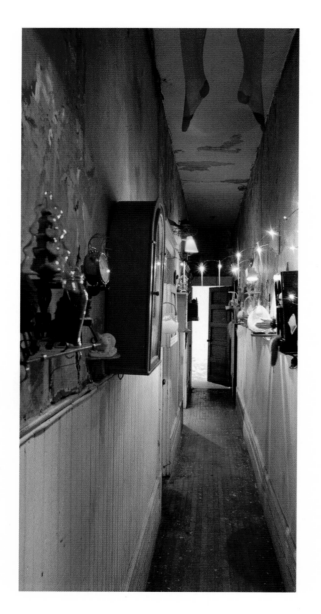

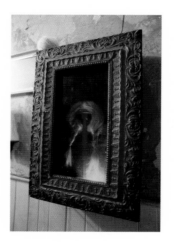

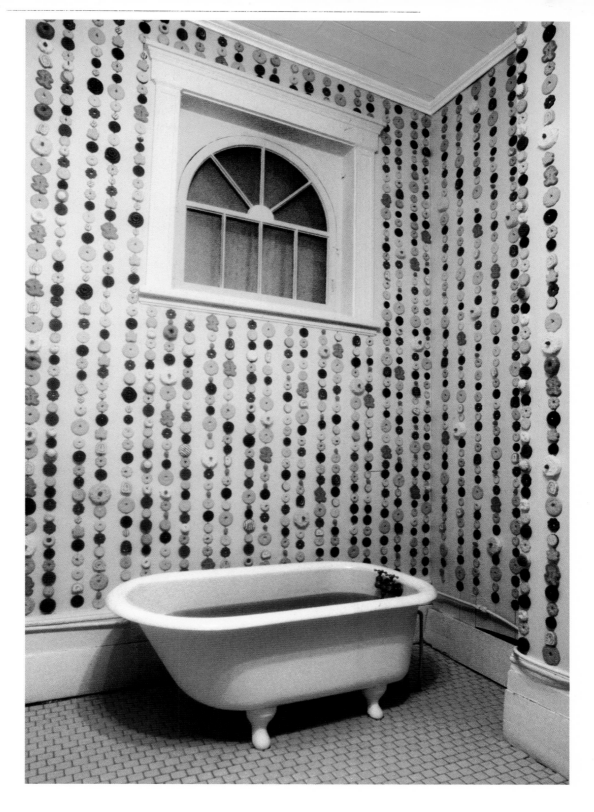

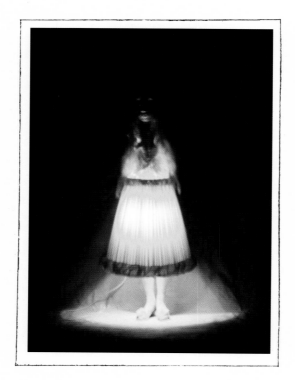

LA CHÈVRE ET LE CHOU, 1997

Réalisation performative / *Performative work* • Photos: Ivan Binet

En lien avec l'installation *in situ Le plein d'ordinaire* (1997), un cabaret où des tableaux vivants sont présentés. Un homme en complet-veston se tient bien droit avec en mains un bouquet de marguerites qu'il finit par dévorer. Méduse se pétrifie après avoir croisé son propre regard dans un miroir. Une vieille femme tire de son seau une pomme de terre qu'elle grignote, avant l'arrivée d'un nuage gris. Une jeune fille brosse longuement sa crinière blonde et porte une robe alimentée en électricité. On se lance de la nourriture, on mange du gâteau et d'autres choses encore. / In conjunction with the *in situ* installation *Le plein d'ordinaire* (1997), a cabaret presenting tableaux vivants. A straight-backed man in a three-piece suit stands holding a bouquet of daisies, and then devours them. Medusa turns to stone after catching a glimpse of herself in a mirror. An old woman fishes a potato out of a pail and nibbles it, before a grey cloud sweeps in. A girl wearing an electrified dress endlessly brushes her long blond mane. People throw food at each other, eat cake and carry on.

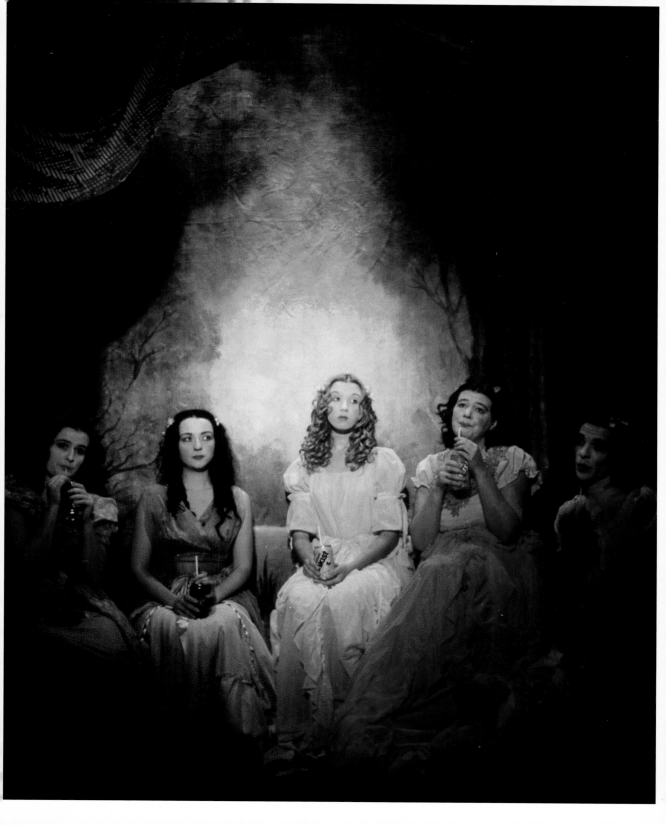

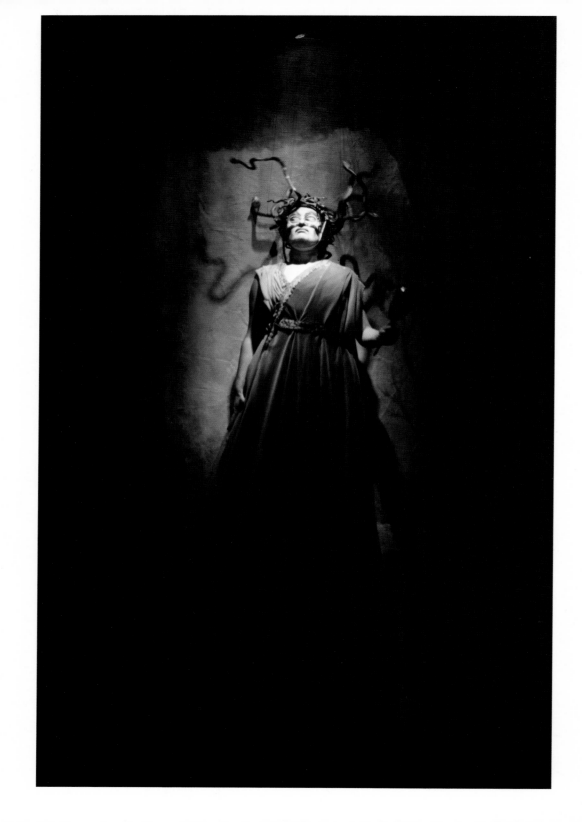

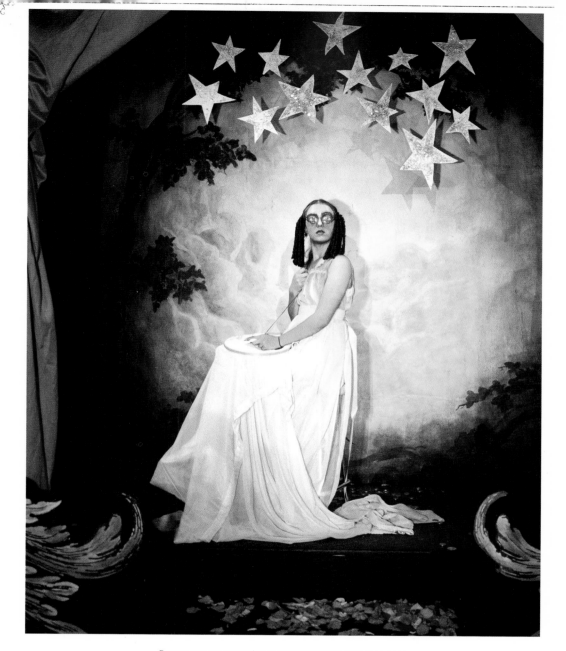

PETITS MIRACLES MISÉRABLES ET MERVEILLEUX, 2000, 2001

Réalisation performative / Performative work • Photos: Ivan Binet

À l'église Notre-Dame-de-Grâce, à Québec, dans le cadre de la Manif d'art (2000) organisée par l'Œil de Poisson. *Petits miracles misérables et merveilleux* est la dernière activité qui se tient dans l'église, qui n'est plus en fonction. Les spectateurs sont pris en charge dès l'entrée. Les saynettes traitent du passage du temps et des saisons. Les neuf représentations sont jouées à guichet fermé. L'année suivante, le spectacle est présenté à l'Union française, à Montréal, dans le cadre du 9ᵉ Festival de théâtre des Amériques. / At Notre-Dame-de-Grâce Church, in Québec City, as part of the Manif d'art (2000), organized by l'Œil de Poisson. *Petits miracles misérables et merveilleux* was the last activity to be held in the church, which is no longer in use. Audience involvement began at the door. The skits dealt with the passage of time and the seasons. All nine performances were sold out. The following year, the show was presented at the Union française, in Montréal, as part of the 9th Theatre Festival of the Americas.

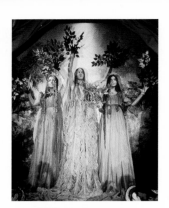

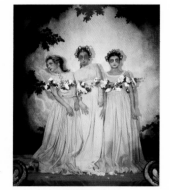

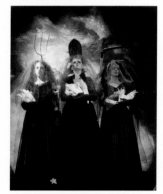

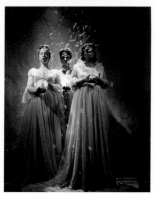

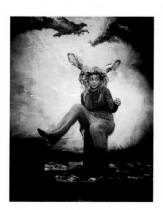

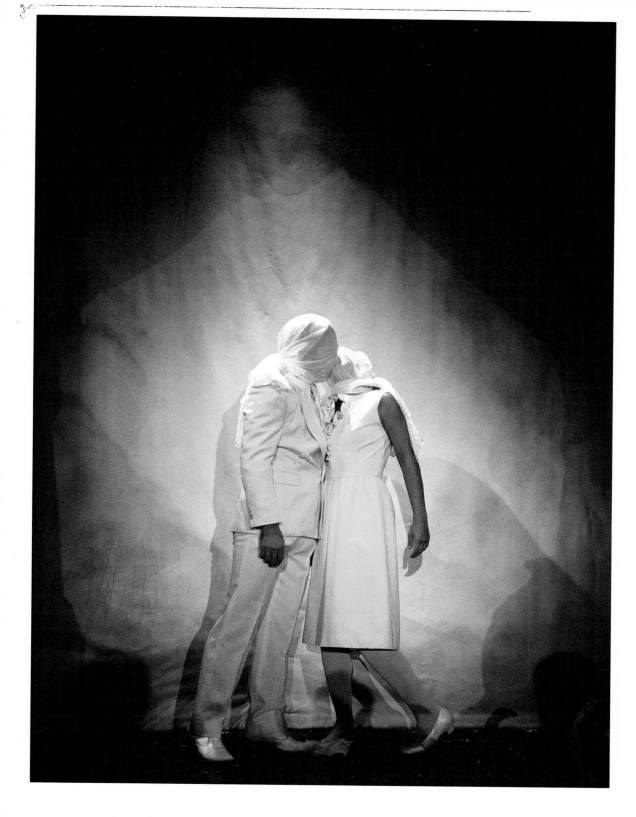

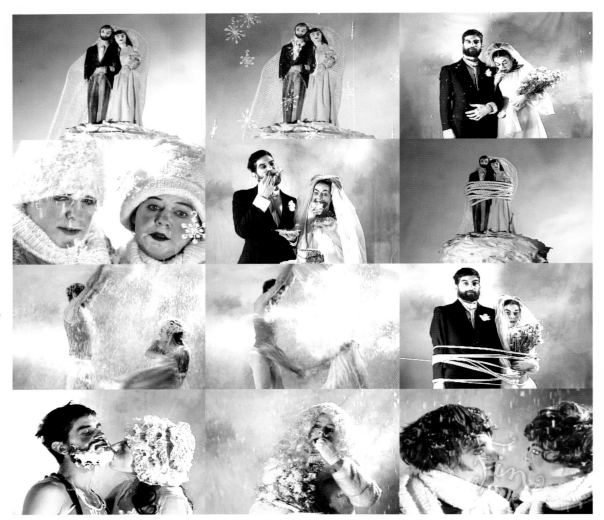

PASSE-MOI LE CIEL, 1998

Vidéogramme / Videogram • 4 min 31 s / sec • Collection Musée national des beaux-arts du Québec, Québec •
Coproduction La Bande vidéo, Québec

À l'occasion de l'événement *Neige sur neige* (1998), le centre d'artistes La Bande vidéo invite Claudie Gagnon à réaliser sa pre-
mière vidéo. La projection inaugurale se fait sur écran de neige, à l'extérieur, dans l'ancien cimetière Saint-Matthew à Québec.
Passe-moi le ciel est la seule œuvre filmée de l'artiste. On voit, entre autres, des couples s'embrasser, manger, se taquiner et se
chamailler ainsi qu'une vieille femme avaler des pétales de marguerite. Le temps passe, scandé par la musique de *La Paloma*,
une chanson populaire de Sébastián Iradier qui traite de la solitude et de l'amour. / For the event *Neige sur neige* (1998), the
artist-run centre La Bande vidéo invited Claudie Gagnon to produce her first video. The inaugural screening took place
outdoors, on a screen of snow, in the old St. Matthew's Cemetery in Québec City. *Passe-moi le ciel* is the artist's only filmed
work. Among the scenes: couples kissing, eating, teasing each other and quarrelling, and an old lady swallowing daisy petals.
Time passes, to the rhythm of Sébastián Iradier's hit song *La Paloma*, which speaks of loneliness and love.

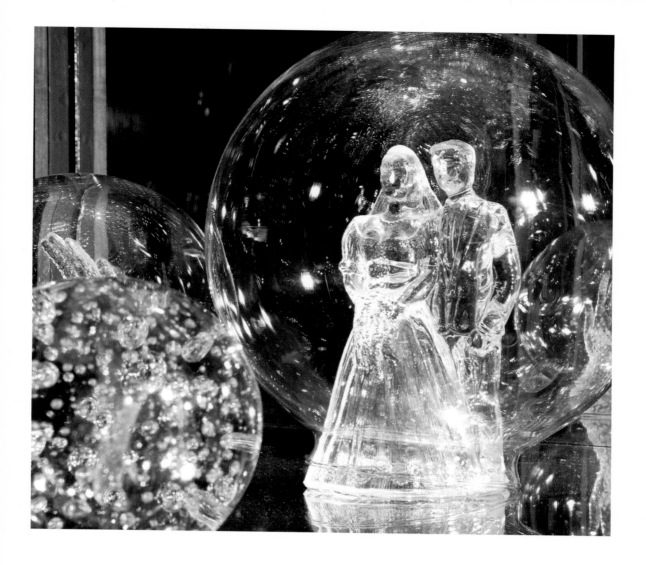

CABINETS DE CURIOSITÉS, 2000

Sculpture installative / Sculpture-installation • Bois, plexiglas, miroir, verre, poussière, textile, métal, éclairage, objets
et matériaux mixtes (cabinets reconstitués) / Wood, acrylic sheet, mirror, glass, dust, fabric, metal, lighting, mixed objects
and materials (reconstituted cabinets) • 280 x 134,5 x 69 cm (chaque / each) • Collection de l'artiste / of the artist •
Photos: Ivan Binet (pages 64-67), Daniel Roussel (page 63)

Pour marquer l'an 2000, Robert Lepage conçoit *Métissages* (2000-2001) au Musée de la civilisation, à Québec. L'exposition
porte sur les notions d'identité et d'impureté. Claudie Gagnon réalise pour l'occasion huit *Cabinets de curiosités*. Quatre sont
reconstitués en 2007. Ils traitent du surréalisme, du passage du temps, de la fragilité et du couple, ils ont été fabriqués avec de
la poussière, du métal, du verre et du textile. Les quatre autres cabinets avaient pour sujets l'eau, la génétique, la vie végétale et
l'air, ils étaient faits avec de la tuyauterie, des modèles anatomiques en cire, des matériaux organiques ainsi que des papillons
et d'autres insectes. / To mark the year 2000, Robert Lepage conceived *Métissages* (2000-2001) for the Musée de la civilisation,
in Québec City. The exhibition dealt with the notions of identity and impurity. For the occasion, Claudie Gagnon created
eight curio cabinets, four of which were reconstituted in 2007. These deal with Surrealism, the passage of time, fragility and
couples, and are fashioned from dust, metal, glass and fabric. The others four cabinets, which addressed water, genetics, plant
life and air, were made with piping, wax anatomical models, organic materials, and butterflies and other insects.

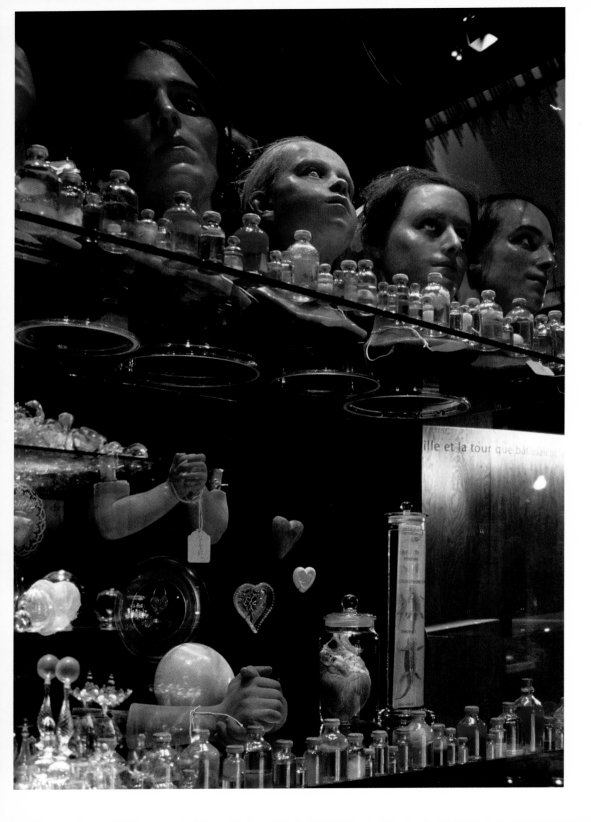

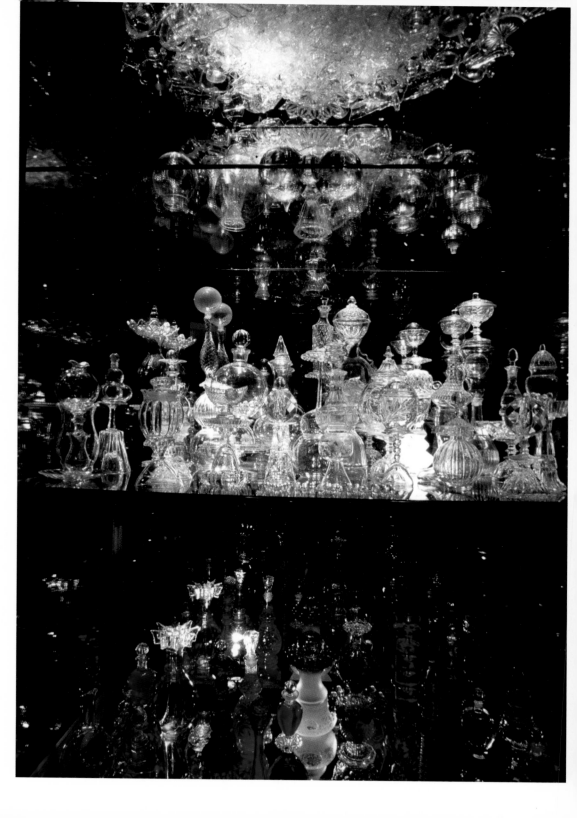

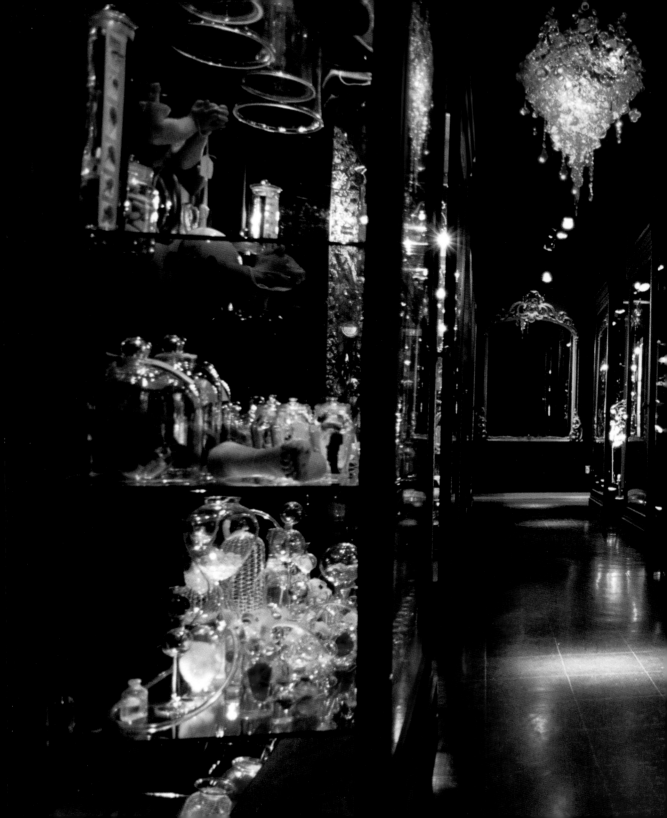

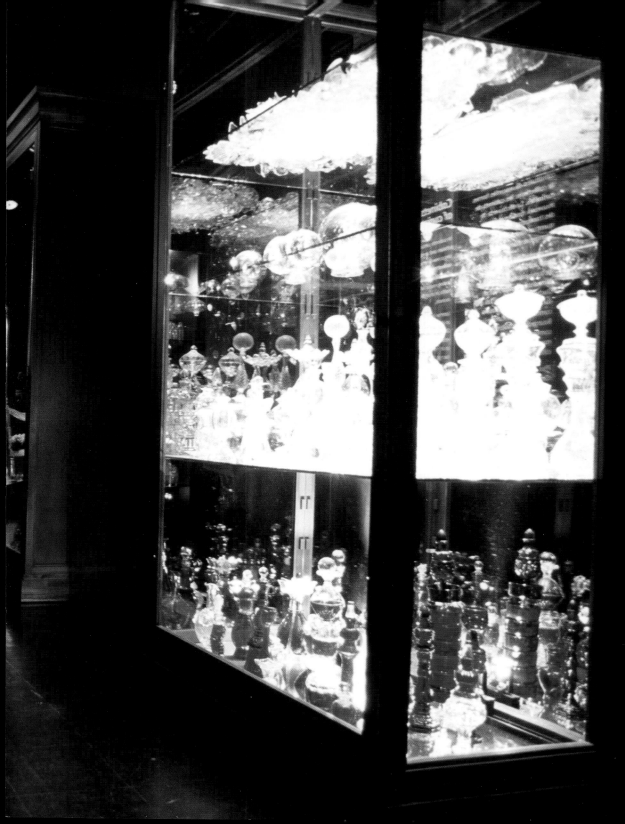

LUSTRE, 1995 –
Version de 1995, détail à gauche, et version de 1998 reconstituée en 2008, à droite / 1995 version, detail to the left, and 1998 version reconstituted in 2008, to the right

Installation • Vaisselle en verre, fil de nylon, éclairage / Glass dishes, nylon string, lighting • Dimensions variables (selon la version) / Variable dimensions (depending on version) • Collection Musée national des beaux-arts du Québec, Québec (version de 1998 reconstituée en 2008 / 1998 version reconstituted in 2008) • Photos: Sylvain Moreau (page 68), Musée national des beaux-arts du Québec (page 69)

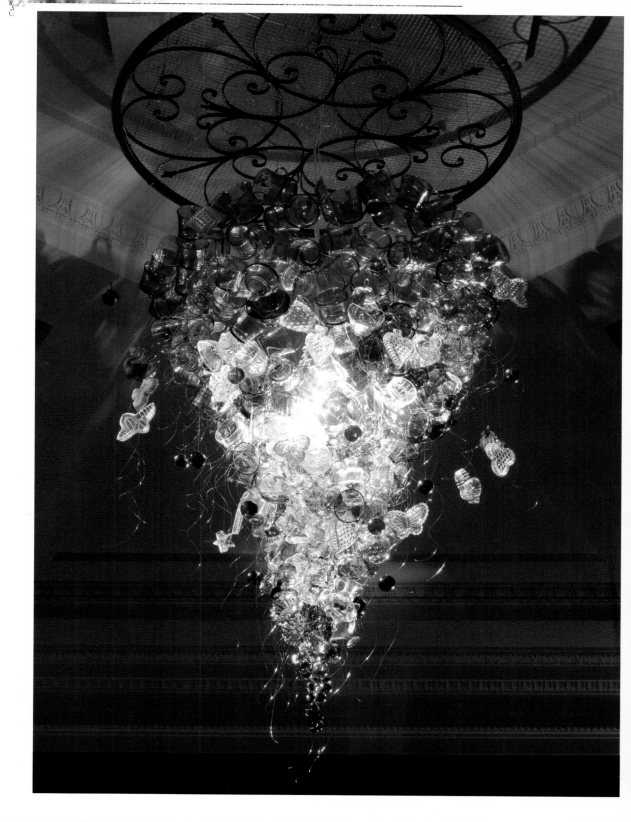

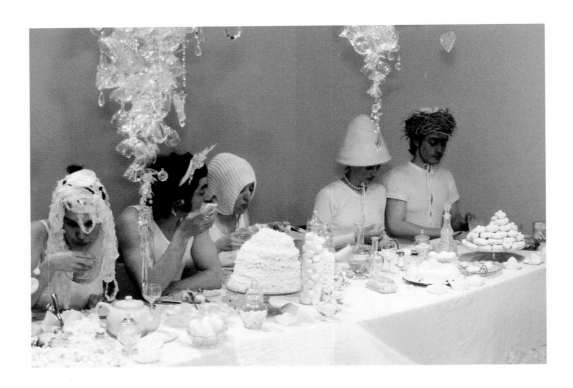

GLACES ET / AND BANQUET, 2000

Installation et réalisation performative / Installation and performative work • Dimensions inconnues / unknown •
Collection de l'artiste / of the artist • Photo: Steven Ferlatte, Le Lobe, Saguenay

Dans le cadre d'une résidence d'artistes au Lobe, à Saguenay. Sous les yeux attentifs du public, des interprètes mangent et
boivent durant près d'une heure: des gâteaux, des guimauves, du sucre, du lait, des œufs, du beurre, etc. La scène rappelle les
peintures *Saint Hugues au réfectoire des chartreux* (1630-1635), de Francisco de Zurbarán, et *Scènes de la vie de saint Benoît* (vers
1505-1508), de Giovanni Antonio Bazzi dit Le Sodoma. / Created during an artist residency at Le Lobe, in Saguenay. Watched
by an attentive audience, performers ate and drank for nearly an hour: cakes, marshmallows, sugar, milk, eggs, butter, etc.
The scene recalls the paintings *St. Hugh of Cluny in the Refectory of the Carthusians* (1630-1635), by Francisco de Zurbarán, and
Scenes from the Life of St. Benedict (about 1505-1508), by Giovanni Antonio Bazzi, known as Il Sodoma.

Page suivante / Next page

PARADE, 2001

Installation • Vaisselle en verre, éponge synthétique, ouate, laine d'acier, mousse expansive, jujubes, moules en papier,
objets et matériaux mixtes / Glass dishes, synthetic sponge, cotton wool, steel wool, expanding foam, jujubes, paper moulds,
mixed objects and materials • Dimensions variables / Variable dimensions • Collection Musée national des beaux-arts du
Québec, Québec • Photo: Musée national des beaux-arts du Québec

Œuvre à configuration variable inspirée du conte *Le Petit Poucet*, de Charles Perrault, dans lequel un enfant laisse tomber un
à un, derrière lui, des petits cailloux blancs afin de retrouver son chemin. Chez Claudie Gagnon, la piste tracée est faite de
petits gâteaux artificiels. / A variable-configuration work inspired by the Charles Perrault fairy tale *Hop o' My Thumb*, in which
a boy drops a trail of white pebbles behind him in order to find his way home. In Claudie Gagnon's work, the trail is made of
tiny artificial cupcakes.

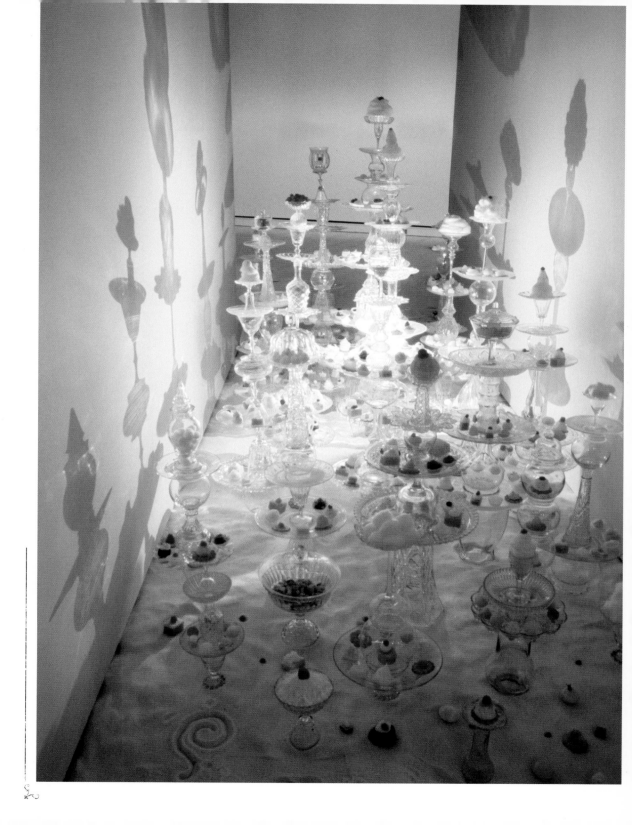

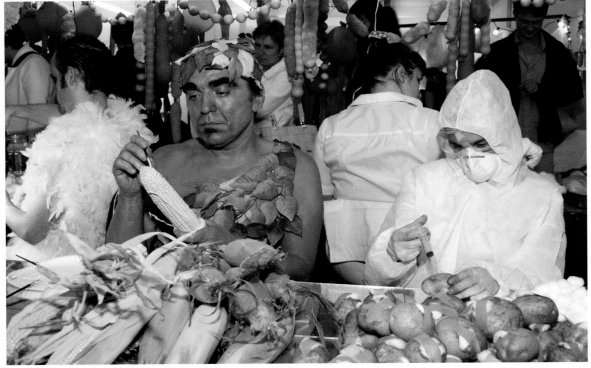

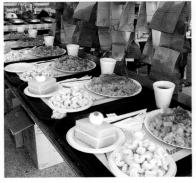

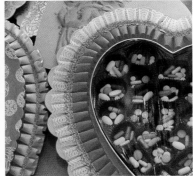

MARCHANDISES, 2003

Installation et réalisation performative / Installation and performative work • Objets et matériaux mixtes / Mixed objects and materials • Environ / About 340 x 560 x 1000 cm (dimensions d'exposition / exhibition dimensions) • Collection de l'artiste / of the artist • Photos: Marcel Blouin, Alain Chagnon, EXPRESSION, Centre d'exposition de Saint-Hyacinthe

Dans une installation labyrinthique, inspirée par les marchés mexicains, les interprètes répètent leurs gestes durant plus d'une heure. On voit, entre autres, une femme coudre des cuisses de poulets les unes aux autres; un homme-oiseau remplir de sucre des coquilles d'œufs; un clown, derrière un étalage de petits gâteaux artificiels, lire sur la façon de rédiger un curriculum vitæ. Des traces de l'intervention sont visibles dans l'installation. / In a maze-like installation inspired by Mexican markets, the performers repeat their actions for more than an hour. Among them: a woman sewing chicken thighs together; a birdman filling eggshells with sugar; a clown, behind a display of little artificial pastries, reading suggestions on how to write a resumé. Traces of the performative work remain visible in the installation.

POTIRONS ET VERROTERIE, 2004

Installation *in situ* et réalisation performative / *In situ* installation and performative work • Objets et matériaux mixtes /
Mixed objects and materials • Environ / About 225 x 110 x 550 cm • Photos: Doyon/Demers (page 74),
Mathieu Doyon (page 73)

En milieu rural, gens du village et amateurs d'art. Le parcours formé par l'œuvre débute dans la grange de l'artiste et se poursuit dans son jardin. Dans la grange, une table sur laquelle de la vaisselle en verre tient en équilibre précaire. Dans le jardin, des pousses de potirons délimitent un chemin. À l'ouverture, une intervention théâtrale où l'on mange des lacets de réglisse avec une fourchette, de part et d'autre de la table. Et d'autres choses encore. / Villagers and art lovers in a rural setting. The work began in the artist's barn and continued in the garden. In the barn, a table precariously set with glass dishes. In the garden, a path bounded by sprouting pumpkins. At the opening, a theatrical intervention, with people eating liquorice laces with forks on both sides of the table. And there was more.

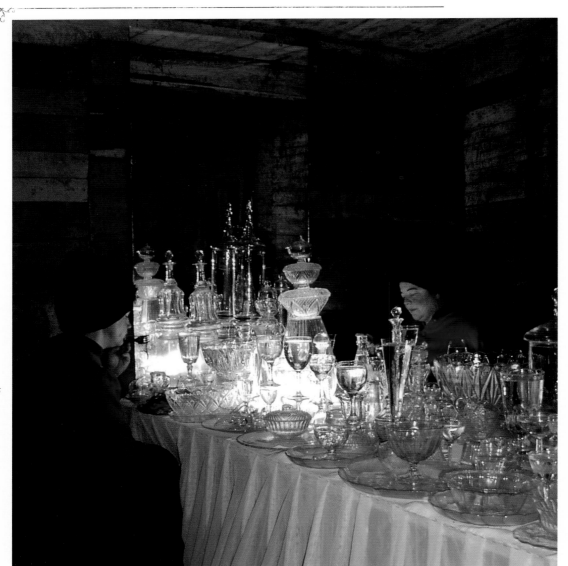

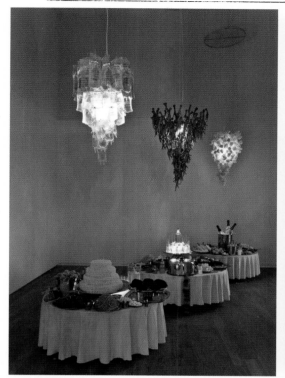

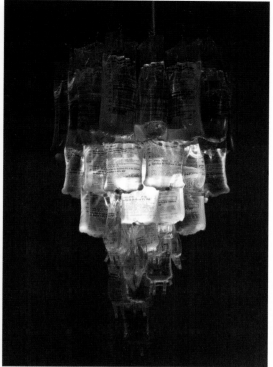

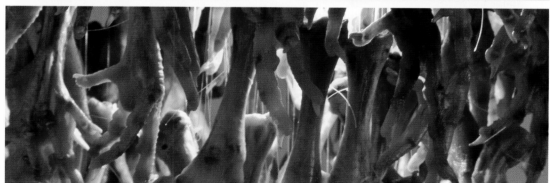

BUFFET, 2007

Installation • Objets et matériaux mixtes / Mixed objects and materials • Environ / About 350 x 400 x 90 cm •
Collection de l'artiste / of the artist • Photos: Richard-Max Tremblay, Musée d'art de Joliette

L'effet de splendeur s'estompe lorsqu'on s'approche. L'odeur est une combinaison d'effluves médicamenteux et alimentaires. L'une des suspensions est constituée de serviettes de table en papier. Elles ont été souillées par les invités de *L'illustre et grotesque société des mercredis* (2006). Ce projet, une série de soupers, soulignait les vingt ans de pratique artistique de Claudie Gagnon. / The effect of splendour dimmed as the viewer got closer. The smell was a combination of medicinal and food odours. One of the suspended elements was made of paper napkins soiled by guests at *L'illustre et grotesque société des mercredis* (2006), a series of dinners. The project marked Claudie Gagnon's twenty years as a practicing artist.

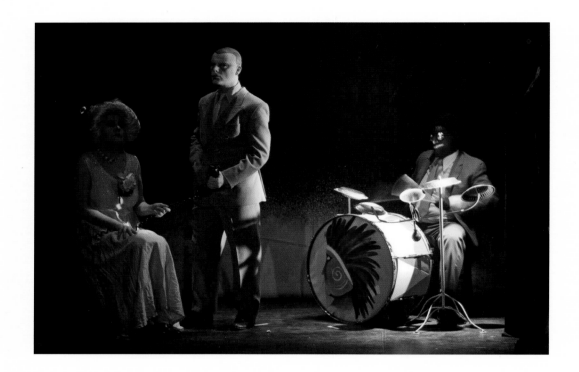

DINDONS ET LIMAGES, 2008

Réalisation performative / Performative work • Production: Musée national des beaux-arts du Québec, Québec •
Collection Musée national des beaux-arts du Québec, pour la scène / for the scene «Les Époux Arnolfini» (pages 78, 79) •
Photos: Jean-Guy Kérouac, Musée national des beaux-arts du Québec (pages 76, 78), Idra Labrie (page 79),
Frédérik Lemieux (page 77)

Dans une rotonde au Musée national des beaux-arts du Québec, dans le cadre de l'exposition *C'est arrivé près de chez vous. L'art actuel à Québec* (2008-2009). Toutes les scènes sont des pastiches d'œuvres d'artistes connus. De Jan Van Eyck à Joseph Beuys en passant par Jérôme Bosch, Pieter Bruegel l'ancien, Jacques-Louis David, Edgar Degas, Otto Dix, James Ensor, Caspar David Friedrich, Francisco de Goya, William Hogarth, René Magritte, Jean-François Millet et Edward Munch. / In a rotunda at the Musée national des beaux-arts du Québec, as part of the exhibition *It Happened in Your Neighbourhood: Contemporary Art in Québec City* (2008-2009). All the scenes are pastiches of works by known artists, from Jan Van Eyck to Joseph Beuys to Hieronymus Bosch, Pieter Bruegel the Elder, Jacques-Louis David, Edgar Degas, Otto Dix, James Ensor, Caspar David Friedrich, Francisco de Goya, William Hogarth, René Magritte, Jean-François Millet and Edvard Munch.

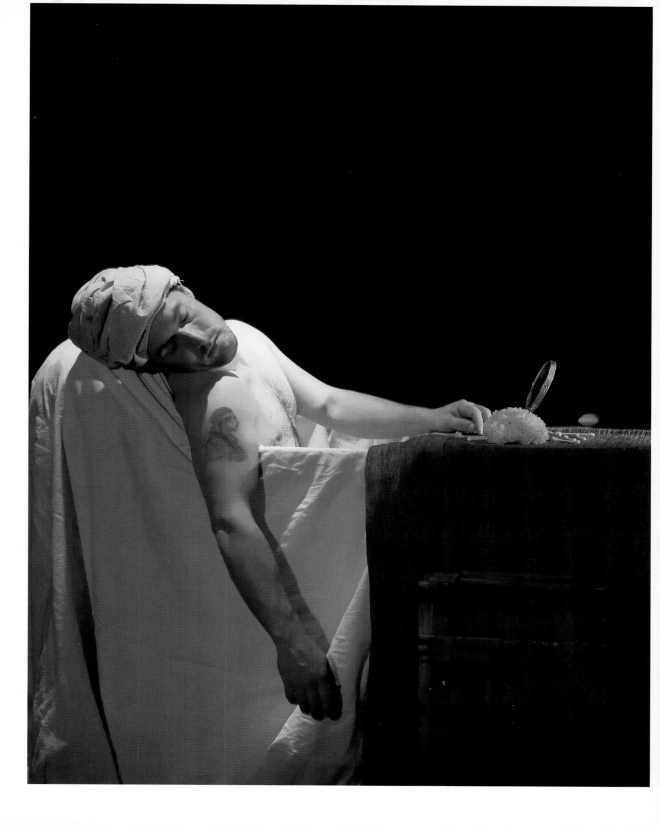

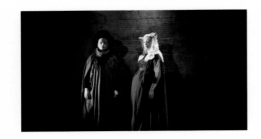

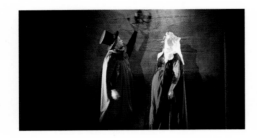

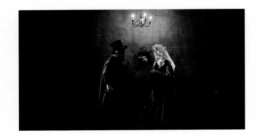

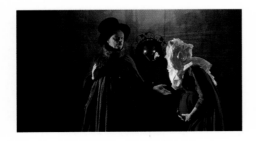

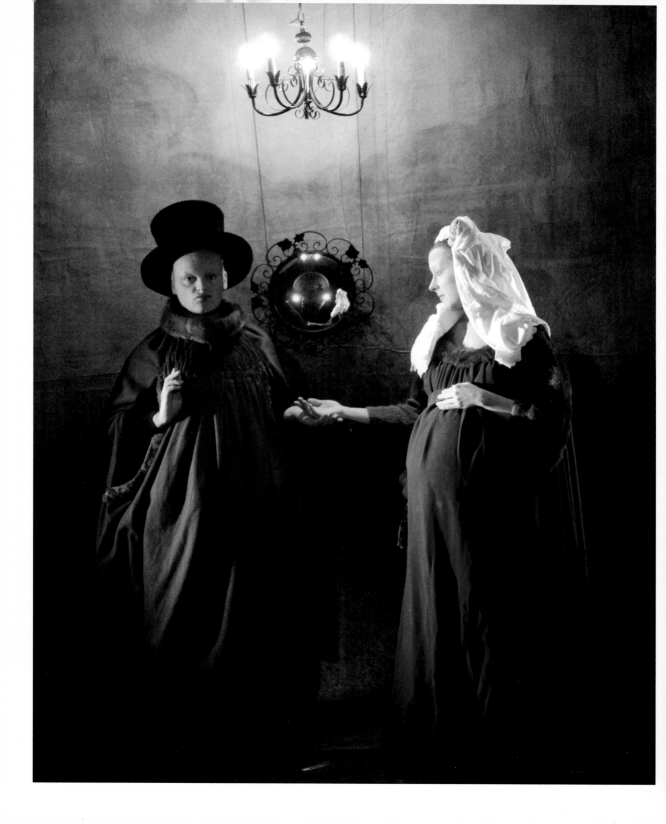

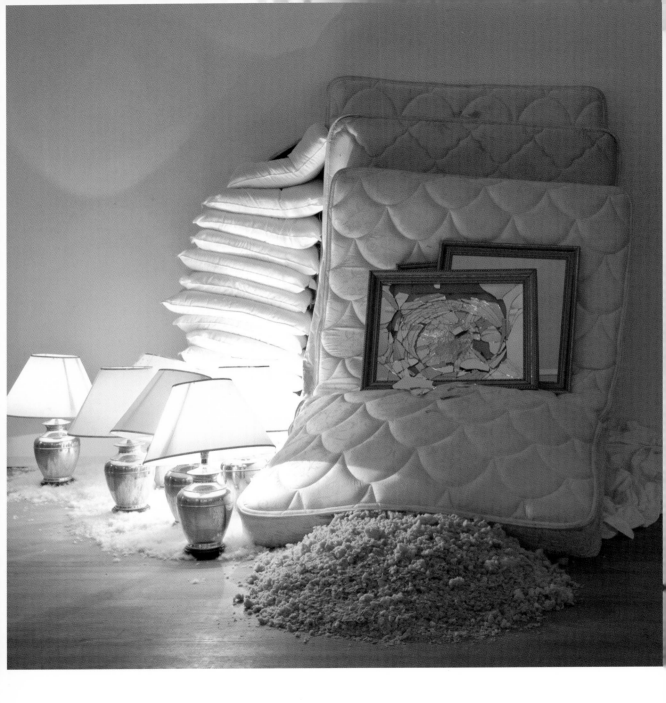

TEMPS DE GLACE, 2008-2009

Objets et matériaux mixtes / Mixed objects and materials • Environ / About 180 x 1900 x 1150 cm (dimensions d'exposition / exhibition dimensions) • Collection de l'artiste / of the artist • Photos: Richard-Max Tremblay, Musée d'art de Joliette

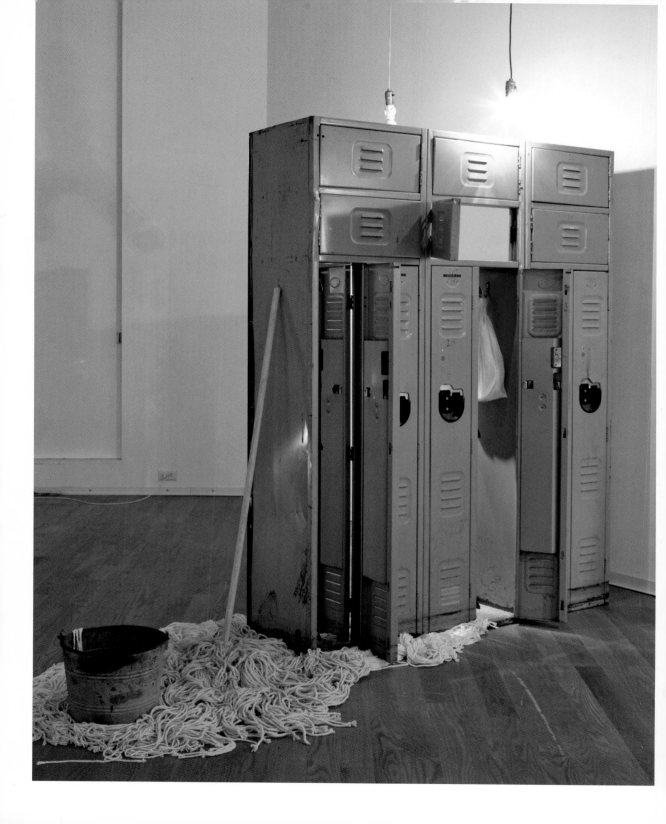

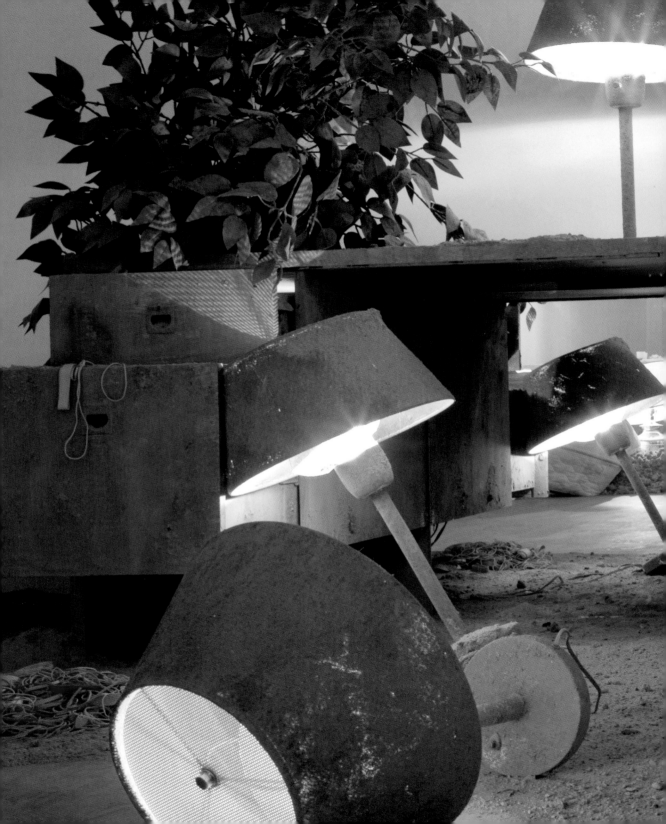

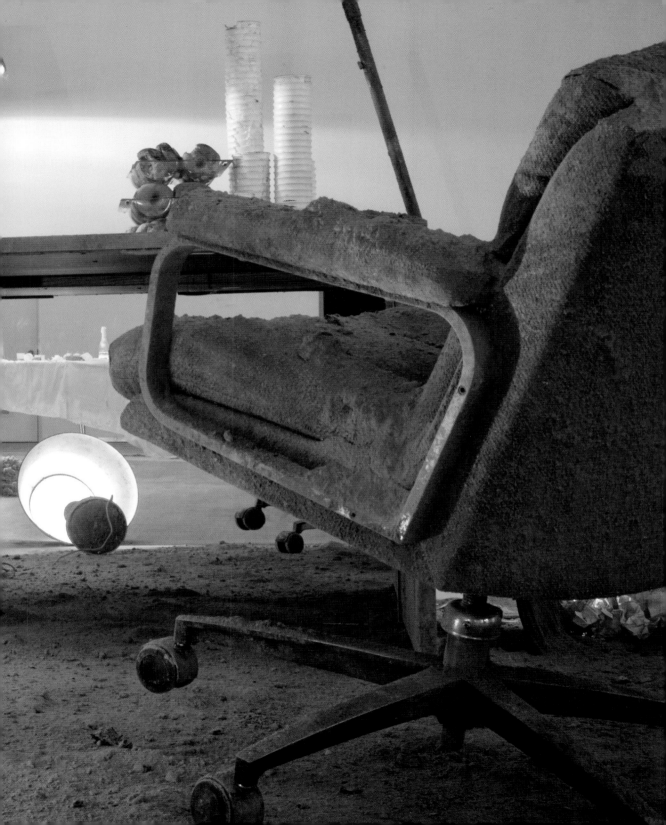

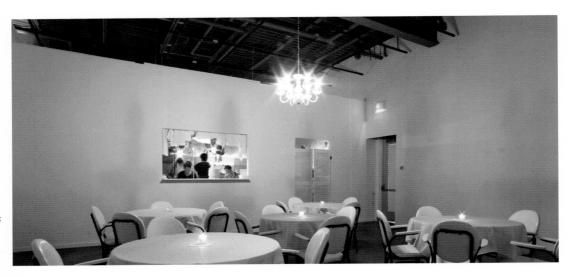

Hautes et basses œuvres de bouche

L'Œil de Poisson
07.09.07 – 07.10.07

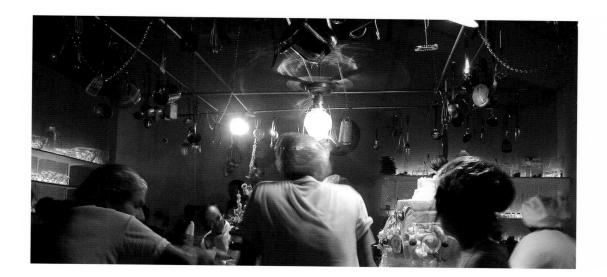

HAUTES ET BASSES ŒUVRES DE BOUCHE, 2007

Installation *in situ*, œuvre éphémère et participative / *In situ* installation and ephemeral participative work • Objets et matériaux mixtes / Mixed objects and materials • Environ / About 430 x 1900 x 1100 cm • Photos: Ivan Binet (pages 84, 86, 88), Pierre Sasseville (page 85), Claudie Gagnon (page 87), l'Œil de Poisson

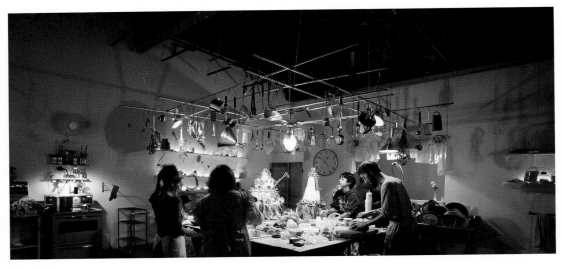

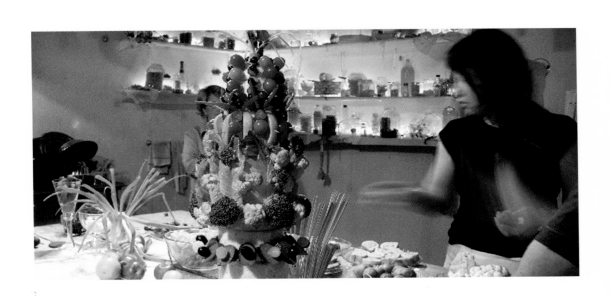

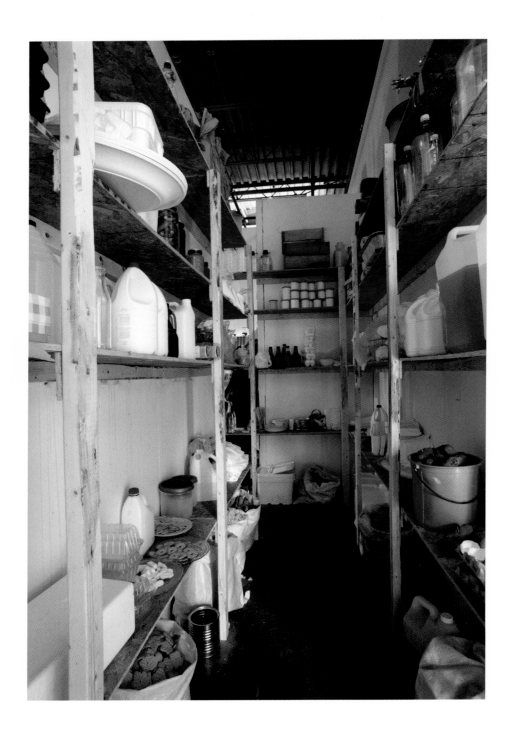

L'œuvre d'accumulation

Les installations de Claudie Gagnon[1]

The Art of Hoarding

Claudie Gagnon's Installations[1]

Julie Bélisle

Le fait de colliger des objets naît de motivations diverses. Mais dans une quête jamais assouvie et suivant peut-être un désir utopique, ce geste cherche à établir quelque chose de tangible pour reconstruire une certaine réalité. Collecter, mettre à part, déplacer, amasser, organiser, sont autant de gestes d'appropriation et d'agissements pour tenter de comprendre le monde et de le penser tout en le conservant.

L'accumulation, pour nommer cette propension humaine à produire des dépôts d'objets, crée des ensembles dans une visée de rétention qui élimine la singularité de chacun des éléments pour former un nouveau tout, c'est-à-dire un élément qui prend forme de la réunion de tous les autres. Distincte de la collection, l'accumulation renvoie à une relation

The act of collecting objects stems from various motivations. But as an insatiable quest, perhaps fuelled by a utopian desire, it seeks to forge something tangible that reconstructs a semblance of reality. Gathering, separating, shifting, amassing and organizing are all acts of appropriation and attempts to comprehend and conceive the world, while at the same time preserving it.

Hoarding, as we call the human propensity to compile stores of objects, creates wholes with a view to possessing that purges each component of its singularity so as to form a new entity, one produced by uniting all the others. It is distinct from collecting but reflects an equally extreme relationship with the object system, contrary

to consuming, where things acquired are discarded after use. This practice may also denote anxiety, since the acts of amassing and stockpiling are most definitely linked to an economy of survival. Whether done to fulfil basic human needs or to maintain an individual's psychic balance,[2] hoarding is another name for gathering and storing.[3]

If hoarding implies a certain number of objects, it is proliferation that creates the presence described by François Dagognet: "as if engulfing the one in the flood of the many enabled us to better grasp its essence."[4] This underscores the capacity of quantity to remedy, provide continuity and break isolation, but also its power to diffuse, as amount alters perception. The installation discipline certainly allows the artist to manage quantity, which, unlike compulsive hoarding, where the individual object is instantly lost in the throng, renders the constituents discernible. Art historians who have studied the collecting phenomenon in contemporary art[5] and thus, indirectly, the act of hoarding, see the curio cabinet as the starting point for examining artists' relationships with the world of objects. In both they perceive free association, with the arrangement being as important as the objects themselves in provoking a sense of wonder.

In fact, when cumulative collecting speaks with the voice of art, it becomes a means of intelligible expression and creative endeavour that operates with existing material. Collections formed by hoarding consist of objects taken from a given environment; in the case of Claudie Gagnon, the objects are replaced in the context of making art. Her installations – composed mainly of mundane items – evoke the world of flea markets through the reuse of discarded objects, which, while still recognizable, become part of compositions where the reproduced space is invaded, ornately decorated, put to unintended use.

As the art historian James Putnam[6] explains, the use of rubbish and everyday objects is related to the renewed proliferation of consumer goods that followed World War II. At that point, and even before the mid-twentieth century, the street became an inexhaustible source of supply. The desire to start from pre-existing and "pre-informed" material led artists to choose rejected and devalued goods in order to elevate them through incorporation into art.[7] Such an approach is likely to favour ordinary, ready-made and used articles, and, as a way of making, it has evident ties to the nineteenth-century rag-and-bone man. However, the long-frowned-upon scavenger has now come to be viewed as a hero of sorts,[8] gleaning subsistence from urban waste.

Hoarding also relates to an intuitive process that finds a purpose for, or makes do with, salvaged material, and in this respect it can be compared to folk art, in that both create realms. One example is Le Palais idéal du Facteur Cheval [Postman Cheval's ideal palace], a structure built over more than thirty years using found materials, which is now considered a masterpiece of naive art and was declared a historical monument in 1969.[9]

tout aussi extrême avec le système des objets, contrairement à la consommation, où l'on dispose de ce que l'on a acquis une fois utilisé. Ce procédé peut aussi dénoter une inquiétude, car accumuler et emmagasiner sont des gestes très certainement liés à une économie de survie. Qu'il s'agisse d'amasser des biens pour répondre aux besoins essentiels de tout être humain ou pour préserver l'équilibre psychique d'un individu[2], accumuler désigne d'une autre façon l'action de cueillir et de réunir par le stockage[3].

Si l'accumulation suppose au départ un certain nombre d'objets, c'est cette prolifération qui lui donne de la présence ainsi que l'affirme François Dagognet : « [...] comme si l'engloutissement de l'unique dans le flot du nombre nous permettait d'en mieux saisir l'essence[4]. » Ce qui souligne combien la quantité a la capacité de corriger, d'offrir une continuité et de briser l'isolement, mais aussi le pouvoir de dissoudre, le nombre transformant la perception. Pour sa part, la discipline de l'installation permet assurément la gestion de la quantité et, dès lors, il devient possible de s'y retrouver, contrairement aux cas d'accumulations compulsives où l'objet se perd dès son arrivée. Les historiens de l'art qui ont étudié le phénomène de la collection dans l'art contemporain[5] et, par ricochet, celui de l'accumulation voient d'ailleurs le cabinet de curiosités comme le point de départ aux études sur les relations entretenues par les artistes avec l'univers des objets, car une même liberté d'association s'y retrouve. Leur disposition, aussi importante que les objets eux-mêmes, étant garante de l'émerveillement suscité.

En fait, la collecte accumulative, lorsqu'elle prend une voix artistique, devient un mode d'intelligibilité et de création qui procède avec ce qui existe déjà. La collection qui se forme par accumulation se déploie ainsi au travers d'objets prélevés dans un certain environnement et, dans le cas de Claudie Gagnon, ces dits objets sont replacés dans le contexte du travail artistique. Les installations de l'artiste – constituées majoritairement d'objets usuels – nous mettent en contact avec l'univers de la brocante par la réutilisation qu'elle fait d'objets déchus. Bien qu'ils demeurent identifiables, les objets s'inscrivent dans des compositions où l'espace reproduit est envahi, tapissé, détourné.

Comme le précise l'historien de l'art James Putnam[6], l'utilisation des rebuts et des objets du quotidien est liée à la multiplication des biens de consommation qui connaît un nouvel essor suite à la Seconde Guerre mondiale. Dès lors, et même avant la seconde moitié du XXe siècle, la rue devient une réserve inépuisable de matériaux. Le désir de prendre pour point de départ une matière préexistante et « déjà informée » amène l'artiste à choisir ce qui est rejeté et dévalué pour le magnifier en l'intégrant dans le domaine de l'art[7]. Une telle démarche a donc des chances de s'intéresser au commun, au déjà fait et à ce qui a servi. Une manière de faire qui entretient certes une filiation avec la figure du chiffonnier qui apparaît au XIXe siècle. Si une telle pratique s'est d'abord posée à contre-courant, la pensée contemporaine considère le glaneur comme une sorte de « héros[8] » du fait qu'il tire du déchet de la ville la matière même de sa subsistance.

L'accumulation renvoie par ailleurs à un procédé intuitif qui trouve à faire avec, ou qui, pour le dire autrement, s'arrange de ce qui est recueilli et, selon cette perspective,

Considered in this light, it is easy to see how oddity, wear and tear, and the patina of time help to particularize the objects that Gagnon gathers and combines, transforming the found leavings, used and consumed by their previous owners, into the material of art. Thus, the perception of things plays an active role in the creative process, a notion explored by André Breton.[10] For Breton, the consciousness aroused by the discovery of an object was accompanied by vivid emotion and involved a state of extreme receptiveness.[11] The issue of the "found object," a Surrealist concept, comes into play in the object's association with a whole and in bringing its hidden potential to the forefront – with a nod to the psychoanalytic technique of free association.

Claudie Gagnon does not attempt to illustrate the Surrealist encounter of contradictory objects. Instead, she offers a novel look at the inhabited world that embraces the sundry yet can be touched by the insignificant. With the same fortuitous abandon, she juxtaposes the junk and trinkets that clutter our daily lives, fashioning dream-like installations in a visual language marked by a penchant for paradox. In her case, the hoarding phenomenon demonstrates a potential to create and represent, to transpose a taste for the strange and the object to the space of the work. For the artist's focus in collecting is not on possessing rarities[12] or gathering natural curiosities[13] but, rather, on recontextualizing objects, an act that, in her hands, becomes a metaphor for presenting art made from things "captured," as Susan Stewart puts it.[14] Like collecting, hoarding is an act of appropriation, in the sense that it lays claim to that which it assembles. It shifts the objects to a new framework, usurping them, so to speak, from their former environment. The hoarding process clearly illustrates this way of doing and shows how the creative act depends on the new context given the collected specimens, evidencing the transformation of commonplace object to art object.

Gagnon's installations reveal the home, as it relates to the life cycle and as a place of day-to-day living, to be a fertile symbolic ground. This may bring to mind a certain feminine domesticity, but the images that emerge from her works conjure up wildly fanciful fairy tales teeming with odds and ends from second-hand shops. The installations create dense worlds which, while related to everyday space, resemble daydreams, due to the arrangement and configuration of the objects that furnish them.

Since 1991, her work has included installations directly inspired by, and even created in, the home. For example, the *in situ* piece *Le plein d'ordinaire* (pp. 52-55), produced in 1997 in the artist's apartment. Recreating reality in all its artificiality, which is to say, in its fabricated and built dimension, this was a domestic space converted to a hanging surface for the host of objects brought and arranged there. The documenting photographs reveal the scope of the installation and the theatrical nature of its object world. This is seen in the dramatic lighting, the overflowing elements and the exaggerated emphasis on the rooms' functions: for instance, the bathroom made vanity space by a plethora of mirrors. To allow viewers to experience them in a different way, the objects were staged by a process of heaping and adding, with the jumbled,

peut être associé à l'art populaire par les mondes qu'elle recrée. Citons à titre d'exemple Le Palais idéal du Facteur Cheval édifié en plus de 30 années à l'aide de matériaux trouvés, considéré aujourd'hui comme un chef-d'œuvre de l'art naïf et classé monument historique dès 1969[9].

Il est donc aisé d'entrevoir déjà comment l'insolite, l'usure et la patine du temps contribuent à singulariser les objets de Claudie Gagnon, qui les cueille et les réunit, transformant une seconde fois les débris trouvés en matière artistique, ces derniers ayant d'abord été utilisés et consommés par ceux qui les ont possédés. Le regard posé sur les choses devient de cette façon une part agissante de la création, une idée que soulignait déjà André Breton[10]. L'éveil que produisait la découverte d'une chose s'accompagnait pour l'auteur d'un sentiment très vif et impliquait un état de réceptivité extrême[11]. La problématique de «l'objet trouvé», qui est une conception surréaliste, devient opérante dans son association avec un ensemble et avec une mise au premier plan des possibilités dont recèle l'objet – ce qui n'est pas sans faire référence à la technique de l'association libre développée par la psychanalyse.

Sans vouloir illustrer la rencontre surréaliste d'objets contradictoires, les œuvres de Claudie Gagnon posent un regard autre sur l'univers habité qui, embrassant l'hétéroclite, a la faculté d'être touché par l'anodin. Elles juxtaposent avec un même caractère fortuit les pacotilles et les babioles qui encombrent notre quotidien, dans un langage plastique où l'esprit du paradoxe est mis à contribution pour édifier des installations à caractère onirique. Le phénomène de l'accumulation démontre chez elle un potentiel de création et de représentation, où le goût pour l'étrange et l'objet se transposent dans l'espace de l'œuvre. Car ce n'est pas la possession de l'objet rare[12] ou la cueillette de curiosités naturelles[13] qui retiennent son attention dans la collecte, mais c'est l'acte de recontextualisation de l'objet qui devient chez elle une métaphore pour présenter une œuvre faite à partir de ce qui est «capturé» du monde, pour reprendre un énoncé de Susan Stewart[14]. De même que la collection, l'accumulation renvoie à un acte d'appropriation dans le sens où elle fait sienne ce qu'elle rassemble. Les objets sont ainsi insérés dans un nouveau cadre, usurpés d'une certaine façon à leur ancien environnement. Le processus d'accumulation rend évident une telle manière de faire et illustre combien l'acte de création repose dans le nouveau contexte qui est donné aux spécimens prélevés et atteste ainsi de la transformation de l'objet usuel en objet d'art.

Avec les installations de Claudie Gagnon, nous constatons que l'univers de la demeure dans son rapport au cycle de l'existence et comme endroit où s'effectue la traversée du quotidien est un terreau symbolique fertile. Si l'idée d'une certaine domesticité féminine peut surgir à l'esprit, les images que font naître ses œuvres semblent plutôt appartenir à un imaginaire de contes de fée déjantés dans lequel se retrouve un bric-à-brac provenant de commerces de «seconde main». Ses installations édifient un monde dense qui, bien que rattaché à l'espace de la vie quotidienne, apparaît comme celui d'un rêve éveillé par l'agencement et la configuration des objets qui le meublent.

proliferating swarm of things signalling a surfeit. Yet these are not compressions or heaps such as produced by the Nouveaux Réalistes in the latter half of the twentieth century. They have the same perception-altering "quantitative" characteristic, but Gagnon handles the objects in a way that infuses them with a presence and installs a strange world by exploring their possible connections. She brings the observation of reality down to a comprehensible scale, the scale of everyday life, where the utility of things is changed and objects are fiddled with, tinkered with and recovered, as a shopkeeper would do, or a champion of *muséologie de la rupture* ("break with the past" museology), namely Jacques Hainard.[15]

However, the fixity of the objects suggests action, invokes it in a way, because all of the objects, utensils and pieces of furniture are assembled as if manipulated by protagonists who have suddenly left the scene. Minus the historical discourse and the will to revive a bygone past, Gagnon's installations call to mind Ilya Kabakov's portrait rooms, in the sense that they are staged environments in which the objects denote the absence of their users.

Her work reflects an effort to preserve little memories, in a manner that also recalls Christian Boltanski's use of commonplace objects. This is true of *Cabinets de curiosités* (2000, pp. 63-67), which features a multitude of articles in eight display units. But while the home motif can be seen as a symbol of life, the cabinet motif becomes a symbol of death; the experience of the reproduced world is housed in showcases. Cabinets, as storage pieces, have the capacity to confine time, whereas the objects they hold (garments associated with various rites of passage, dust, bits of objects, broken glass, clocks) innately symbolize time's passing. The notion of the past is thus signified as much by the case as by its content.

Gagnon operates in a seemingly timeless zone, a zone situated between the quotidian and the wondrous, where one can see a mountain of eggs tumbling from an open refrigerator (*Ô maison, douce maison*, 1991, pp. 45-47). She assumes the persona of a discreet scavenger, who recovers and painstakingly arranges all the little rejected and broken objects that she preserves in her art, and ultimately takes them back to be put away elsewhere. Even if the works become real places of conservation for their constituent items, the idea of keeping them intact holds no interest for the artist, in whose practice "appearance" and "disappearance" are an observable constant. She fills her installations with stuff found in everyone's life, creating works set in "reality." The perishable nature of things is thus expressed by the death of the works, but now and again the opportunity for rebirth occurs, as in this retrospective exhibition.

The approach that underlies Gagnon's art is that of work conceived bit by bit, and whose strength lies in part in the patience of "doing." Her installations evoke the practice of taking necessary action to alter and slow the degradation of our environments. And the installation discipline, by building with ordinary objects, becomes a new mnemonic tool. From this perspective, her works point up the material mass

Depuis 1991, nous constatons dans son travail la réalisation d'installations qui s'inspirent directement de l'espace de la demeure et qui y sont même créées. Ce fut le cas de l'œuvre *in situ* *Le plein d'ordinaire* (p. 52-55) réalisée en 1997 dans l'appartement que l'artiste habitait. Recréant le réel dans toute sa facticité, c'est-à-dire dans sa dimension fabriquée et construite, nous découvrons un espace domestique qui devient une véritable surface d'accrochage pour tous les objets qui y sont transportés et disposés. La documentation photographique permet d'en prendre la mesure et révèle le caractère théâtral du monde des objets mis en installation. En attestent l'éclairage dramatique, la disposition surchargée des éléments et l'exagération des pièces de la demeure dans leur fonction, notamment la salle de bain qui devient un espace de vanité par l'insertion excessive de miroirs. Pour offrir une autre expérience des objets aux spectateurs, leur mise en espace procède par entassement, addition, où le ramassis des choses, leur prolifération et leur fourmillement sont les indicateurs d'une surenchère. Seulement, il ne s'agit pas de compressions ou d'entassements comme ont pu le faire les Nouveaux Réalistes dans la seconde moitié du XXᵉ siècle. Le «quantitatif», caractéristique qu'ils ont en commun, transforme la perception, mais Claudie Gagnon manie les objets d'une façon qui leur confère une présence et qui installe un monde étrange par l'exploration des accointances possibles entre les choses. Elle ramène l'observation du réel dans ses œuvres à une échelle compréhensible: celle de l'univers du quotidien où l'ustensilité des choses se transforme et où les objets sont triturés, bricolés et récupérés comme le ferait un gérant de boutique ou un tenant de la muséologie de la rupture, pour citer la figure de Jacques Hainard[15].

La fixité des choses laisse cependant deviner l'action, l'appelle en quelque sorte, car tous les objets, ustensiles et mobiliers sont réunis comme s'ils étaient maniés par des protagonistes qui ont soudainement quitté les lieux. Sans le discours historique et la volonté de ressusciter un passé disparu, les œuvres de Claudie Gagnon ont quelque chose à voir avec les chambres-portraits d'Ilya Kabakov, au sens où nous y retrouvons une scénographie d'environnements dans lesquels les objets dénotent l'absence de leurs utilisateurs.

Une forme de préservation de la petite mémoire ressort de son travail, dans une manière qui rappelle également celle d'un Christian Boltanski de par l'usage d'objets qui sont communs à tous. C'est le cas de l'œuvre *Cabinets de curiosités* (2000, p. 63-67) dont les huit présentoirs mettent en vitrine une multitude d'objets. Si le motif de la demeure peut être vu comme un symbole de vie, celui du cabinet devient symbole de mort. L'expérience du monde reproduite se retrouvant maintenant logée dans des vitrines. Le cabinet, en tant que meuble de rangement, a en effet la capacité d'enfermer le temps, tandis que les objets qu'il contient (vêtements associés à divers rites de passage, poussières, détritus d'objets, verre brisé, horloges) en symbolisent, par leur nature, le passage. L'idée du passé est donc signifiée autant par la vitrine que par son contenu.

En fait, l'artiste opère dans une zone qui semble située hors du temps, une zone située entre le quotidien et le merveilleux, où il devient possible dès lors de voir un réfrigérateur dont la porte ouverte laisse dégringoler une montagne d'œufs (*Ô maison, douce maison*, 1991, p. 45-47). Claudie Gagnon prend la figure d'une discrète chiffonnière qui récupère et dispose

that any collectivity generates around itself, perhaps indicating that humans change less than their surroundings. Claudie Gagnon's installations in fact bring us face to face with the objects that, as the novelist Honoré de Balzac noted, encircle and embrace us.

Endnotes

1 This is a reworked version of a paper originally delivered at the colloquium *L'objet à l'œuvre. Repenser l'objet dans l'histoire et les théories de l'art*, held in Montréal on September 20, 2007, and organized by the art history department of Université du Québec à Montréal.

2 Hoarding is considered a subtype of obsessive-compulsive disorder that is manifest when someone amasses and keeps great quantities of apparently worthless items.

3 Hoarding is characteristic of the Western mindset that stores, crams and heaps things in places situated outside of time, such as museums, libraries and archives. Each such place creates wholes that are meant to be exemplary and constitute sources of knowledge.

4 François Dagognet, *Éloge de l'objet. Pour une philosophie de la marchandise* (Paris: J. Vrin, 1989), p. 196.

5 I am thinking here of Walter Grasskamp, Patricia Falguières, Adalgisa Lugli, Kynaston McShine, James Putnam and, closer to home, Anne Bénichou.

6 James Putnam, *Art and Artifact: The Museum as Medium* (London: Thames & Hudson, 2001), 208 p.

7 See Florence de Mèredieu, *Histoire matérielle et immatérielle de l'art moderne* (Paris: Larousse/Sejer, 2004), pp. 346-352.

8 As portrayed in Agnès Varda's 2000 documentary *Les glaneurs et la glaneuse* (The Gleaners and I).

9 Marc Fenolini, *Le palais du Facteur Cheval* (Grenoble: J. Glénat, 1990), 95 p.

10 André Breton, "La beauté sera convulsive," *Le minotaure*, no. 5 (1934), pp. 9-15.

11 Breton was one of the first to take a new look at African and Oceanian objects. To his mind, an object's original significance was secondary; each object found its meaning in juxtaposition, in the network of relationships in which it could be inscribed. In fact, he exploited the mobility of objects, while emphasizing the pleasure of his discoveries. On André Breton's relationship with objects, see the comprehensive catalogue published by Centre Georges Pompidou: André Breton, Agnès Angliviel de la Beaumelle et al., *André Breton. La beauté convulsive* (Paris: Centre Georges Pompidou, 1991), 512 p.

12 Jean Baudrillard, *The System of Objects*, trans. James Benedict (London and New York: Verso, 1996). Originally published in French, 1968.

13 Krzysztof Pomian, *Collectors and Curiosities*, trans. Elizabeth Wiles-Portier (London: Polity Press, 1990), pp. 1-144. Originally published in French, 1987.

14 Susan Stewart, *On Longing: Narratives of the Miniature, the Gigantic, the Souvenir, the Collection* (Baltimore and London: The Johns Hopkins University Press, 1984), pp. 150-169.

15 The "break with the past" museology followed the new museology movement that emerged in the 1970s. It advocates exhibitions where the subject matter is laid out so as to disconcert visitors. For example, an Egyptian sarcophagus may be displayed alongside a refrigerator, creating a juxtaposition that "troubles" the traditional museum display approach and banks on the visitor's acquired knowledge. Jacques Hainard promotes the "desacralization" of objects and uses them for their meaning, whether they be precious, mundane or rare. See Jacques Hainard, "Pour une muséologie de la rupture," in *Vagues, une anthologie de la nouvelle muséologie 2*, André Desvallées, ed. (Mâcon: Éditions W-MNES, 1986 [1994]), pp. 531-539.

avec minutie tous les menus objets rejetés et brisés qu'elle conserve dans ses œuvres, pour en dernier lieu les reprendre et les ranger ailleurs. Même si les œuvres deviennent de véritables lieux de conservation pour les objets qu'elles contiennent, l'idée de les garder intactes n'intéresse pas Claudie Gagnon, «l'apparaître» et «le disparaître» de l'œuvre étant une constante observable dans sa pratique. Elle met en installation ce qui parsème la vie de chacun, créant une œuvre enchâssée dans le «réel». Le caractère périssable des choses est ainsi exprimé par la mort des œuvres qui, en revanche, ont parfois l'occasion de renaître comme ce fut le cas pour cette exposition rétrospective.

La démarche que sous-tendent les œuvres est donc celle d'un travail conçu pas à pas, et dont la force réside en partie dans la patience du «faire». Les installations de Claudie Gagnon renvoient ainsi à une pratique qui adopte les mesures nécessaires pour altérer et ralentir la dégradation de nos environnements. La discipline de l'installation, en prenant pour matière les objets courants, y devient un nouvel outil mnémonique. Dans cette optique, les œuvres de l'artiste soulignent le rassemblement matériel que génère toute collectivité autour d'elle, où l'humain, selon cette observation, change peut-être moins que ce qui l'entoure. Les installations de Claudie Gagnon nous exposent en fait aux objets qui, comme le constatait l'écrivain Honoré de Balzac, nous encerclent et nous étreignent.

NOTES

1 Il s'agit d'une version remaniée d'un texte qui a d'abord fait l'objet d'une conférence présentée dans le cadre du colloque *L'objet à l'œuvre. Repenser l'objet dans l'histoire et les théories de l'art* qui s'est tenu à Montréal le 20 septembre 2007 et qui était organisé par le département d'histoire de l'art de l'Université du Québec à Montréal.

2 Il est à noter que l'accumulation est considérée comme un sous-type du trouble obsessionnel compulsif devenant perceptible lorsqu'un individu amasse et conserve un tas de biens qui n'ont à première vue aucune valeur.

3 En fait, l'accumulation est caractéristique de la pensée occidentale qui stocke, entasse et empile dans des lieux situés hors du temps tels le musée, la bibliothèque ou le centre d'archives. Chacun de ces endroits constitue des ensembles qui ont une visée d'exemplarité et qui sont sources de connaissances.

4 François Dagognet. *Éloge de l'objet. Pour une philosophie de la marchandise*, Paris, J. Vrin, 1989, p. 196.

5 Je pense ici à Walter Grasskamp, Patricia Falguières, Adalgisa Lugli, Kynaston McShine, James Putnam et, plus près de nous, Anne Bénichou.

6 James Putnam. *Le musée à l'œuvre. Le musée comme médium dans l'art contemporain*, Paris, Thames & Hudson, 2002, 208 p.

7 Voir Florence de Mèredieu. *Histoire matérielle et immatérielle de l'art moderne*, Paris, Larousse/Sejer, 2004, p. 346-352.

8 Il n'y a qu'à penser au documentaire réalisé par Agnès Varda, *Les glaneurs et la glaneuse* (2000).

9 Marc Fenolini. *Le palais du Facteur Cheval*, Grenoble, J. Glénat, 1990, 95 p.

10 André Breton. «La beauté sera convulsive», *Le minotaure*, n° 5 (1934), p. 9-15.

11 Breton est d'ailleurs l'un des premiers à poser un autre regard sur les objets africains et océaniens. Pour lui, le sens originel de l'objet était secondaire, celui-ci prenait sens par juxtaposition, c'est-à-dire dans le réseau de relations dans lequel on réussissait à l'inscrire. Il exploitait en fait la mobilité de l'objet, tout en soulignant le plaisir associé à sa trouvaille. Sur le rapport d'André Breton avec les objets, voir le catalogue exhaustif publié par le Centre Georges Pompidou: André Breton, Agnès Angliviel de la Beaumelle et autres. *André Breton. La beauté convulsive*, Paris, Centre Georges Pompidou, 1991, 512 p.

12 Jean Baudrillard. *Le système des objets*, Paris, Gallimard, 1968, 288 p.

13 Krysztof Pomian. *Collectionneurs, amateurs et curieux*, Paris, Gallimard, 1987, p. 8-39.

14 Susan Stewart. *On Longing: Narratives of the Miniature, the Gigantic, the Souvenir, the Collection*, Baltimore, Londres, The Johns Hopkins University Press, 1984, p. 150-169.

15 La muséologie de la rupture s'inscrit à la suite du mouvement de la nouvelle muséologie qui s'est mis en branle dans les années 1970. Elle prône la réalisation d'expositions où la mise en espace du propos vise à déstabiliser le visiteur dans ses appréhensions. Un sarcophage égyptien peut ainsi être exposé à côté d'un réfrigérateur et créer de cette façon une juxtaposition qui «trouble» la présentation muséale traditionnelle et mise sur ce que le visiteur sait déjà. Jacques Hainard valorise en fait la désacralisation de l'objet et l'utilise dans ce qu'il peut signifier, que celui-ci soit précieux, banal ou rare. Voir Jacques Hainard. «Pour une muséologie de la rupture», dans André Desvallées (dir.). *Vagues, une anthologie de la nouvelle muséologie 2*, Mâcon, Éditions W-MNES, coll. «muséologia», 1986 [1994], p. 531-539.

De la nourriture chez Claudie Gagnon

Les cas de l'animalité et du sucré dans la représentation de la femme

On Food in the Art of Claudie Gagnon

Instances of Animality and Sweetness in the Representation of Women

Mélanie Boucher

Les aliments, autant réels qu'évoqués ou reproduits, participent chez Claudie Gagnon à des situations et à des agencements d'objets inusités au sein desquels une multitude de symboliques souvent contradictoires sont réunies, ce qui forme à première vue un corpus bigarré où tout aliment aurait pu être utilisé. Ce n'est pourtant pas le cas. Seuls certains aliments – allant du produit brut jusqu'aux mets préparés – sont employés par l'artiste. La plupart d'entre eux renvoient à l'idée de fête. Les végétaux, fruits et céréales représentent également les récoltes, les cycles et les saisons, le temps qui passe et le renouvellement. Les produits sucrés font de surcroît référence aux mondes de l'enfance et du féminin tandis que l'animal et la viande nous ramènent généralement à l'opposition entre la nature et la culture ou entre la femme et

In Claudie Gagnon's art, foods – real, evoked and reproduced – play a role in situations and arrangements of unusual objects in which an often contradictory multitude of symbols are combined. At first glance, one has the impression that any food could have been used in this variegated body of work. But this is not the case. The artist employs only certain foods, ranging from raw ingredients to prepared dishes, and most of them allude to the notion of celebration. The vegetables, fruits and grains also represent harvests, cycles and seasons, the passage of time, and rebirth. The sweets conjure up childhood and the womanly world, while the animals and meat generally suggest adversarial relations between nature and culture, or women and men. Eggs, too, hold a special place, as a powerful image

of the past, cycles, gestation, childbirth, fragility, interiority and relationship to others.[1] Gelatine sweets (Jell-O, jujubes) specifically evoke childhood, madness and cannibalism.[2]

Gagnon's approach borrows features of grotesque realism, as defined by Mikhail Bakhtin. First, the "degradation, that is, the lowering of all that is high, spiritual, ideal, abstract; it is a transfer to the material level, to the sphere of earth and body in their indissoluble unity." Then the outlook on time: "time is given as two parallel (actually simultaneous) phases of development, the initial and the terminal, winter and spring, death and birth." And the people, not as isolated individuals but as the bodily materiality of the whole world. And, of course, the duality of the grotesque images:[3]

"THEY ARE UGLY, MONSTROUS, HIDEOUS FROM THE POINT OF VIEW OF "CLASSIC" AESTHETICS, THAT IS, THE AESTHETICS OF THE READY-MADE AND THE COMPLETED." THE NEW HISTORIC SENSE THAT PENETRATES THEM GIVES THESE IMAGES A NEW MEANING BUT KEEPS INTACT THEIR TRADITIONAL CONTENTS: COPULATION, PREGNANCY, BIRTH, GROWTH," ETC.[4]

It is this aspect that I will examine here, the ambivalent and contradictory nature of the works. Take, for example, the sketch performance *Petits miracles misérables et merveilleux* (2000, 2001, pp. 59-61), which revisits the tableau vivant as practiced in the nineteenth century. In one of the numbers, a young woman in a doe costume patiently plucks the hairy legs with a pair of tweezers; a noise from backstage startles her, she leaves the set, we hear a gunshot, and then the curtain falls. This work includes at least three adversarial relations: elitist culture (tableau vivant) vs. popular art (cabaret, burlesque comedy, mime), nature (doe, forest) vs. its control (tweezers, hunting, shotgun), and humans vs. animals (doe-woman).

To some degree, we find adversarial relations among the works themselves. In other words, parts of Gagnon's practice oppose each other, and a comparative analysis of these elements should reveal fundamental aspects of her approach. The egg and the eye, for instance, are no doubt antagonists, even though they are never combined in the same production. This is also true of the animal and the sugary components, supporting the two conflicting visions of the typical woman that I intend to demonstrate.

The animal and the sugar are sources of information; they are signs connected to concepts.[5] As we will see, they are among the mythical foods that lend themselves to establishing antinomic categories such as the raw and the cooked, the fresh and the decayed, the moistened and the burned, defined by Lévi-Strauss.[6] The foods thus link their various associated concepts, and this holds true in Claudie Gagnon's work, where the edibles ingeniously serve to juggle the ideas against each other.

Because they convey abstract notions, animals, sweets and other foods are attributed differing values. For instance, there are masculine foods and feminine foods or, to paraphrase Gombrich,[7] the crunchy and the soft. Gombrich argues that *good* art would be crunchy, whereas *bad* art would be "syrupy," "saccharine," "cloying."[8] In this aesthetic model, based on empirical categories, crunchiness is linked to hardness and activity, and

l'homme. L'œuf détient aussi une place privilégiée, il est une image forte du passé, du cycle, de la gestation, de l'enfantement, de la fragilité, de l'intériorité et du rapport à l'autre[1]. Les gélatines (Jell-O, jujubes) évoquent plus particulièrement l'enfance, la folie et l'anthropophagie[2].

La démarche de Claudie Gagnon reprend des caractéristiques du réalisme grotesque tel que le définit Mikhaïl Bakhtine. Le rabaissement, d'abord, qui est « le transfert de tout ce qui est élevé, spirituel, idéal et abstrait sur le plan matériel et corporel, celui de la terre et du corps dans leur indissoluble unité ». L'attitude à l'égard du temps, ensuite, qui « est présenté comme une simple juxtaposition (en fait, simultanéité) des deux phases du développement: début et fin: hiver-printemps, mort-naissance ». Le peuple, qui ne représente pas des individus isolés mais la matérialité et la corporalité du monde dans son ensemble. Et, enfin, « la vie double des images »[3]:

> ... [E]LLES APPARAISSENT COMME DIFFORMES, MONSTRUEUSES ET HIDEUSES CONSIDÉRÉES DU POINT DE VUE DE TOUTE ESTHÉTIQUE « CLASSIQUE », C'EST-À-DIRE DE L'ESTHÉTIQUE DE *LA VIE QUOTIDIENNE TOUTE PRÊTE, ACCOMPLIE. LA NOUVELLE PERCEPTION HISTORIQUE* QUI LES TRANSPERCE LEUR CONFÈRE UN AUTRE SENS TOUT EN CONSERVANT LEUR CONTENU, LEUR MATIÈRE TRADITIONNELS: ACCOUPLEMENT, GROSSESSE, ACCOUCHEMENT, CROISSANCE DU CORPS, ETC.,[4]...

C'est ce dernier aspect qui retient mon attention ici, à savoir que les œuvres sont ambivalentes et contradictoires. Prenons, par exemple, les *Petits miracles misérables et merveilleux* (2000, 2001 p. 59-61) qui revisitent le tableau vivant tel qu'on le pratiquait au XIXe siècle. Dans l'un des numéros, une jeune femme porte des attributs de biche et épile patiemment sa culotte poilue à l'aide d'une pince; un bruit provenant de l'arrière-scène l'effraie, elle quitte le décor, on entend un coup de fusil, puis le rideau tombe. Cette œuvre comporte au moins trois rapports d'opposition: entre la culture élitiste (tableaux vivants) et l'art populaire (cabaret, comédie burlesque, mime), la nature (biche, forêt) et son contrôle (pince à épiler, chasse, fusil) et entre l'humain et l'animal (femme-biche).

Dans une certaine mesure, on constate aussi des rapports d'opposition entre les œuvres. Autrement dit, des pans de la pratique de Claudie Gagnon s'opposent les uns les autres, et leur analyse comparée pourrait permettre d'exposer des assises de la démarche de l'artiste. L'œuf et l'œil vivraient ainsi en vis-à-vis même s'ils ne sont jamais tous deux intégrés aux mêmes ensembles. Il en serait de même pour l'animal et le sucre, qui contribueraient à présenter deux visions opposées de la femme type, ce que je souhaite démontrer.

L'animal et le sucre sont des sources d'informations, ils sont des signes qui se rattachent à des concepts[5]. Comme nous le verrons plus loin, ils sont de ces aliments mythiques qui participent à établir des catégories antinomiques comme le cru et le cuit, le frais et le pourri ou encore le brûlé et le mouillé, pour reprendre Lévi-Strauss[6]. Ces aliments lient donc entre eux les différents concepts qui leur sont rattachés, ce qui s'applique aussi à l'œuvre de Claudie Gagnon. Par l'entremise de la nourriture, l'artiste articule avec ingéniosité des idées les unes aux autres.

Parce qu'ils véhiculent des notions abstraites, donc, la valeur qui est attribuée à l'animal, au sucre et aux autres aliments diverge. Il y a entre autres les nourritures viriles et les nourritures

softness to tenderness and passivity. Should we bear in mind this asymmetrical association and its possible reversal in considering the animal and the sugary in Gagnon's work? Is animality crunchy? Is sweetness soft?

ANIMAL WOMAN

The creatures most often associated with the female image in Gagnon's art are game animals. Living wild and free in nature, they appeal to males for their flavour but *also* for the thrill of the hunt. The hunter hunts to capture the finest animal, with no guarantee of success; he does battle with the animal, with nature *and* with woman, as evident in the sketch described above and in the two *Sans titre* collages from 1989 (p. 23), where man is portrayed as a beast of prey.

Once killed, the animal becomes a decoration or a trophy, symbolizing status, exploit and ownership. This is suggested by the framed braids in the installation *Le plein d'ordinaire* (1997, pp. 52-55), which recall the doe-woman's golden tresses and also bear a resemblance – formal and material, but symbolic as well – to deer antlers. In *Sans titre*, from 1994 (p. 43), antlers affixed to a veil-draped niche shelf call to mind a bride's head through what it contains – traditional bride and groom figurines petrified in ashes – and what escapes it – the freedom of wildlife. For their part, the antlers adorning the re-created living room in the installation *Ô maison, douce maison* (1991, pp. 45-47) seemingly point to both wife and *housewife*,[9] since animal parts conspicuously embellish the wall and the sofa, and support a serving bowl. Here, animals and women are trophies of antler, pelt and hair, three organic materials known to resist the wear of time.

Images of wild game and durability are of decisive value in interpreting these portrayals of woman. As Carol J. Adams demonstrates, the game-woman occupies the top rung in a hierarchy where she is represented by animals.[10] She is not wolfed down, like a hamburger, but savoured, like prime rib. She is not compared to slaughterhouse animals, killed assembly line-style, steadily, indifferently, with no consideration. Neither prostitute nor pleasure consumed, Claudie Gagnon's woman is woman loved.

Sometimes woman is represented by farm animals. In the performative piece *Marchandises* (2003, p. 72), for example, a performer in pig costume drowsily suckles an infant dressed as a piglet behind a pen-like fence – the link among animality, femininity and childhood is significant. The image here is no closer to the slaughterhouse than the previous one. This is a barn. The mother is a peaceful, penned sow, not a succulent swine that whets the appetite.

In the installation *Marchandises*, where the performative piece took place, the meats are in fact women's tights, those classic fetishes, stuffed to suggest sausages, hams, poultry. They are proudly displayed in the staged public market, not jumbled together like chicken thighs in economy packs. For Gagnon's animal woman is not thrifty; she is kept in comfort and exhibited, both in public and in private, judging by a detail of the

féminines ou, pour paraphraser Gombrich[7], il y a le croquant et le mou. Selon Gombrich, l'art qui est *bon* serait croquant tandis que l'art qui est *mauvais* serait «sirupeux», «doucereux» et «écœurant»[8]. Dans ce modèle esthétique, basé sur des catégories empiriques, le croquant est lié à la dureté et à l'activité, le mou à la passivité et à la tendresse. Serait-ce avec en tête cette association asymétrique et son possible renversement qu'il faut penser l'animal et le sucre dans l'œuvre de Claudie Gagnon? L'animalité est-elle croquante? le sucré est-il mou?

Femme animale

Le type d'animal qui est le plus souvent associé à l'image de la femme dans l'œuvre de Gagnon est le gibier. Cette bête sauvage qui vit en liberté dans la nature intéressera l'homme pour son goût mais *aussi* pour l'attrait que revêt sa capture. Le chasseur traque pour capturer la meilleure bête sans garantie de succès; une joute l'oppose à l'animal, à la nature *et* à la femme, ce qui est manifeste dans la saynette décrite précédemment et dans les deux collages *Sans titre* de 1989 (p. 23) où l'homme se transforme en animal prédateur.

La bête tuée, qui devient une décoration ou un trophée, symbolise un statut, l'exploit et la propriété, comme le suggèrent les nattes de jeunes filles encadrées dans l'installation *Le plein d'ordinaire* (1997, p. 52-55). Celles-ci rappellent la toison dorée de la femme-biche et elles entretiennent aussi une ressemblance, tant formelle et matérielle que symbolique, avec les bois des cervidés. Dans l'œuvre *Sans titre*, de 1994 (p. 43), des bois collés à un meuble voilé prennent l'allure d'une tête de mariée avec ce qu'elle contient – les traditionnelles figurines des mariés pétrifiés par les cendres – et ce qui s'en échappe – la liberté des bêtes sauvages. Les bois qui ornent le salon recréé de l'installation *Ô maison, douce maison* (1991, p. 45-47) semblent nous exposer pour leur part à l'épouse et à la *reine*[9] du foyer, puisque des fragments d'animaux agrémentent ostensiblement le mur et le sofa et soutiennent un plat de service. Bêtes et femmes ici sont des trophées de bois, de pelages et de cheveux, trois matières organiques qui offrent une résistance connue au temps.

Les images de gibier et de durabilité ont une valeur déterminante dans l'interprétation du portrait de la femme qui est dressé. La femme-gibier est au premier rang d'une hiérarchie où l'animal sert à la représenter comme le démontre Carol J. Adams[10]. Elle n'est pas ingérée rapidement – comme l'est un hamburger – mais savourée – comme le sont les belles pièces de viande. Elle n'est pas comparée aux bêtes des abattoirs, abattues à la chaîne, selon une cadence régulière, sans intérêt ni considération. Ni prostituée, ni plaisir consommé, donc, la femme est chez Claudie Gagnon la femme aimée.

Il arrive que la femme soit représentée en animal d'élevage. Dans l'intervention théâtrale *Marchandises* (2003, p. 72), une interprète qui est derrière une clôture évoquant un enclos porte, par exemple, un costume de truie; somnolente, elle donne le sein à un enfant qui revêt également des attributs du mammifère – le lien entre l'animalité, la féminité et l'enfance est significatif. Nous ne sommes pas plus ici que nous ne l'étions auparavant à l'abattoir. Nous sommes dans une grange. La mère est une truie paisible et enfermée, ce n'est pas une «cochonne» qui suscite le désir.

in situ installation *Le plein d'ordinaire* – created in a house – where nylon stockings dangle in a hall.

Gagnon appears to define the stages of the stay-at-home woman's life in animal terms: wild, free creature (young virgin), hunt trophy (wife), domestic animal (housewife), sow (mother) and prepared meat (tamed female).

SWEET WOMAN

Franz Xavier Winterhalter's *Empress Eugénie Surrounded by her Ladies-in-Waiting* (1855)[11] inspired a sketch in *La chèvre et le chou* (1997, pp. 56-58) in which bored-looking women slowly sip soda through straws until they empty the cans. The heavy sugar content of soft drinks is well known, but its significance is not confined to the beverage. Consuming sweet things, as Barthes cogently observed, "means more than to consume sugar; through the sugar, it also means to experience the day, periods of rest, traveling and leisure."[12] But accepting this is tantamount to saying that women are made of sugar, because they are sweet, slow and indolent (traits associated with sugar), and they wear the pastel colours of candies, syrups, icings, cakes and other sickeningly sweet snacks craved by children.

The idea of feminine relaxation is explicit in a bedecked bathroom of *Le plein d'ordinaire*. The pink (a womanly and girlish colour) walls are hung with sweet treats (like a ginger-bread house); the floor is paved with butter cookies (evoking tea time and snacks); and the bathtub is filled with a strawberry beverage (a child's dream). Here, the artist is exploiting the playful universe of childhood[13] to address the world of naive, carefree pleasures in which woman is sweet – winsome, indolent, idle, light, soft, etc. – or even childlike, since sweets (cookies, cakes, etc.) are associated with childhood.[14]

Gagnon's sweet woman would be a child-woman, who naively dreams of love, marriage and family life. However, in several works, the sweet dreams portend a nightmare future. In *Passe-moi le ciel* (1998, p. 62), the wedding cake being devoured by the bride and groom appears to turn into shaving cream, which only the woman eats. In *Marchandises*, the pink and yellow teacakes are actually doctored kitchen sponges, and the traditional Valentine's Day box of "sweets for my sweet" is filled with pills. As if, ultimately, the artist were saying that, for women, sugar, originally introduced by druggists,[15] is a substitute for a painkiller. But for which pain?

FANTASY WOMAN

Everything in Gagnon's work suggests that the animal woman is man's stereotypical fantasy of *his* woman (not all women), which he holds above all others and exhibits in fragments (head, legs), never completely – except in the instances of masquerade. Conversely, the sweet woman would be woman's stereotypical fantasy, woman projecting herself into a world of innocence and voluptuousness, where she is indivisible from her marriage and

Dans l'installation *Marchandises*, où l'intervention théâtrale de même titre était présentée, on voit en fait de viande préparée des collants, ces classiques fétiches bourrés de manière à suggérer des saucissons, des jambons, de la volaille. Ils sont fièrement exposés sur le marché public qui est représenté, ne sont pas empilés comme le sont les cuisses de poulet des emballages économiques. La femme animale de Claudie Gagnon n'est pas économique, d'ailleurs, mais entretenue, et exhibée, tant dans l'espace public que dans le privé, à en croire un détail de l'installation *in situ Le plein d'ordinaire* conçue dans une maison – où l'on voit des bas nylon suspendus dans un couloir.

Claudie Gagnon semble décliner les étapes de vie de la femme au foyer par l'entremise de l'animal : la bête libre et sauvage (jeune fille vierge), le trophée de chasse (épouse), l'animal servile (reine du foyer), la truie (mère) et la viande préparée (femme domptée).

FEMME SUCRÉE

L'impératrice Eugénie et ses dames d'honneur[11] (1855) de Franz Xavier Winterhalter a inspiré une saynète de *La chèvre et le chou* (1997, p. 56-58) dans laquelle des femmes, l'air las, sirotent lentement avec une paille des canettes de boissons gazeuses jusqu'à ce qu'elles en atteignent le fond. La grande quantité de sucre dans les boissons « douces » est bien connue, mais sa signification n'est pas strictement contenue dans le liquide. Consommer du sucre, « ce n'est pas seulement consommer du sucre, a dit fort à propos Barthes, c'est aussi, à travers le sucre, vivre la journée, le repos, le voyage, l'oisiveté[12] ». Accepter cela revient à dire que les femmes sont elles aussi en sucre. Car elles sont douces, lentes et indolentes (des qualités associées au sucre), et elles portent des couleurs pastel, celles des bonbons, sirops, glaçages, gâteaux et autres friandises bien trop sucrées dont raffolent les enfants.

L'idée de détente au féminin est explicite dans une salle de bain investie du *Plein d'ordinaire*. Ses murs roses (couleur de la femme et de la fille) sont tapissés de biscuits (à la manière des maisons en pain d'épices), son plancher est recouvert de petits-beurre (qui rappellent l'heure du thé, la collation) et sa baignoire est remplie de boisson aux fraises (un rêve d'enfant). L'artiste exploite, on le voit, l'univers ludique de l'enfance[13] pour aborder le monde des plaisirs naïfs et sans souci où la femme est sucrée – douce, indolente, oisive, légère, molle, etc. –, voire une enfant, puisque les pâtisseries (biscuits, gâteaux, galettes, etc.) sont des produits associés à l'enfance[14].

La femme sucrée de Claudie Gagnon serait une femme-enfant qui rêve naïvement de l'amour, du couple et de la vie de famille. Par contre, les rêves sucrés laissent présager le cauchemardesque dans plusieurs œuvres. Le gâteau de noce que dévorent les époux dans *Passe-moi le ciel* (1998, p. 62) semble se changer, à un certain moment, en crème à raser que seule la femme consomme. Dans *Marchandises*, les gâteaux roses et jaunes sont en vérité des éponges à récurer trafiquées et la traditionnelle boîte de chocolats offerte aux femmes aimées à la Saint-Valentin est truffée de pilules. Comme si, en définitive, l'artiste nous signalait que le sucre qui est entré dans le monde par l'officine des apothicaires[15] est chez la femme un succédané pour pallier un mal. Mais lequel ?

her family. Animal or sweet, she no longer owns herself; her body and, by extension, her mind are either in pieces or dissolved.

Put another way, the sweet woman and the animal woman form an antinomic category that can be compared to the crunchy and the soft. But only wild game can be labelled "animal" or "crunchy" here. Game is to activity, hunting, muscular strength, durability and ardour (typical of crunchy) what sweets *and fat* (the fat of penned animals and prepared meat, fatty, flaccid, husbanded meat that offers no challenge) are to relaxation, tenderness, softness, flabbiness and indolence (typical of soft). The sweet *and* fat woman is soft in the coupling of crunchy and soft that opposes game to sugar and fat. But it is not an asymmetrical coupling. Animals, sugar and fat all serve to represent idealized, but degraded, versions of woman in Claudie Gagnon's grotesque art.

ENDNOTES

1 The egg is a very ancient food, eaten by the Egyptians, the Greeks and the Romans. In Roman antiquity, eggs were served as the first course at banquets. The egg's symbolic significance, age-old and Christianized in the Biblical narrative, is expressed in Easter eggs. Throwing eggs is a manifestation of discontent. For an iconography of the egg, see Silvia Malaguzzi, *Food and Feasting in Art*, trans. Brian Phillips (Los Angeles: Getty Museum, 2008), pp. 191-198. Originally published in Italian, 2006.

2 Gelatines are made from the skin and connective tissue of animals with the addition of sugar, artfully combining the sugar and animal symbols. In the performances *Où va le vent quand il ne souffle pas?* (1995, pp. 50, 51) and *La chèvre et le chou* (1997, pp. 56-58), the players served the Jell-O they had been carrying on their heads like jiggling brains.

3 Mikhail Bakhtin, *Rabelais and His World*, trans. Hélène Iswolsky (Bloomington: Indiana University Press, [1968] 1984), pp. 19, 24, 25. Originally published in Russian, 1965.

4 Ibid., p. 34.

5 As demonstrated by Roland Barthes in *Mythologies*, trans. Annette Lavers (London: Jonathan Cape, 1972), and "Toward a Psychosociology of Contemporary Food Consumption," in *Food and Culture: A Reader*, Carole Counihan and Penny Van Esterik, eds. (New York: Routledge, 2008), pp. 28-35. *Mythologies* and essay originally published in French in 1957 and 1961, respectively.

6 See Claude Lévi-Strauss, the first three volumes of *Mythologiques: The Raw and the Cooked, From Honey to Ashes* and *The Origin of Table Manners*, trans. John and Doreen Weightman (Chicago: University of Chicago Press, 1983, [1973] 1983, 1990, respectively). Originally published in French in 1964, 1966 and 1968, respectively.

7 Ernst Gombrich, "Psycho-analysis and the history of art," *International Journal of Psycho-analysis*, vol. 35 (1954), pp. 401-411.

8 Ibid., p. 60.

9 The homonymous play on the French words *reine* (queen) – in *reine du foyer*, housewife – and *renne* (reindeer) speaks volumes, because the reindeer is the only female of the Cervidae family that grows antlers.

10 *The Sexual Politics of Meat: A Feminist-Vegetarian Critical Theory* (New York: Continuum, 1990).

11 Portraying the Empress, whom Napoleon III married *for her beauty* shortly after taking the throne.

12 Barthes, "Toward a Psychosociology of Contemporary Food Consumption," p. 20.

13 On playfulness in Gagnon's art, see Marie Fraser, "Ludism in Contemporary Art," in *Le ludique*, exhib. cat. (Québec City: Musée du Québec, 2001), pp. 103-116.

14 Malaguzzi, *Food and Feasting in Art*, p. 257.

15 Jean Anthelme Brillat-Savarin, "Uses of Sugar," in *The Physiology of Taste*, trans. Fayette Robinson (Whitefish, MT: Kessinger Publishing, 2004), p. 55. Originally published in French in 1825.

Femme rêvée

Chez Claudie Gagnon, tout porte à croire que la femme animale est un fantasme stéréotypé de l'homme envers *sa* femme (et non les femmes) qu'il élève au-dessus des autres et dont il exhibe des fragments de têtes et de jambes, jamais l'ensemble – hormis quand la découpe opère dans le travestissement. La femme sucrée serait un fantasme stéréotypé de la femme qui se projette dans un monde d'innocence et de volupté où sa personne est indivise du couple et de la famille. Animale ou sucrée, elle ne se possède plus ; son corps et, par extension, sa pensée sont soit en pièces, soit dissous.

Dit autrement, la femme sucrée et la femme animale forment une catégorie antinomique qui est à rapprocher du croquant et du mou. Mais seulement le gibier peut être ici qualifié d'« animal », ou de « croquant ». Il est à l'activité, à la chasse, à la force musculaire, à la durabilité et à la fougue (des qualités du croquant) ce que le sucré *ainsi que le gras* (celui de la bête d'enclos et de la viande préparée, une viande grasse, tombante et entretenue qui n'offre plus de défi) sont à la détente, à la tendresse, à la mollesse, à l'affaissement et à l'indolence (des qualités du mou). La femme sucrée *et* grasse est molle dans ce couplage entre croquant et mou qui oppose au gibier le sucre et le gras. Par ailleurs, le couplage n'est pas asymétrique. Animal, sucre et gras servent tous à représenter des versions idéalisées, mais déclassées, de la femme, dans l'art grotesque de Claudie Gagnon.

NOTES

1 L'œuf est un aliment très ancien, consommé par les Égyptiens, les Grecs et les Romains. Dans l'Antiquité romaine, on servait des œufs au début des banquets. La signification symbolique de l'œuf, de l'Antiquité et christianisée dans l'exégèse biblique, s'exprime dans les œufs de Pâques. Lancer des œufs extériorise le mécontentement. Pour une iconographie de l'œuf, voir Silvia Malaguzzi. *Boire et manger. Traditions et symboles* [traduit de l'italien par Dominique Férault], Paris, Éditions Hazan, 2006, p 191-198.

2 Les gélatines sont faites à partir de la peau animale et des tissus conjonctifs auxquels est ajouté du sucre et combinent astucieusement les symboliques du sucre et de l'animal. Dans les représentations *Où va le vent quand il ne souffle pas?* (1995, p. 50, 51) et *La chèvre et le chou* (1997, p. 56-58), des interprètes servaient du Jell-O qu'ils avaient au préalable porté sur la tête, comme s'il s'agissait d'une cervelle frétillante.

3 Dans *L'œuvre de François Rabelais et la culture populaire au Moyen Âge et sous la Renaissance* [traduit du russe par Andrée Robel], Paris, Gallimard, coll. « Tel », 1968 [2006],p. 28, 29, 34.

4 *Ibid*, p. 34.

5 Comme Roland Barthes l'a démontré dans *Mythologies*, Paris, Éditions du Seuil, coll. « Points », 1957 [2007] et « Pour une psycho-sociologie de l'alimentation contemporaine », *Annales*, vol. 16, n° 5, 1961.

6 Voir Claude Lévi-Strauss. *Mythologiques I. Le cru et le cuit*, Paris, Plon, 1964; *Mythologiques II. Du miel au cendres*, Paris, Plon, 1966 [1968]; *Mythologiques III. L'origine des manières de table*, Paris, Plon, 1968.

7 Ernst Gombrich. « La psychanalyse et l'histoire de l'art », dans *L'écologie des images* [traduit de l'anglais par Alain Lévêque], Paris, Flammarion, 1954 [1982], p. 45-79.

8 *Ibid*, p. 60.

9 Le jeu entre les homonymes, de la reine et du renne, est éloquent car ce dernier est le seul cervidé dont les femelles portent les bois.

10 *The Sexual Politics of Meat: A Feminist-Vegetarian Critical Theory*, New York, Continuum, 1990.

11 On voit la souveraine épousée *pour sa beauté* par Napoléon III au début de son règne.

12 Roland Barthes. « Pour une psycho-sociologie de l'alimentation contemporaine », *op. cit.*, p. 978.

13 Sur le ludisme chez Claudie Gagnon, lire Marie Fraser. « Attitudes ludiques en art contemporain », dans *Le ludique*, Québec, Musée du Québec, 2001, p. 11-93.

14 Silvia Malaguzzi, *op. cit.*, p. 257.

15 Jean Anthelme Brillat-Savarin. « Divers usages du sucre », dans *Physiologie du goût*, Paris, Flammarion, anonyme, 1825 [2002], p. 109.

Du corps dans les tableaux vivants de Claudie Gagnon

Vers un théâtre de la transfiguration plastique

On the Body in Claudie Gagnon's Tableaux Vivants

Towards a Theatre of Visual transfiguration

Mariette Bouillet

L'histoire du tableau vivant est difficile à écrire, non seulement parce qu'il s'agit d'une forme d'art éphémère – qui disparaît avec ses protagonistes –, sans cadre de convention formelle ni tradition d'école, mais aussi parce qu'il est extrêmement poreux aux frontières qui le délimitent. Comme le précise l'essayiste Bernard Vouilloux, « une forme comme celle du tableau vivant se situe à la croisée du théâtre, des jeux de société, de la peinture, de la sculpture (et plus tard de la photographie) et elle relève aussi bien de l'histoire sociale que de l'histoire du théâtre et de l'histoire de l'art[1] ». Malgré cette difficulté, nous tenterons de dresser un portrait historique succinct de cet art *inter*disciplinaire[2] dans la mémoire fragile et ancienne duquel s'inscrivent les tableaux vivants de Claudie Gagnon dont nous étudierons le rapport plasticien au corps.

Recounting the history of the tableau vivant is no easy task, not only because this art form is ephemeral – disappearing with its protagonists – and has no formal convention framework or academic tradition, but also because its boundaries are extremely porous. As the essayist Bernard Vouilloux explains, "a form like the tableau vivant is situated at the crossroads of theatre, society games, painting, sculpture (and, later, photography) and it is as much a part of social history as of the histories of theatre and art."[1] Despite this difficulty, I have attempted to draw up a succinct historical picture of this *inter*disciplinary[2] art within whose fleeting and ancient memory Claudie Gagnon's tableaux vivants are inscribed, looking specifically at the body as material in her work.

On Stage and in the Camera's Eye:
the Dual Memory of the Tableau Vivant

Setting aside the festive pageants of the Late Middle Ages and the Renaissance and the venerable tradition of live manger scenes, the origin of the tableau vivant can be traced to the period preceding the fall of the Ancien Régime. One of the first appearances of what was then called a *tableau mis en action* (activated painting) took place in Paris in 1761, as part of a stage performance of *Les noces d'Arlequin*.[3] In the middle of Act II, the actors, still costumed as their characters, disposed themselves so as to reproduce the positions and attitudes of the figures in Greuze's famous painting *The Village Bride* (1761).[4]

Before long, the tableau vivant migrated from theatrical, open and public spaces to the intimate privacy of aristocratic salons throughout Europe, where it became a favourite form of entertainment, drawing on history and mythology as well as painting and statuary.[5] And eventually this "charming game"[6] was adopted by all of high society – the travelling, cultivated, artistic, bourgeois and noble elite.[7] Then, in the nineteenth century, particularly in Second Empire Paris,[8] the tableau vivant turned tawdry and reverted to the stage. Playing on erotic ambiguity, it featured nude women posed as statues, voluptuously troubling embodiments of mythological icons.[9]

The practice gained even greater popularity at the end of the century, when "living museums" sprang up in fun-fair booths.[10] But these temples of immobility were soon driven out of business by the advent of moving pictures. On the other hand, and especially in Victorian England, the nascent art of photography, which also required early sitters to hold lengthy poses, found lasting artistic validation in the tableau vivant, which made the belittled new medium "not merely the recording of a given reality, but also a vector of dreams and imagination on an equal footing with painting."[11]

Today's tableau vivant practices reveal their dual historical roots in stage shows and photography. While works by artists like Jeff Wall, Cindy Sherman and Joel-Peter Witkin belong to the photographic tradition, Gagnon's tableaux vivants, in which the bodies are *really* staged, offered to the audience's gaze in the shared transitory theatrical experience, are closer to the performance tradition, that of Parisian theatres, *fin de siècle* salons and fun-fair booths.

In an impure diversity that oscillates between a postmodern "recycling"[12] of Old Master works and visionary invention, the body is the vital conveyor of signs in this wordless theatre, which breathes time into the eternal present of painting. However, while body as representation is important to the actors' performance, our interest here is in its visual transfiguration.

Sur la scène et devant l'objectif photographique, la double mémoire du tableau vivant

Ses origines, si l'on ne considère pas les fêtes du Bas Moyen Âge et de la Renaissance ainsi que la tradition ancestrale des crèches vivantes, remontent à la période qui précéda la chute de l'Ancien Régime. Des premières apparitions de ce que l'on nommait alors un « tableau mis en action » eut lieu au cours d'une représentation des *Noces d'Arlequin*[3] en 1761, sur une scène parisienne. Au milieu de l'acte II, les acteurs, conservant les costumes de leur personnage, se mirent en place de façon à reproduire les positions et les attitudes des figures du célèbre tableau de Greuze *L'accordée de village*[4] (1761).

Puis le tableau vivant quitte les espaces scéniques, ouverts et publics, pour l'intimité privée des salons aristocratiques, où, à travers toute l'Europe, il devient un divertissement prisé, s'inspirant aussi bien de l'histoire et de la mythologie que de la peinture et de la statuaire[5]. D'aristocratique, ce « jeu charmant[6] » finit par gagner l'ensemble de la haute société – élite voyageuse, lettrée, artiste, bourgeoise ou noble[7]. Au XIXᵉ siècle, et tout particulièrement dans le Paris du Second Empire[8], le tableau vivant s'encanaille et se remet en scène dans les théâtres. Jouant de son ambiguïté sulfureuse, il expose des corps de femmes nues statufiées, troublantes et voluptueuses incarnations d'icônes mythologiques[9].

À la fin du siècle, la pratique se popularise encore davantage et les « musées vivants » font leur apparition dans les baraques foraines[10]. Temples de l'immobile, ces musées verront leur mort précipitée par l'avènement du cinématographe. En revanche, et tout particulièrement dans l'Angleterre victorienne, la photographie naissante, qui exigeait aussi des premiers modèles une longue immobilité, trouva dans le tableau vivant une caution artistique qui durera pour faire de ce nouveau médium dénigré « non pas seulement l'enregistrement d'une réalité donnée, mais aussi un vecteur de rêve et d'imaginaire au même titre que la peinture[11] ».

Aujourd'hui, la pratique du tableau vivant révèle ce double ancrage historique, scénique et photographique. Si les œuvres des artistes tels que Jeff Wall, Cindy Sherman ou Joel-Peter Witkin s'inscrivent dans sa mémoire photographique, les tableaux vivants de Claudie Gagnon, en mettant les corps *réellement* en scène, offerts aux regards du public dans l'instant vécu et partagé de représentations théâtrales, convoquent davantage sa mémoire scénique, celle des théâtres parisiens, des salons dix-huitièmistes et des baraques foraines.

Dans une diversité « impure » qui oscille entre le « recyclage » postmoderne[12] d'œuvres de l'histoire de l'art et l'invention visionnaire, le corps est le porteur essentiel des signes de ce théâtre sans paroles qui insuffle du temps dans l'éternel présent de la peinture. Malgré l'importance du corps en représentation dans le jeu des acteurs, nous nous intéresserons ici à la question de sa transfiguration plastique.

Be it in Balzac's *Unknown Masterpiece*, Poe's *Oval Portrait* or Wilde's *Portrait of Dorian Gray*, nineteenth-century literature harbours pictorial fantasies of the incarnate, of canvas that respires like skin, of respiration and gaze that animate the painted body.[13] In the Théophile Gautier novel *The Fleece of Gold*, the character Tiburce falls in love with Magdalen in Ruben's *Descent from the Cross* (1612-1614), to whom he muses: "Why art thou the phantom of life, without the power to live? ... being simply a little oil and paint spread on canvas in a certain way?"[14] Despairing, he has a young Flemish beauty dress in Renaissance costume to embody the painted figure: "Doubtless you have seen what are called living pictures. ... You would have said that it was a bit cut from Rubens's canvas."[15] The iconization of a real body, which results in this sort of "exchange, of paradoxical change in the body and the figure, the back and forth between them, the play of one in the other,"[16] occurs in many of Gagnon's tableaux vivants.

She obtains this "fictioning" of bodies that "become picture" through a complex process that begins with the development of special staging. Decorated proscenium arch, stage-front curtain, painted backdrops that "absorb" the actor's body, stage space without depth or perspective producing intimacy with the audience, and elaborate lighting combine to create the staging device that enables the body to "become picture" and cause the viewer's gaze to plunge into the proscenium opening, like Rembrandt's light. This time-honoured device recalls both the approach used by nineteenth-century portrait photographers and the body-space-viewer structure of archetypal canvases like Watteau's *Gilles* (1718), with the flattened figure in an exaggerated frontal pose against a patch of sky bordered by foliage, or Raphael's *Sistine Madonna* (1513), with its spectacular celestial apparition between two voluminous green drapes.

The bodily transfiguration achieved by staging is completed with costumes and make-up. In full command of the theatre's visual professions, Gagnon serves as set director, wardrobe mistress, props person and make-up artist for her shows. This craftwork is part of the physical investment that she assumes as a visual artist.

The "Fictioning" of Bodies: a Visual Transfiguration

Make-up artistry is very revealing in this sense. Using what resembles an array of painter's tools (various-sized brushes, multi-hued foundations, creams, powders, sponges and ointments), Gagnon systematically reworks the actors' faces and sometimes their entire bodies. Like the painter's canvas, wood or paper, the skin becomes the subjectile on which she applies her pigments to redraw, reshape and retexture face and body.

The chromatic effects produced by this pictorial act are de-realizing, in that they deny the natural appearance of flesh in an aesthetic that harks to Baudelaire's "praise of cosmetics."[17] The skin becomes the setting for a diverse assortment of material effects. In

Qu'il s'agisse du *Chef-d'œuvre inconnu* de Balzac, du *Portrait ovale* de Poe ou encore du *Portrait de Dorian Gray* de Wilde, on retrouve dans la littérature dix-neuvièmiste le fantasme pictural de l'incarnat, de la toile qui respire comme une peau, du souffle et du regard qui animent le corps peint[13]. Dans le roman *La Toison d'or* de Théophile Gautier, le personnage Tiburce tombe amoureux de la Madeleine dans *La Descente de Croix* (1612-1614) de Rubens: «Pourquoi as-tu le fantôme de la vie sans pouvoir vivre? [...] N'étant qu'un peu d'huile et de couleur étalées d'une certaine manière[14]?» Désespéré, il fait incarner la figure peinte par une jeune beauté flamande en la revêtant d'un costume Renaissance: «Vous avez sans doute [...] vu ce qu'on appelle des tableaux vivants. Vous eussiez dit un morceau découpé de la toile de Rubens[15].» Dans de nombreux tableaux vivants de Claudie Gagnon s'opère ce processus d'«iconisation» du corps réel qui donne lieu à cette sorte d'«échange, de change paradoxal du corps et de la figure, le renvoi de l'un à l'autre, le jeu de l'un dans l'autre[16]».

Elle obtient ce «fictionnement» du corps qui «fait tableau» par un processus complexe qui passe d'abord par une élaboration scénographique particulière. Cadre de scène ornementé, rideaux d'avant-scène, toiles de fond peintes qui «absorbent» le corps de l'acteur, espace scénique sans profondeur, non perspectiviste, qui génère une proximité intime avec le public, et éclairages très travaillés composent le dispositif scénographique capable d'amener le corps à «faire tableau» et à faire s'engouffrer le regard dans le cadre de scène, comme la lumière chez Rembrandt. Dispositif mémoriel, il évoque tout autant celui utilisé par les photographes portraitistes du XIXᵉ siècle que l'articulation corps-espace-regardeur de toiles «archétypales» comme *Le Gilles* (1718) de Watteau, avec cette frontalité exacerbée de la figure en aplat sur un morceau de ciel bordé de feuillages ou encore la spectaculaire apparition céleste de *La Madone de Saint Sixte* (1513) de Raphaël entre deux grands rideaux verts.

À cette transfiguration des corps par la scénographie, il faut ajouter celle opérée par les costumes et le maquillage. Dans une maîtrise absolue de tous les métiers du visuel en théâtre, Claudie Gagnon est la scénographe, la costumière, l'accessoiriste et la maquilleuse de ses spectacles. Son travail implique un investissement corporel du faire dans un artisanat qu'elle revendique en tant que plasticienne.

Le «fictionnement» des corps: une transfiguration plastique

L'art du maquillage est en ce sens très révélateur. Avec tout ce qui semble relever de l'attirail du peintre (pinceaux de différentes tailles, fards aux couleurs multiples, crèmes, poudres, éponges et onguents), elle retravaille systématiquement les visages et parfois les corps entiers de ses acteurs. La peau est ce subjectile, comme la toile, le bois ou le papier pour l'artiste peintre, sur lequel elle pose ses pigments pour redessiner, refaçonner, «retexturer» visage et corps.

La chèvre et le chou (1997, pp. 56-58), the make-up of the actor representing Michelangelo's *David*[18] created the paradoxical illusion of marble flesh. And a Medusa, in the allegorical pose of Bruegel the Elder's *Pride (Superbia)*,[19] stood petrified by her own reflection in a mirror, her reptilian flesh glinting with the metallic shimmer of a bronze statue. In *Où va le vent quand il ne souffle pas?* (1995, pp. 50, 51), troubling Goyesque apparitions inspired by *Los Caprichos*[20] stared out at the audience in darkness, their faces blackened as if coated with soot and ink. In *Petits miracles misérables et merveilleux* (2000, 2001, pp. 59-61), women vegetating like the mythological figure of Daphne pursued by Apollo combined the strange metamorphosis of their hands into leafy branches with the greenish effect of their flesh. Also memorable was the Ovidian apparition of a moose-woman, playing on her ambivalent appearance between animalized woman and anthropomorphic animal. Added to these mineral, plant, animal and metal textures were porcelain and enamel effects, which transformed the actresses into the figurines and dolls of music boxes and snow globes.

At times, the make-up completely effaces the actor's features, forming an actual mask that overlie the face. For instance, a tableau vivant in *Où va le vent quand il ne souffle pas?*, where the curtain rose on a married couple awkwardly fixed side by side for eternity. The troubling strangeness of their petrified bodies was emphasized by the fixity of their empty gazes. Gagnon had sheathed the heads in flesh-coloured nylon stockings crudely painted with garish eyes, eyebrows, eyelashes and mouth. At once "farce and mass for the dead,"[21] as Hugo Ball describes the Dada soirées at Cabaret Voltaire, this scene also alludes to James Ensor's laughing and frightening masks, to the "dark, dead mask"[22] of the grotesque, to the "sepulchral immobility of mirth."[23] Here, the artifice no longer plays on the ambiguity of a body poised between figurative body and real body; rather, it leads to a paroxysmal transfiguration of the actor, who, become dummy and puppet, undergoes a form of reification – a process also seen elsewhere in women with teapot-heads and lampshade-skirts.

Gagnon's make-up does not always obliterate facial expressions. She sometimes works the actors' faces more lightly to allow what Patrice Pavis calls the "theatricality of the facial machinery"[24] to show through. In these cases, the make-up is used not to achieve a natural effect but in the manner of silent films. Many of the tableaux feature figures whose whitened faces, pink-rouged cheekbones, darker crimson lips and black-penciled eyebrows recall the floury make-up of the silent, ghostly beings that compose the gallery of heroes of early slapstick comedies. This make-up, emblematic of the mythical Pierrot,[25] corresponds less to a directly iconic treatment of the tableau vivant than to a burlesque approach to the body, where the actors' movements and facial expressions go into playing real sketches. But, just like "the ambiguity of silent-film faces" whose "make-up feminizing the most virile men seems to bring out a sort of hidden bisexuality,"[26] as noted by Petr Kràl, it is a make-up that serves to de-realize.

Par ce geste pictural, elle produit des rendus chromatiques «déréalisants» en ce qu'il dénie l'impression naturaliste de la chair selon une esthétique qui évoque l'«éloge du maquillage» baudelairien[17]. La peau devient le théâtre de toute une déclinaison d'effets de matières. Dans *La chèvre et le chou* (1997, p. 56-58), le maquillage d'un acteur figurant le *David*[18] de Michel Ange offre aux regards le simulacre paradoxal d'une chair de marbre. Une Méduse qui, dans la posture allégorique de *L'orgueil (Superbia)*[19] de Bruegel l'Ancien, se pétrifie en se mirant dans un miroir, a l'apparence d'une chair reptilienne aux miroitements métalliques d'une statue de bronze. Dans *Où va le vent quand il ne souffle pas?* (1995, p. 50, 51), d'inquiétantes apparitions goyesques inspirées des *Caprices*[20] fixent dans l'obscurité le public, les visages noircis comme s'ils étaient enduits de suie ou d'encre. Dans *Petits miracles misérables et merveilleux* (2000, 2001, p. 59-61), des femmes qui se «végétalisent» telle la figure mythologique de Daphné poursuivie par Apollon conjuguent l'étrangeté de la métamorphose de leurs mains en branches feuillues avec l'effet verdâtre de leur chair. On songe aussi à l'ovidienne apparition d'une femme orignal qui joue sur l'ambivalence de son apparence, entre la femme animalisée et l'animal anthropomorphe. À ces textures minérales, végétales, animales ou métalliques s'ajoutent aussi des effets de porcelaine ou d'émail qui transforment les actrices en figurines ou en poupées comme dans des boîtes à musique ou des boules à neige.

Parfois, le maquillage efface complètement les traits de l'acteur pour constituer un véritable masque plaqué sur son visage. On pense ici à un tableau du spectacle *Où va le vent quand il ne souffle pas?* où le rideau se lève sur un couple de mariés fixés pour l'éternité dans un coude à coude inconfortable. L'inquiétante étrangeté de leurs corps pétrifiés est accentuée par la fixité de leur regard vide. Sur leurs visages, Claudie Gagnon a enfilé un bas nylon couleur chair sur lequel elle a peint d'une façon grossière et criarde, yeux, sourcils, cils et bouche. À la fois «bouffonnade et messe des morts[21]», pour reprendre une formule de Hugo Ball à propos des soirées Dada au Cabaret Voltaire, ce tableau renvoie aussi au rire et à l'effroi des masques de James Ensor, au «sombre masque mort[22]» du grotesque, à l'«immobilité sépulcrale de son ricanement[23]». L'artifice ne joue plus alors sur l'ambiguïté d'un corps situé dans l'entre-deux d'un corps figuratif et d'un corps réel, mais conduit à une transfiguration paroxystique de l'acteur qui, devenu mannequin ou marionnette, subit une forme de réification – ailleurs, des femmes à la tête-théière ou à la jupe-abat-jour nous révèlent aussi ce processus.

À l'opposé de ce type de maquillage qui annihile les expressions du visage, Claudie Gagnon farde parfois plus légèrement ses acteurs afin de laisser transparaître davantage ce que Patrice Pavis appelle «la théâtralité de la machinerie faciale[24]». Sans procéder cependant à un usage naturaliste du maquillage, elle les grime alors plutôt à la façon des films muets. De nombreux tableaux mettent en effet en scène des figures dont les visages blanchis, les joues fardées de rose au niveau des pommettes, les lèvres à l'incarnat d'un rouge plus soutenu et les sourcils accentués par un trait au crayon noir font songer aux maquillages farineux de cette galerie d'êtres silencieux et fantomatiques que composent

For the viewer, these facial and bodily masquerades arouse a form of dizzying pleasure that flows from a deeply rooted aspect of the human psyche and cannot be reduced to the mere play on appearances. In *Zébrage*, Michel Leiris offers an anthropological reading of make-up, masks and theatrical costumes, which he compares to other forms of social adornment responding to man's visceral need to "break free from his narrow confines by stepping into a new skin."[27]

The tableau vivant as practiced by Claudie Gagnon is a metamorphic art that confuses identities and plays on the paradoxical appearance of ambiguous human forms situated at the intersection of figurative bodies and real bodies. By operating at all times in the real and the concrete, and even the ordinary, its at once surreal and grotesque aesthetic blurs the categories of genres, species and materials in an unbridled, liberating and marvellous hybridity. This is an art of illusion, artifice and imagination, a theatre grounded in the shared etymology of the words fiction, figure, figuration, effigy, transfiguration and "fictioning," all derived from the Latin root *fingere* meaning to shape, fashion, model, even sculpt. The fiction – or *storia*, as Vasari termed it – offered viewers of each of her tableaux vivants rests on this disconcerting remodelling and fashioning of bodies and faces.

ENDNOTES

1 Bernard Vouilloux, *Le tableau vivant. Phryné, l'orateur et le peintre* (Paris: Flammarion, 2002), p. 24.
2 In the etymological sense of an art situated *inter*, or between.
3 This play with improvised repartee was part of the *commedia dell'arte* repertory. The tableau vivant was staged by Charles-Antoine Bertinazzi, known as Carlin, the famous Harlequin of the Comédie-Italienne troupe. Bernard Vouilloux, "Le tableau vivant, un genre ambigu," *48/14 La revue du musée d'Orsay*, no. 11 (fall 2000).
4 Diderot included this painting in his reflections on the pictorial aesthetic and theatrical theory begun in the late 1750s, which questioned theatre through painting and painting through theatre.
5 In her memoirs, the Countess of Genlis, governess to the Duke of Orleans's children, recounts that the painter David "took great pleasure in grouping these fugitive pictures himself," which she offered her pupils as a form of edifying entertainment. Stéphanie Félicité de Genlis, *Memoirs of the Countess de Genlis, Illustrative of the History of the Eighteenth and Nineteenth Centuries*, vol. II (New York: Wilder & Campbell, 1825), p. 83. Originally published in French, 1825.
6 Ibid.
7 Goethe describes the upper class's enthusiasm for the new pastime in the novel *Elective Affinities*.
8 In *The Kill (La Curée)*, Zola stigmatizes the decadence of a segment of bourgeois society under Napoleon III through a performance in three tableaux vivants titled *The Loves of Narcissus and Echo*.
9 Victor Hugo was no doubt alluding to shows of this sort when he wrote, "In the year 1846 there was a spectacle that caused a furore in Paris. It was that afforded by women attired only in pink tights and a gauze skirt executing poses that were called 'tableaux vivants.'" *The Memoirs of Victor Hugo*, vol. 1, trans. John W. Harding (London: Wm Heinemann, 1899), p. 81. Originally published in French, 1830-1846.
10 In 1900, year of the Paris Universal Exposition, Melchior Bonnefois opened a 400-seat theatre where he presented

les héros des premiers *slapsticks*. Ce maquillage, emblématique de la figure mythique de Pierrot[25], correspond moins à un traitement directement iconique du tableau vivant qu'à une approche burlesque du corps où les mouvements des acteurs et leurs expressions faciales sont convoqués pour jouer de véritables saynètes. Mais, de la même façon que Petr Kràl souligne «l'ambiguïté des visages du muet» dont «le maquillage féminisant les hommes les plus virils semble faire ressortir une sorte de bisexualité cachée[26]», ce maquillage est, là encore, déréalisant.

Ces travestissements «visagiers» et corporels provoquent chez le spectateur une sorte de vertige et de plaisir délicieux qui correspondent à une dimension profondément ancrée dans la psyché humaine et que l'on ne saurait réduire à un seul jeu avec les apparences. Dans *Zébrage*, Michel Leiris fait une lecture anthropologique du maquillage, du masque et du costume théâtral qu'il rapproche d'autres formes de parures sociales répondant au même besoin viscéral de l'homme de «s'affranchir de ses étroites limites en revêtant une autre peau[27]».

Le tableau vivant tel que le pratique Claudie Gagnon est donc cet art de la métamorphose qui bouleverse les identités et joue sur les apparences paradoxales de formes humaines ambiguës situées à la croisée de corps figuratifs et de corps réels selon une esthétique à la fois surréaliste et grotesque qui, en opérant toujours à même le réel, le concret, voire l'ordinaire, brouille les catégories de genres, d'espèces et de matières dans une hybridité débridée, libératrice et merveilleuse. Art du simulacre, de l'artifice et de l'imaginaire, son théâtre convoque les origines étymologiques communes des mots «fiction, figure, figuration, effigie, transfiguration, "fictionnement"» qui remontent au verbe latin *fingere* signifiant «façonner, pétrir, modeler voire même sculpter». La fiction, la *storia* pour reprendre le terme de Vasari, qu'offre à la contemplation de nos regards chacun de ses tableaux repose sur ce remodelage et ce façonnage bouleversants des corps et des visages.

NOTES

1 Bernard Vouilloux. *Le tableau vivant. Phryné, l'orateur et le peintre*, Paris, Flammarion, coll. «Idées et recherches», 2002, p. 24.

2 Au sens étymologique d'un art qui se situe *inter* : «entre».

3 Il s'agit d'une pièce à canevas du répertoire de la *commedia dell'arte*. Charles-Antoine Bertinazzi, dit Carlin, le célèbre Arlequin de la Comédie-Italienne, mit en œuvre ce tableau vivant. Bernard Vouilloux, «Le tableau vivant, un genre ambigu», *48/14 La revue du musée d'Orsay*, n° 11 (automne 2000).

4 Ce tableau s'inscrivait dans les réflexions menées par Diderot depuis la fin des années 1750 où, entre esthétique picturale et théorie dramaturgique, il questionnait le théâtre par la peinture et la peinture par le théâtre.

5 Dans ses *Mémoires*, la comtesse de Genlis qui était la préceptrice des enfants du duc d'Orléans raconte que le peintre David avait «grand plaisir à regrouper lui même

[l]es tableaux fugitifs» qu'elle proposait à ses élèves en guise de «saine distraction». Stéphanie Félicité, comtesse de Genlis. *Mémoires inédits de Madame la comtesse de Genlis. Sur le dix-huitième siècle et la Révolution française depuis 1756 et jusqu'à nos jours*, 2ᵉ éd., Paris, Ladvocat, t. III, 1825, p. 78.

6 *Ibid.*

7 Le roman de Goethe *Les Affinités électives* rend compte de cet engouement nouveau de la haute société.

8 Dans *La Curée*, Zola stigmatise la décadence d'une partie de la société bourgeoise sous Napoléon III à travers une représentation en trois tableaux vivants des *Amours du beau Narcisse et de la nymphe Écho*.

9 C'est sûrement à un spectacle de ce genre que faisait allusion Victor Hugo : «Dans l'automne 1846, il y eut un spectacle qui fit fureur à Paris. C'étaient des femmes nues, vêtues d'un seul maillot rose et d'une jupe de gaze, exécutant des pauses qu'on appelait tableaux vivants.» *Choses vues, Souvenirs, Journaux, Cahiers*, t. I, Paris, Gallimard, coll. «Folio», 1830-1846 [1972], p. 480.

"Re-enactments of chef-d'oeuvres by our great masters."
Jean-Michel Charbonnier, "Tableaux vivants, des corps en
suspens," *Beaux Arts magazine*, no. 179 (April 1999), p. 100.

11 Quentin Bajac, *Tableaux vivants. Fantaisies photographiques
victoriennes (1840-1880)* (Paris: Réunion des musées nation-
aux, 1999), pp. 5, 6.

12 In the sense developed by Craig Owens in his famous essay
"The Allegorical Impulse. Toward a Theory of Postmod-
ernism," where he writes, "When the postmodernist work
speaks of itself, it is no longer to proclaim its autonomy, its
self-sufficiency, its transcendence; rather it is to narrate its
own contingency, insufficiency and lack of transcendence."
He also says, "The allegorist does not invent images but
confiscates them. He lays claim to the culturally significant,
poses as its interpreter. And in his hands the image becomes
something other (*allos* = other + *agoreuei* = to speak). He does
not restore an original meaning that may have been lost or
obscured. ... Rather he adds another meaning to the image."
Craig Owens, "The Allegorical Impulse. Toward a Theory of
Postmodernism," *October*, vol. 13 (Summer 1980), p. 80, and
vol. 12 (Spring 1980), p. 69, respectively.

13 This impression of living beings, which problematizes the
pictorial notions of figure and aura, traversed the history of
art from the Renaissance to Francis Bacon. In the sixteenth
century, Dolce wrote of Titian's *Venus and Adonis* (1560):
"I believe that in this body, Titian has used flesh for colours. ...
no perceptive man could fail to take her for a flesh-and-
blood woman ... to the point that you think you are seeing
her breathe." Ludovico Dolce quoted by Nadeije Laneyrie-
Dagen, in Jacques Diebold and Nadeije Laneyrie-Dagen,
L'invention du corps (Paris: Flammarion, 2006), p. 147.

14 Théophile Gautier, "The Fleece of Gold," in *Théophile Gau-
tier*, trans. G. B. Ives (New York and London: G. B. Putnam's
Sons, 1909), p. 85. Originally published in French, 1839.

15 Ibid., p. 95.

16 Vouilloux, *Le tableau vivant. Phryné, l'orateur et le peintre*, p. 142.

17 Baudelaire viewed face-painting as the adornment of the
skin through which one can express one's "disgust of the
real" and attain the "incomparable majesty of artificial
forms," as an art that allows woman to lift "herself above
Nature." Through "the use of rice-powder," which "is suc-
cessfully designed to rid the complexion of those blemishes
that Nature has outrageously strewn there, and thus to
create an abstract unity in the colour and texture of the
skin," women, said the poet, proclaiming his aesthetic,
can achieve a "magical and supernatural" appearance that
"approximates to the statue, that is to something superior
and divine." Charles Baudelaire, "The Painter of Modern
Life," in *The Painter of Modern Life and Other Essays*, trans. J.
Mayne (London: Phaidon, 1964), pp. 32-33. Essay originally
published in French, 1863.

18 Produced between 1501 and 1504.

19 In the print series titled *The Seven Deadly Sins*, which Pieter
Bruegel the Elder completed in 1557.

20 Goya published *Los Caprichos*, a cycle of eighty aquatint
etchings, in 1799.

21 Hugo Ball quoted by Denis Bablet, "D'Edward Gordon
Craig au Bauhaus," in Odette Aslan, Denis Bablet et al.,
Le Masque. Du rite au théâtre (Paris: Centre national de la
recherche scientifique, 1985), p. 144.

22 Victor Hugo, *The Man Who Laughs* (New York: Mondial,
2005), p. 233. Originally published in French, 1869.

23 Ibid.

24 Patrice Pavis, *Dictionnaire du théâtre* (Paris: Armand Colin,
2004), p. 196.

25 For example, in the show *Saturnales* (2006, pp. 26-28).

26 Petr Kràl, *Le burlesque et la morale de la tarte à la crème* (Paris:
Stock, 1984), p. 90.

27 Michel Leiris, *Zébrage* (Paris: Gallimard, 1992), p. 98.

10 En 1900, lors de l'Exposition universelle de Paris, Melchior Bonnefois installe un théâtre de 400 places où il présente « Les reproductions des chefs-d'œuvre de nos grands maîtres ». Jean-Michel Charbonnier. « Tableaux vivants, des corps en suspens », *Beaux Arts magazine*, n° 179 (avril 1999), p. 100.

11 Quentin Bajac. *Tableaux vivants. Fantaisies photographiques victoriennes (1840-1880)*, Paris, Réunion des musées nationaux, 1999, p. 5, 6.

12 Au sens développé par Craig Owens dans son célèbre article « L'impulsion allégorique. Vers une théorie du postmodernisme », où il écrit : « L'objectif de l'art postmoderniste n'est plus de proclamer son autonomie, son indépendance, sa transcendance mais de relater sa propre contingence, son manque d'indépendance et son absence de transcendance. » À quoi il ajoute : « L'allégoriste n'invente pas les images, il les confisque. Il s'attribue le signifiant culturel, se pose comme son interprète. Entre ses mains l'image devient quelque chose d'autre (*allos* : autre ; *agoreuein* : parler). Il ne rétablit pas une signification originelle qui aurait été perdue ou qui serait devenue obscure. [...] Au lieu de cela il ajoute une autre signification à l'image. » Craig Owens. « L'impulsion allégorique. Vers une théorie du postmodernisme », dans *Art en théorie 1900-1990*, une anthologie par Charles Harrison et Paul Wood, Paris, Hazan, 1980 [1997], p. 497.

13 Cette sensation du vivant, qui problématise les notions picturales de la figure et de l'aura, a traversé l'histoire de l'art depuis la Renaissance jusqu'à Francis Bacon. Dès le XVI⁰ siècle, Dolce écrivait sur *Venus et Adonis* (1560) du Titien : « Je crois que dans ce corps, Titien a employé de la chair pour des couleurs. [...] il n'existe pas d'homme perspicace qui ne la prenne pour une femme en chair et os [...] à tel point qu'on croit la voir respirer. » Ludovico Dolce cité par Nadeije Laneyrie-Dagen, dans Jacques Diebold et Nadeije Laneyrie-Dagen. *L'invention du corps*, Paris, Flammarion, 2006, p. 147.

14 Théophile Gautier. « La Toison d'or », dans *Romans, contes, nouvelles, volume 1*, Paris, Gallimard, coll. « Bibliothèque de la Pléiade », 1839 [2002], p. 808.

15 *Ibid.*, p. 812.

16 Bernard Vouilloux. *Le tableau vivant. Phryné, l'orateur et le peintre, op. cit.*, p. 142.

17 Pour Baudelaire, le maquillage est cette parure de la peau par laquelle l'être peut exprimer son « [...] dégoût du réel [...] » et atteindre cette « [...] majesté superlative des formes artificielles [...] ». Il est cet art qui permet aux femmes de « [...] s'élever au dessus de la nature [...] ». Par « [...] l'usage de la poudre de riz [...] », qui « [...] a pour but et résultat de faire disparaître du teint toutes les taches que la nature y a outrageusement semées et de créer une unité abstraite dans le grain et la couleur de la peau [...] », la femme peut, selon Baudelaire, prendre une apparence « [...] magique et surnaturelle [...] » qui la rapproche de la statue, « [...] être divin et supérieur [...] » dans la mythologie du poète. Charles Baudelaire. « Le peintre de la vie moderne », dans *Curiosités esthétiques. L'art romantique et autres œuvres critiques*, Paris, Bordas, coll. « Classiques Garnier », 1863 [1990], p. 489-492.

18 Réalisé entre 1501 et 1504.

19 Dans la série des estampes de Bruegel l'Ancien regroupées sous le titre *Sept Péchés capitaux* et complétées en 1557.

20 *Les Caprices* de Goya composent une série de quatre-vingts gravures à l'aquatinte éditées en 1799.

21 Hugo Ball cité par Denis Bablet, « D'Edward Gordon Craig au Bauhaus », dans Odette Aslan, Denis Bablet et autres. *Le Masque. Du rite au théâtre*, Paris, Centre national de la recherche scientifique, coll. « Arts du spectacle », 1985, p. 144.

22 Victor Hugo. *L'homme qui rit*, Paris, Flammarion, 1869 [1982], p. 342.

23 *Ibid.*

24 Patrice Pavis. *Dictionnaire du théâtre*, Paris, Armand Colin, 2004, p. 196.

25 Par exemple, dans le spectacle *Saturnales* (2006, p. 26-28).

26 Petr Kràl. *Le burlesque ou la morale de la tarte à la crème*, Paris, Stock, 1984, p. 90.

27 Michel Leiris. *Zébrage*, Paris, Gallimard, coll. « Folio Essais », 1992, p. 98.

Temps de glace
Une rétrospective, volet 2

Musée d'art de Joliette
01.02.09 – 26.04.09

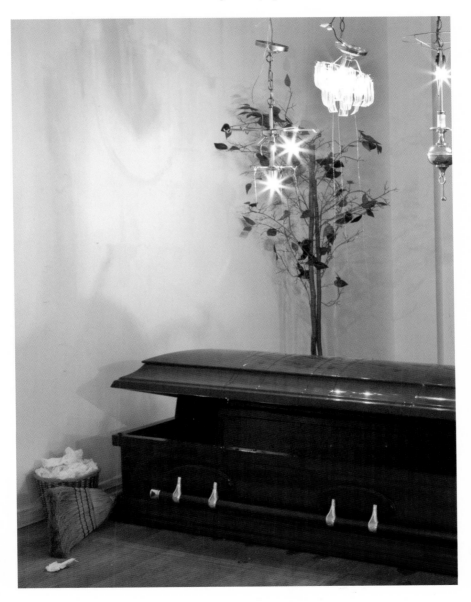

Photos: Richard-Max Tremblay, Musée d'art de Joliette

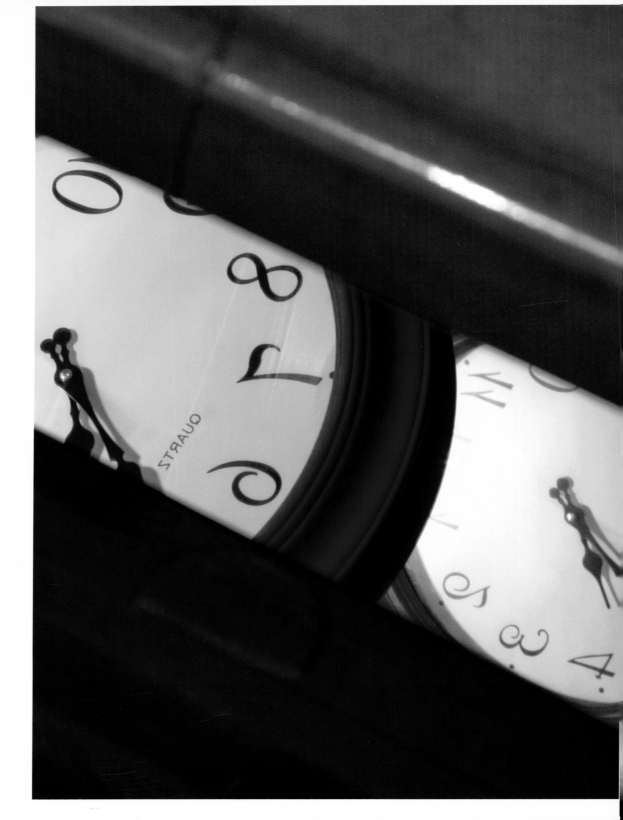

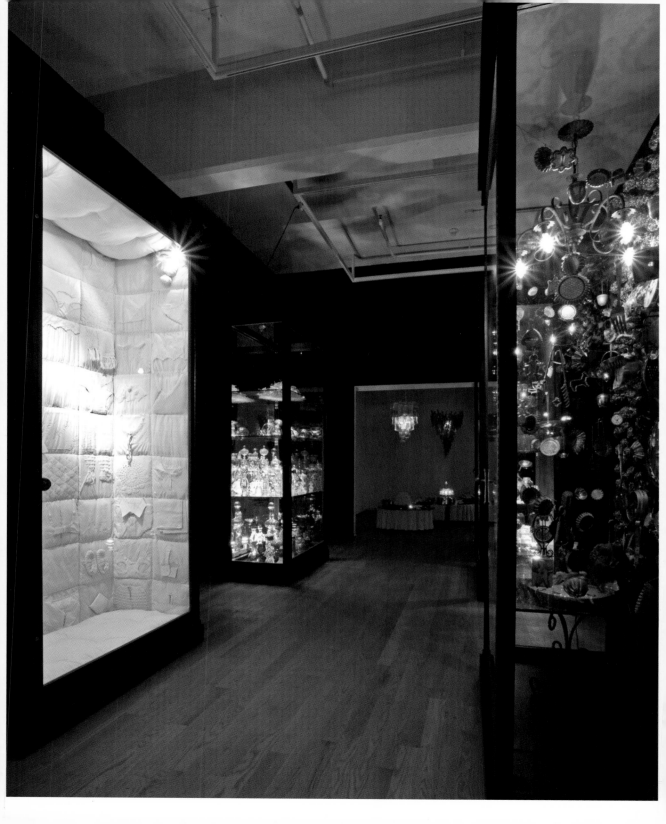

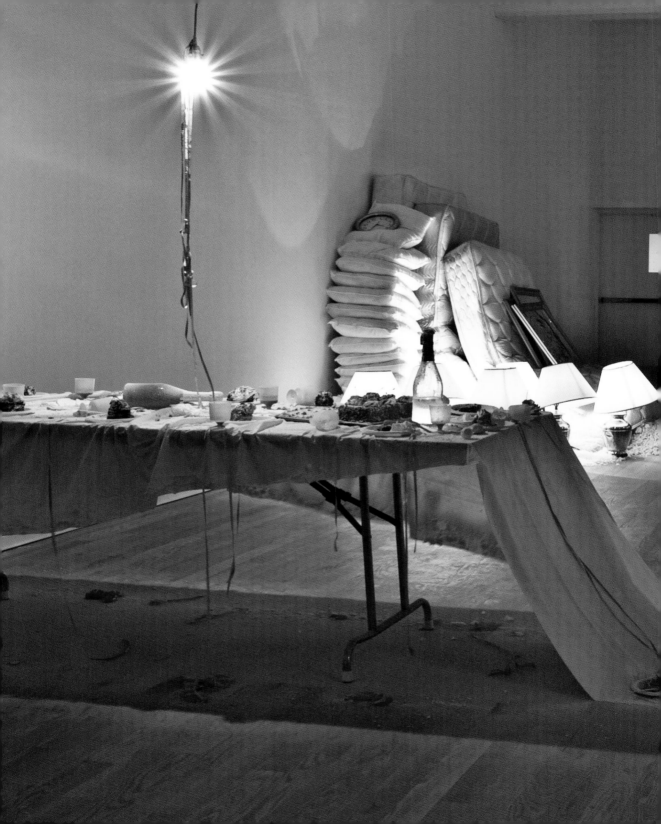

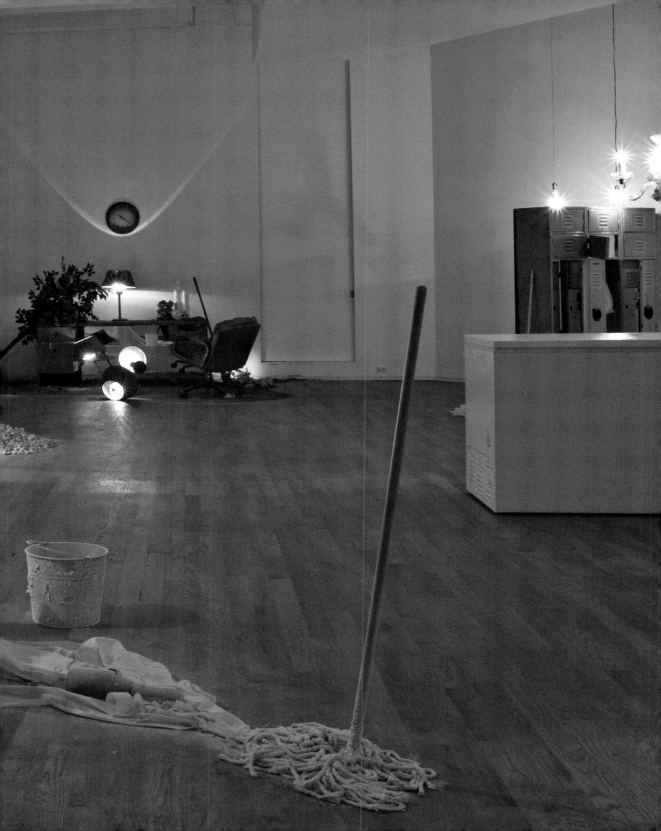

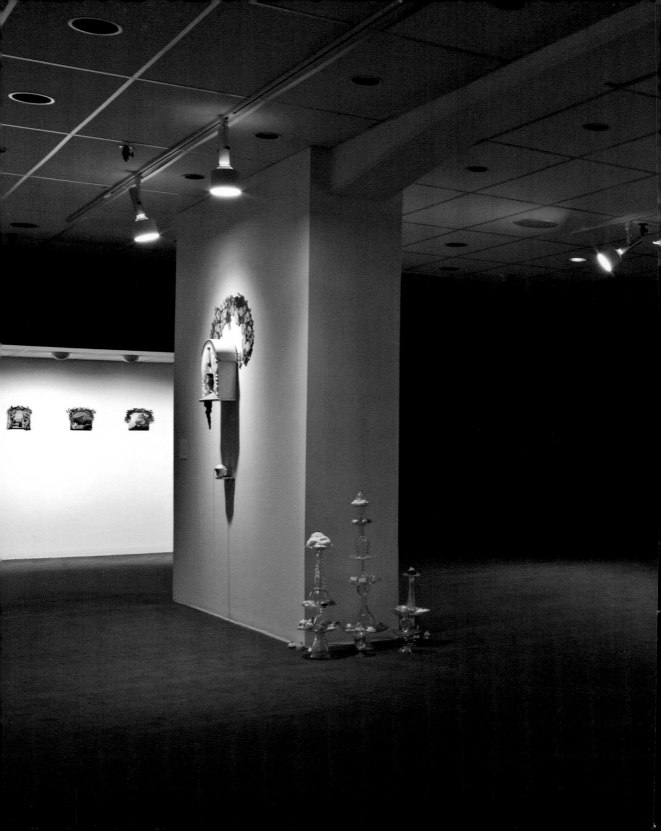

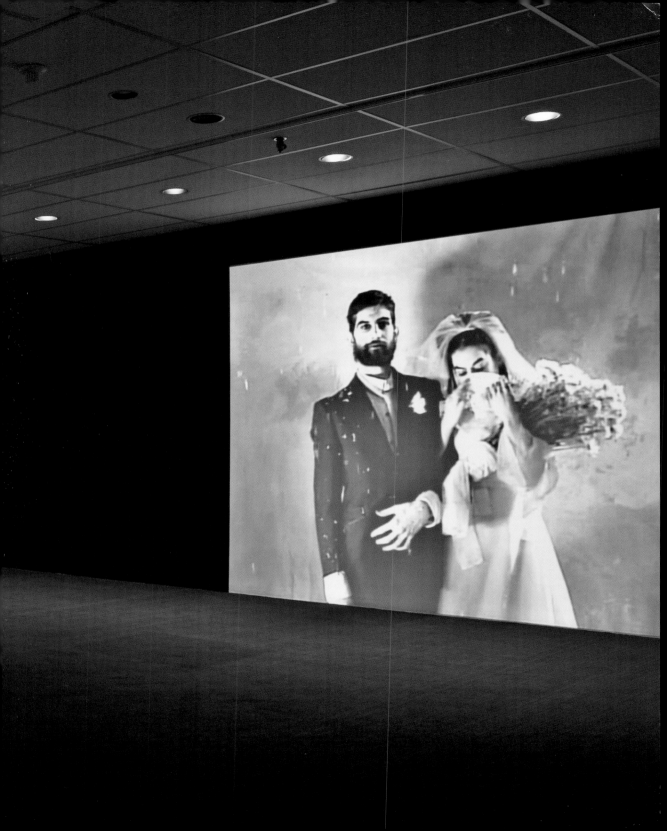

Nathalie Bujold, Claudie Gagnon
LA MACHINE À AUTOPORTRAITS, 1986

Œuvre éphémère et participative / Ephemeral participative work • Objets et matériaux mixtes / Mixed objects and materials • Dimensions inconnues / unknown • Photo: l'Œil de Poisson • Sur la photo / In the photo: Claudie Gagnon

À l'ouverture officielle du centre d'artistes l'Œil de Poisson. Une cabine de photographie à développement instantané avec accessoires (chapeaux, perruques, vêtements, etc.). Les participants sont invités à les utiliser pour créer des autofictions. / At the official opening of the artist-run centre l'Œil de Poisson. Instant photo booth with accessories (hats, wigs, garments, etc.), which guests could use to create fictional self-portraits.

BIOBIBLIOGRAPHIE

En date du 1er février 2009

Claudie Gagnon est née en 1964 à Montréal.
Elle vit actuellement dans la région de Québec.

PRIX

2003 *Masque des Enfants terribles* pour la production *Amour, délices et ogre* (2000 –), Académie québécoise du théâtre
1999 *Prix événement Videre* pour l'exposition *Le plein d'ordinaire* (1997), Prix d'excellence en culture, Ville de Québec

RÉSIDENCES D'ARTISTES

2006 Studio du Conseil des arts et des lettres du Québec, Montréal
2004 Banff Centre, Banff (Alberta) [avec Nancy Leduc, Éric Bernier, Michel F. Côté]
2002 Entente CALQ-FONCA, Conseil des arts et des lettres du Québec, Fondo Nacional para la Cultura y las Artes, Mexico, Mexique
2000 Le Lobe, Saguenay
– Vu, Centre de diffusion et de production de la photographie, Québec [avec Giorgia Volpe]
1995 Studio Ernest Cormier, Conseil des arts et des lettres du Québec, Montréal

EXPOSITIONS

Individuelles

2009 *Temps de glace. Une rétrospective, volet 2*, Musée d'art de Joliette, Joliette
Coproduction: EXPRESSION, Centre d'exposition de Saint-Hyacinthe, Saint-Hyacinthe
Commissariat: Mélanie Boucher
2007 *Hautes et basses œuvres de bouche*, l'Œil de Poisson, Québec
– *Triturer le temps. Une rétrospective, volet 1*, EXPRESSION, Centre d'exposition de Saint-Hyacinthe, Saint-Hyacinthe
Coproduction: Musée d'art de Joliette, Joliette
Commissariat: Mélanie Boucher
2004 *Potirons et verrerie*, autodiffusion, installation *in situ* au 259 rue Principale, Issoudun
Conception d'objets sonores: Pascal Robitaille

2000 *Glaces*, Le Lobe, Saguenay
1999-2000 *Lustre*, Musée national des beaux-arts du Québec, Québec
1997 *Le plein d'ordinaire*, autodiffusion, installation *in situ* au 728 rue Saint-Vallier, Québec
– *Les petits théâtres de papier*, Bibliothèque Gabrielle-Roy, Québec
1996 *Souvenirs, mémoires et autres inventions*, Musée du Bas-Saint-Laurent, Rivière-du-Loup
1995 *Fleurs, malheurs et petits bruits*, autodiffusion, installation *in situ* au Studio Cormier, Montréal
1991 *Ô maison, douce maison*, l'Œil de Poisson, installation *in situ* au 865 rue de la Reine, Québec
1989 *Les petits tableaux désuets*, l'Œil de Poisson, Québec

Collectives

2008-2009 *C'est arrivé près de chez vous. L'art actuel à Québec*, Musée national des beaux-arts du Québec, Québec
Commissariat: Nathalie de Blois
2008 *Les 15 ans des Prix Videre: 25 lauréats en arts visuels*, Musée d'art contemporain de Baie-Saint-Paul, Baie-Saint-Paul
Coproduction: Manifestation internationale d'art de Québec, Québec
– *Décoratif! Décoratifs? Quatre questions autour du décoratif dans l'art québécois*, Musée d'art contemporain des Laurentides, Saint-Jérôme [voir ci-après]
– *Décoratif! Décoratifs? Quatre questions autour du décoratif dans l'art québécois*, Centre d'exposition de l'Université de Montréal, Montréal [voir ci-après]
2007-2008 *Décoratif! Décoratifs? Quatre questions autour du décoratif dans l'art québécois*, Musée d'art de Joliette, Joliette [voir ci-après]
2007 *Décoratif! Décoratifs? Quatre questions autour du décoratif dans l'art québécois*, Centre d'exposition d'Amos, Amos [voir ci-après]
– *Basculer*, Galerie de l'UQAM, Montréal
Commissariat: Julie Bélisle, Mélanie Boucher, Audrey Genois
– *Décoratif! Décoratifs? Quatre questions autour du décoratif dans l'art québécois*, Musée régional de la Côte-Nord, Sept-Îles [voir ci-après]
2006-2007 *Décoratif! Décoratifs? Quatre questions autour du décoratif dans l'art québécois*, Centre d'exposition Léo-Ayotte, Shawinigan [voir ci-après]
2006 *Décoratif! Décoratifs? Quatre questions autour du décoratif dans l'art québécois*, Centre culturel Yvonne L. Bombardier, Valcourt
Mise en circulation: Musée national des beaux-arts du Québec, Québec
Commissariat: Paul Bourassa
2003 ORANGE, *L'événement d'art actuel de Saint-Hyacinthe*, EXPRESSION, Centre d'exposition de Saint-Hyacinthe, Saint-Hyacinthe
Commissariat: Marcel Blouin, Mélanie Boucher, Patrice Loubier
– *Buy-sellf: Import / Export*, Quartier Éphémère, Montréal
Commissariat: Josée St-Louis

- *Le ludique*, Musée d'art Moderne de Lille-Métropole, Lille-Métropole, France [voir ci-après]
- **2001-2002** *Talons et tentations*, Musée de la civilisation, Québec
 Direction artistique: Michel-Marc Bouchard
- **2001** *Le ludique*, Musée national des beaux-arts du Québec, Québec
 Mise en circulation: Musée national des beaux-arts du Québec
 Commissariat: Marie Fraser
- *Objets de convoitise, objets de tractation*, Galerie 101 et 1 rue Nicholas, Ottawa (Ontario)
 Commissariat: Jacques Doyon
- **2000-2001** *Métissages*, Musée de la civilisation, Québec
 Direction artistique: Robert Lepage
- **1998** *I simulacri, Salattite,* Progetto Lodovico, Milan, Italie
- *Les simulacres*, Galerie Franca Recalcati art contemporain, Turin, Italie
- *Artifice 98*, Galerie Liane et Danny Taran du Centre des arts Saidye Bronfman et 4 espaces commerciaux adjacents à la rue Sainte-Catherine, Montréal
 Commissariat: Marie-Michèle Cron, David Liss, John Massier, Katia Meir
- *Petites places publiques*, Maison Hamel-Bruneau, Sainte-Foy
 Commissariat: Andrée Daigle
- **1997** *Nouvelles acquisitions*, Musée national des beaux-arts du Québec, Québec
- **1996** *Manœuvres exquises*, Maison Hamel-Bruneau, Sainte-Foy
 Commissariat: Paryse Martin
- **1995** *Outre-mer*, La Châtaigneraie, Flémalle, Belgique [quatrième volet, voir ci-après]
 Commissariat: Daniel Béland, Claude Bélanger
- *Outre-mer*, Centre d'Art Contemporain de Bruxelles, Bruxelles, Belgique [troisième volet, voir ci-après]
 Commissariat: Daniel Béland, Claude Bélanger
- *Outre-mer*, Centre interculturel Strathearn, Montréal [deuxième volet, voir ci-après]
- **1994** *Outre-mer*, Palais Montcalm, Québec [premier volet]
 Production: l'Œil de Poisson, en collaboration avec le Centre d'Art Contemporain de Bruxelles, Bruxelles, Belgique
- **1993** *Déplacés*, Galerie Sans Nom, Moncton (Nouveau-Brunswick)
- *Chambres d'hôtels,* la chambre blanche, installation *in situ* à l'hôtel Maison Sainte-Ursule et dans 13 autres établissements hôteliers, Québec
- **1992** *Poisson d'avril*, l'Œil de Poisson, 25 espaces publics au centre-ville, Québec
- *Paysages / meubles*, l'Œil de Poisson, Québec
 Commissariat: Pierre Vinet
- **1991** *Histoire d'un autre*, l'Œil de Poisson, Québec
- *Femmes affamées*, la chambre blanche, Québec
 Commissariat: Denis Dallaire
- *Occupation espaces froids II*, l'Œil de Poisson, Québec
- **1990** *Centre de références*, l'Œil de Poisson, Québec
- *Espèces en voie d'apparition*, l'Œil de Poisson, Québec
- *Interventions urbaines*, l'Œil de Poisson, espaces publics, Québec
- **1989** *Bestiaire mutant*, l'Œil de Poisson, Québec
- **1988** *Artefacts*, Vu, Centre de diffusion et de production de la photographie, Québec

- *Luminaires amour / horreur*, l'Œil de Poisson, Québec
- *Surfaces poétiques générales*, l'Œil de Poisson, Québec
 Conception: Jean-Claude Gagnon
- **1987** *Rébus-Rebut*, l'Œil de Poisson, Québec
- *Les calendriers de l'imaginaire*, Vu, Centre de diffusion et de production de la photographie, Québec
- **1986** *Réparation de poésie*, Obscure, Québec
- *Festival antibéotisme*, l'Œil de Poisson, Québec
- *D'hommage à l'Histoire*, l'Œil de Poisson, Québec
- *Occupation espaces froids I*, l'Œil de Poisson, Québec
 Conception : Claudie Gagnon, l'Œil de Poisson

PROJETS PERFORMATIFS

Tableaux vivants, interventions théâtrales

- **2008** *Dindons et limaces*, dans le cadre de *C'est arrivé près de chez vous. L'art actuel à Québec*, Musée national des beaux-arts du Québec, Québec
 Environnement musical et sonore: Martin Bélanger, Frédéric Lebrasseur
 Commissariat: Nathalie de Blois
- *Amour, délices et ogre* [Goodies, Beasties and Sweethearts], Museum of Art, Kochi, Japon [voir ci-après]
- *Amour, délices et ogre* [Goodies, Beasties and Sweethearts], 21st Century Museum of Contemporary Art, Kanazawa, Japon [voir ci-après]
- *Amour, délices et ogre* [Goodies, Beasties and Sweethearts], Theatre 1010, Tokyo, Japon [voir ci-après]
- *Le renard et la dent*, dans le cadre de *One Night Stand 1*, La Fondazione Volume!, Rome, Italie
 Environnement musical et sonore: Frédéric Lebrasseur
 Commissariat: Myriam Laplante
- *Amour, délices et ogre* [Bonbons, Bestien und Lieblinge], dans le cadre du Festival Theaterformen, Braunschweig, Allemagne [voir ci-après]
- **2007** *Amour, délices et ogre* [Goodies, Beasties and Sweethearts], dans le cadre de *Daidogei World Cup in Shizuoka 2007*, Shizuoka Science Museum Ru-Ku-Ru, Shizuoka, Japon [voir ci-après]
- *Amour, délices et ogre*, Musée de la civilisation, Québec
- *Amour, délices et ogre*, Maison Théâtre, Montréal
- *L'âne pittoresque et la muette spectaculaire*, dans le cadre de *Basculer* et du Festival Montréal en lumière, Galerie de l'UQAM, Montréal
 Environnement musical et sonore: Frédéric Lebrasseur
 Commissariat: Julie Bélisle, Mélanie Boucher, Audrey Genois
- **2006** *Amour, délices et ogre* [Goodies, Beasties and Sweethearts], dans le cadre de *Magnetic North Theatre Festival*, Saint-Jean (Terre-Neuve) [voir ci-après]
- *Saturnales*, dans le cadre du *Mois Multi 7*, Recto Verso, salle Multi de Méduse, Québec
 Environnement musical et sonore: Martin Bélanger, Frédéric Lebrasseur

- *Amour, délices et ogre* [*Goodies, Beasties and Sweethearts*], dans le cadre de Family Fiesta, Hong Kong City Hall, Chung Wan, Chine [voir ci-après]
- *Amour, délices et ogre* [*Goodies, Beasties and Sweethearts*], Kwai Tsing Theatre, Kwai Tsing, Chine [voir ci-après]
- *Amour, délices et ogre* [*Goodies, Beasties and Sweethearts*], Tuen Mun Town Hall, Tuen Mun, Chine [voir ci-après]
2004 *Amour, délices et ogre*, Musée de la civilisation, Québec [voir ci-après]
- *Amour, délices et ogre*, Théâtre français du Centre national des Arts, Ottawa (Ontario) [voir ci-après]
- *Potirons et verroterie*, autodiffusion, 259 rue Principale, Issoudun
- *Amour, délices et ogre*, dans le cadre du Festival de spectacles jeune public de Lanaudière, Repentigny [voir ci-après]
2003 *Tranche de vie sur corde à linge*, Musée de la civilisation, Québec
- *Marchandises*, dans le cadre de ORANGE, *L'événement d'art actuel de Saint-Hyacinthe*, EXPRESSION, Centre d'exposition de Saint-Hyacinthe, 1230 rue des Cascades Ouest, Saint-Hyacinthe
 Commissariat: Marcel Blouin, Mélanie Boucher, Patrice Loubier
2002 *Amour, délices et ogre*, dans le cadre du Festival acadien de Caraquet, Caraquet (Nouveau-Brunswick) [voir ci-après]
2001 *Amour, délices et ogre*, Maison des arts de Laval, Laval [voir ci-après]
- *Petits miracles misérables et merveilleux*, dans le cadre du 9ᵉ *Festival de théâtre des Amériques*, Union Française, Montréal [voir ci-après]
2000 *Petits miracles misérables et merveilleux*, dans le cadre de *Manif d'art*, l'Œil de Poisson, Église Notre-Dame-de-Grâce, Québec
 Environnement musical et sonore: Martin Bélanger, Frédéric Lebrasseur
 Commissariat: Andrée Daigle
- *Amour, délices et ogre*, dans le cadre du Festival international des arts jeune public, Les Coups de Théâtre, Espace GO, Montréal [voir ci-après]
- *Amour, délices et ogre*, Carrefour international de théâtre, Musée du Québec, Québec [théâtre pour enfants]
 Production: Théâtre des Confettis, en collaboration avec Carrefour international de théâtre de Québec, Québec
 Environnement musical et sonore: Frédéric Lebrasseur
- *Banquet*, dans le cadre de *Glaces* et du Festival Regard sur la relève du cinéma québécois au Saguenay, Le Lobe, Saguenay
1998 *La chèvre et le chou, le retour*, Folie/Culture, 274 rue Christophe Colomb, Québec
 Environnement musical et sonore: Martin Bélanger, Frédéric Lebrasseur
- *Les mariés*, dans le cadre des *Cartes Blanches, Dix bonnes raisons de tuer son conjoint et plus...*, Théâtre Périscope, Québec
 Carte blanche à Anne-Marie Olivier, Jean-Sébastien Ouellette [en collaboration avec Philippe Soldevila]
1997 *La chèvre et le chou*, autodiffusion, 728 rue Saint-Vallier Ouest, Québec
 Environnement musical et sonore: Martin Bélanger, Frédéric Lebrasseur

1995 *Où va le vent quand il ne souffle pas?*, Studio Cormier, Montréal
 Environnement musical et sonore: Martin Bélanger, Frédéric Lebrasseur

Interventions culinaires et repas

Note au lecteur. De la nourriture est également offerte aux gens dans la plupart des tableaux vivants et des interventions théâtrales.

2007 *Hautes et basses œuvres de bouche*, l'Œil de Poisson, Québec
- *L'illustre et grotesque société des mercredis*, studio du Conseil des arts et des lettres du Québec, Montréal
2006 *Le festin trouble*, dans le cadre des *Futurs troubles*, Folie/Culture, Québec [en collaboration avec le chef Pierre Normand]
1991 *La veillée cosmique*, l'Œil de Poisson, Québec
1986 *Dégustation photographique*, l'Œil de Poisson, Québec [projet collectif]
 Conception: Alain-Denis Bélanger

Ateliers de création

2007 *Hautes et basses œuvres de bouche*, l'Œil de Poisson, Québec
2005 Dans le cadre du 7ᵉ *Mois multi*, Recto Verso, Québec
 Environnement musical et sonore: Martin Bélanger, Frédéric Lebrasseur
2002 Dans le cadre de *Vasistas*, Théâtre La Chapelle, Montréal
 Environnement musical et sonore: Michel F. Côté
- *Cabaret d'valeur*, Folie/Culture, Théâtre Périscope, Québec
 Conception: Andrée Bourret, Marie-Andrée Conroy, Steve Neill, Isabelle Siconnelli, Michel Viger, Luc Vigneault
 Assistance à la conception: Claudie Gagnon, Anne-Marie Olivier, Pascal Robitaille, Denis Simard
1997-1999 Dans le cadre des *Artistes à l'école*, ministère de la Culture et des Communications du Québec, écoles primaires et secondaires, province de Québec
1989 *Autoportraits, événement souvenir*, l'Œil de Poisson, Québec [projet collectif]
- *Bestiaire mutant*, l'Œil de Poisson et Vieux-Port, Québec [projet collectif]
1988 *Luminaires amour / horreur*, l'Œil de Poisson, Québec [projet collectif]
1987 *Rébus-Rebut*, l'Œil de Poisson et boulevard Langelier, Québec [projet collectif]
1986 *D'hommage à l'Histoire*, l'Œil de Poisson, Québec [projet collectif]
- *La machine à autoportraits*, l'Œil de Poisson, Québec [avec Nathalie Bujold]

PROJECTIONS VIDÉO

2001 *Regards vidéographiques sur la ville de Québec,* dans le cadre de *Latinos Del Norte,* Ex Teresa et Museo universitario del Chopo, Mexico, Mexique [voir ci-après]

2000 *Regards vidéographiques sur la ville de Québec,* College of Arts, Tainan, Taïwan
Production: La Bande vidéo, Québec
Commissariat: Yves Doyon

– *Manif d'art,* Antitube [en collaboration avec l'Œil de Poisson], Musée de la civilisation, Québec

– Festival Regard sur la relève du cinéma québécois au Saguenay, Chicoutimi

– Rencontres internationales de vidéo de Cabestany, Cabestany, France

– Surprise Festival, Taïwan

1999 Pandanus Film Festival, Noosa, Australie

– 21e Festival international du Film Indépendant, Bruxelles, Belgique

– *Québec (Québec),* La Bande vidéo, salle Multi de Méduse, Québec

– *Neige sur neige,* Métro de Paris, Paris, France [voir ci-après]

– *Neige sur neige,* Images Passage, Annecy, France [voir ci-après]

– *Neige sur neige,* Vidéo Vérité, Saskatoon (Saskatchewan) [voir ci-après]

– *FIFNOP 99,* Festival international du film non professionnel, Kélibia, Tunisie

– 17e Rendez-vous du Cinéma Québécois, Rendez-vous du Cinéma Québécois, Montréal

1998 *Rencontres internationales Hors Circuit Paris/Berlin,* cinéma Check Point et cinéma Brotfabrik, Berlin, Allemagne

– *DaKINO 98,* Festival International de Film DAKINO, Bucharest, Roumanie

– *Neige sur neige,* La Bande vidéo, parc Saint-Matthew de la rue Saint-Jean, Québec
Mise en circulation: La Bande vidéo, Québec

SCÉNOGRAPHIE, COSTUMES, MAQUILLAGE, ETC. (SÉLECTION)

2006 *L'ardent désir des fleurs de cacao,* Momentum, 5333 rue Casgrain, Montréal
De Dominique Leduc
Scénographie: Claudie Gagnon

– *Jacques et son maître,* Théâtre du Trident, Québec
Coproduction: Théâtre Pupulus Mordicus, Québec
De Milan Kundera
Mise en scène: Martin Genest
Scénographie: Claudie Gagnon

2005 *Festen,* Théâtre blanc, Théâtre Périscope, Québec
De Thomas Vinterberg
Adaptation du film, mise en scène: Martin Genest
Élément scénographique: Claudie Gagnon

– *Chinoiseries,* Quai des arts, Carleton-sur-Mer

D'Évelyne de la Chenelière
Mise en scène: Catherine Tardif
Scénographie: Claudie Gagnon

2004 *Gros et détail,* Théâtre la Bordée, Québec [voir ci-après]
Coproduction: Bienvenue aux dames
Mise en scène: Érika Gagnon, Kevin McCoy

– *Le théâtre de la maison céleste,* Antitube, salle Multi de Méduse, Québec
De Mariette Bouillet
Costumes: Claudie Gagnon

2003 *L'histoire de Raoul,* Théâtre Ô Parleur, Théâtre de Quat'Sous, Montréal
D'Isabelle Leblanc
Scénographie: Claudie Gagnon

– *Gros et détail,* autoproduction, Maison de la culture et de l'environnement Salaberry, Québec
D'Anne-Marie Olivier
Costumes: Claudie Gagnon

1999 *Luminosités variables,* Agora de la danse, Montréal
De Lucie Bazzo
Élément scénographique: Claudie Gagnon

1996 *Carmen,* Opéra de Québec, Québec
De Georges Bizet, sur un livret d'Henri Meilhac et Ludovic Halévy, d'après *Carmen* de Prosper Mérimée
Mise en scène: Bernard Uzan
Maquillage: Claudie Gagnon

– *Des mots, d'la dynamite,* productions Nathalie Derome, Salle intime du Théâtre Prospero, Montréal
De Nathalie Derome
Costumes: Claudie Gagnon

1995 *Nabucco,* Opéra de Québec, Québec
De Giuseppe Verdi, sur un livret de Temistocle Solera, d'après *Nabuchodonosor* d'Auguste Anicet-Bourgeois et Francis Cornue
Mise en scène: Marc Bégin
Maquillage: Claudie Gagnon

– *Dans le ring où tu boxes,* Productions Nathalie Derome, Théâtre La Chapelle, Montréal
De Nathalie Derome
Costumes: Claudie Gagnon

– *Le songe d'une nuit d'été,* Théâtre du Trident, Québec
De William Shakespeare
Mise en scène: Robert Lepage
Maquillage: Claudie Gagnon, Élène Pearson

ADMINISTRATION DES ARTS (SÉLECTION)

1985-1994 Coordination aux activités multidisciplinaires, l'Œil de Poisson, Québec

1985-1991 Coordination à la programmation, l'Œil de Poisson, Québec

BIBLIOGRAPHIE

Textes non publiés (sélection)

2008
BOUILLET, Mariette. *Mannequins et tableaux vivants.
Études sur l'œuvre théâtrale de Claudie Gagnon*, 2008.
[Texte de conférence]

1999
FRASER, Marie. *Un festin de glace de Claudie Gagnon /
A Feast of Ice by Claudie Gagnon*, Saguenay, Le Lobe, 1999 (?).
[Français / English]

LEPAGE, Robert, CLERMONT-BÉÏQUE, David, et Anne FÜLHER.
Métissages, Québec, Musée de la civilisation, 1999, 56 p.
[Scénario d'exposition]

1986
BÉLANGER, Alain-Denis. *Dégustation photographique*, Québec,
l'Œil de Poisson, 1986 (?).

Livres d'artistes

2004
ARSENAULT, Anick, ARTEAU, Gilles, BISHARA, Christine,
et autres. *Cahier Folie/Culture 9-1-1. Trousse de premiers soins
en santé mentale*, Québec, Folie/Culture, 2004, [20] p., et 30
trousses de premiers soins en santé mentale.

2002
BOURRET, Andrée, D'AMOURS, Réal, MICHAUD, Andrée
A., et autres. *Cahier Folie/Culture n° 8. La jaquette*, Québec,
Folie/Culture, 2002, 1 CD (avec pochette de [4] p. plus
couverture), 12 f., 1 chemise d'hôpital et 1 ruban dans 1
enveloppe de plastique.

1998
DUBUC, Rachel, GAGNON, Jean-Claude, LEMELIN, Michel, et
autres. *Cahier Folie/Culture n° 5. Quémander l'affection*, Québec,
Folie/Culture, 1998, [36] f. et 1 étui en peluche retournée.

Thèses

2007
MARTIN, Paryse. *Manœuvres exquises. Modes opératoires baroques
en arts visuels*, thèse (Ph.D.), Montréal, Université du Québec
à Montréal, 2007, 161 f.

2004
BRUNELLE-CÔTÉ, Laurence. *De la complexité chez Claudie
Gagnon. Dialogue entre deux approches analytiques possibles
pour ses tableaux vivants*, thèse (M.A.), Québec, Université
Laval, 2004, 102 f.

Textes d'ouvrages de référence

2006
RICHARD, Alain-Martin. « Les futurs troubles / Uncertain
Future », dans MARCOTTE, Céline, et Alain-Martin
RICHARD (dir.). *Les passés et futurs troubles / Disparate Past,
Uncertain Future*, Québec, Folie/Culture, 2006, p. 5, 6, 15,
16. [Français / English]

1995
LOUBIER, Patrice. « Chambres d'hôtel. Échappées sur une
pragmatique du site », dans BÉLAND, Daniel, NADEAU,
Lisanne, LOUBIER, Patrice, et autres. *Résidence 1982-1993*,
Québec, la chambre blanche, 1995, p. 157-163. [Français /
English summary]

RANDOLPH, Jeanne. « A Hunger for the Marvelous », dans
BÉLAND, Daniel, NADEAU, Lisanne, LOUBIER, Patrice,
et autres. *Résidence 1982-1993*, Québec, la chambre blanche,
1995, p. 195-198. [Résumé en français / English]

Textes de catalogues et de brochures d'exposition

2008
BELISLE, Julie, BOUCHER, Mélanie, et Audrey GENOIS.
Basculer, Montréal, Galerie de l'UQAM, 2008, 72 p.

BLOIS, Nathalie de. « Appartenances communes et œuvres de bon
voisinage / Shared Belonging and Neighbourly Works »,
dans BLOIS, Nathalie de, MONTAL, Fabrice, NADEAU,
Lisanne, OUELLET, Line, et Alain-Martin RICHARD. *C'est
arrivé près de chez vous. L'art actuel à Québec / It Happened in
Your Neighbourhood: Contemporary Art in Québec City*, Québec,
Musée national des beaux-arts du Québec, 2008, p. 17-120,
141-155. [Français / English]

BOUCHER, Mélanie. « Le repas partagé dans l'art contemporain /
Shared Meals in Contemporary Art », dans OUELLET,
Geneviève (dir.). *Orange Como Como*, Saint-Hyacinthe,
ORANGE, L'événement d'art actuel de Saint-Hyacinthe et
EXPRESSION, Centre d'exposition de Saint-Hyacinthe,
2008, p. 110-123. [Français / English]

NADEAU, Lisanne. « D'engagement et de passion. Trente ans
d'art actuel à Québec / Involvement and Passion: Thirty
Years of Art in Quebec City », dans BLOIS, Nathalie de,
MONTAL, Fabrice, NADEAU, Lisanne, OUELLET, Line,
et Alain-Martin RICHARD. *C'est arrivé près de chez vous.
L'art actuel à Québec / It Happened in Your Neighbourhood:
Contemporary Art in Québec City*, Québec, Musée national
des beaux-arts du Québec, 2008, p. 122-126, 156-159.
[Français / English]

OUELLET, Line. « Le paradoxe de l'art contemporain dans un
musée / The Paradox of Contemporary Art in Museums »,
dans BLOIS, Nathalie de, MONTAL, Fabrice, NADEAU,
Lisanne, OUELLET, Line, et Alain-Martin RICHARD.
*C'est arrivé près de chez vous. L'art actuel à Québec / It Hap-
pened in Your Neighbourhood: Contemporary Art in Québec
City*, Québec, Musée national des beaux-arts du Québec,
2008, p. 13-15, 139, 140. [Français / English]

2005

BOUCHER, Mélanie. «À propos du projet. Orange est un fruit
à partager / About the Project: Orange is a Fruit to be
Shared», dans BOUCHER, Mélanie (dir.). *ORANGE, L'événe-
ment d'art actuel de Saint-Hyacinthe / Contemporary Art Event
of Saint-Hyacinthe*, Saint-Hyacinthe, EXPRESSION, Centre
d'exposition de Saint-Hyacinthe, 2005, p. 11-24. [Français /
English]

LOUBIER, Patrice. «Claudie Gagnon. "Marchandises"», dans
BOUCHER, Mélanie (dir.). *ORANGE, L'événement d'art actuel
de Saint-Hyacinthe / Contemporary Art Event of Saint-Hyacin-
the*, Saint-Hyacinthe, EXPRESSION, Centre d'exposition de
Saint-Hyacinthe, 2005, p. 61-63. [Français / English]

LOUBIER, Patrice. «Quelques vivres dans la cité / Food in the
City», dans BOUCHER, Mélanie (dir.). *ORANGE, L'événe-
ment d'art actuel de Saint-Hyacinthe / Contemporary Art Event
of Saint-Hyacinthe*, Saint-Hyacinthe, EXPRESSION, Centre
d'exposition de Saint-Hyacinthe, 2005, p. 121-135.
[Français / English]

2003

BLOUIN, Marcel, BOUCHER, Mélanie, et Patrice LOUBIER.
«Mot des commissaires / Message from the Curators»,
ORANGE, L'événement d'art actuel de Saint-Hyacinthe, Saint-
Hyacinthe, EXPRESSION, Centre d'exposition de Saint-
Hyacinthe, 2003, p. 12-29. [Français / English]

DAIGLE, Andrée. «Claudie Gagnon», dans BÉLANGER, Claude,
DAIGLE, Andrée, DAVID, Alexandre, et autres. *Manif
d'art. Première édition*, Québec, Manifestation internatio-
nale d'art de Québec, 2003, p. 68. [Français / English]

MONTAL, Fabrice. «Ornementation. Cinéma vidéo / Ornementa-
tion. Cinema Video», dans BÉLANGER, Claude, DAIGLE,
Andrée, DAVID, Alexandre, et autres. *Manif d'art. Première
édition*, Québec, Manifestation internationale d'art de Qué-
bec, 2003, p. 51-55, 127-129. [Français / English]

NADEAU, Lisanne. «Claudie Gagnon», dans *4 installations pour
le Grand Hall du Musée du Québec / 4 Installations for the
Great Hall of the Musée du Québec*, Québec, Musée du Qué-
bec, 2003, p. 9-23, 88-95. [Français / English]

OUELLET, Line. «Préface / Preface», dans *4 installations pour le
Grand Hall du Musée du Québec / 4 Installations for the Great
Hall of the Musée du Québec*, Québec, Musée du Québec,
2003, p. 4-6, 85-87. [Français / English]

RANDOLPH, Jeanne. «Embellissement de certains faits / Some
Facts Embellished», dans BÉLANGER, Claude, DAIGLE,
Andrée, DAVID, Alexandre, et autres. *Manif d'art. Première
édition*, Québec, Manifestation internationale d'art de Qué-
bec, 2003, p. 9-13, 106, 107. [Français / English]

2001

BEAUDIN, Pauline, entrevue avec. «Un processus de conception
en spirale qui conjugue fond et forme», dans DE KONINCK,
Marie-Charlotte (dir.). *«Métissages» racontée par ses artisans*,
Québec, Musée de la civilisation, 2001, p. 13-22.

BEAUDIN, Pauline, et Marie-Charlotte DE KONINCK. «Intro-
duction. Le métissage: une notion à questionner», dans DE
KONINCK, Marie-Charlotte (dir.). *«Métissages» racontée par
ses artisans*, Québec, Musée de la civilisation, 2001, p. 9-12.

BRUNELLE, Sylvie, entrevue avec. «Donner à réfléchir une
vision», dans DE KONINCK, Marie-Charlotte (dir.).
«Métissages» racontée par ses artisans, Québec, Musée de la
civilisation, 2001, p. 71-80.

DAIGNAULT, Lucie, entrevue avec. «Visiter "Métissages" ou
découvrir un travail d'artiste», dans DE KONINCK,
Marie-Charlotte (dir.). *«Métissages» racontée par ses arti-
sans*, Québec, Musée de la civilisation, 2001, p. 89-97.

DOYON, Jacques. *Objets de convoitise, objets de tractations / Objects
of Desire, Objects of Translation*, Ottawa, Galerie 101,
2001, [8] p. [Français / English]

FRASER, Marie. «Attitudes ludiques en art contemporain /
Ludism in Contemporary Art», dans *Le ludique*, Québec,
Musée du Québec, 2001, p. 11-93, 103-116. [Français /
English]

GAGNÉ, Gaétan, entrevue avec. «Une complicité bénéfique a
caractérisé le montage de "Métissages"», dans DE KONINCK,
Marie-Charlotte (dir.). *«Métissages» racontée par ses artisans*,
Québec, Musée de la civilisation, 2001, p. 45-49.

GAGNON, Claudie, entrevue avec. «Dans ma pratique, je
métisse», dans DE KONINCK, Marie-Charlotte (dir.).
«Métissages» racontée par ses artisans, Québec, Musée de la
civilisation, 2001, p. 51-60.

LAFORGE, Valérie. *Talons et tentations*, Québec et Saint-Laurent,
Musée de la civilisation et Fides, 2001, 125 [1] p.

LEBEL, Annie, L'HEUREUX, Geneviève, et Stéphanie PRATTE,
entrevue avec. «Dans "Métissages", la mise en espace fait par-
tie du contenu», dans DE KONINCK, Marie-Charlotte (dir.).
«Métissages» racontée par ses artisans, Québec, Musée de la
civilisation, 2001, p. 33-43.

LEPAGE, Robert, entrevue avec. «Dans la muséologie qui m'in-
téresse, les gens entrent dans une idée. Ils ne la regardent
pas mais ils y entrent comme dans un espace», dans
DE KONINCK, Marie-Charlotte (dir.). *«Métissages» racon-
tée par ses artisans*, Québec, Musée de la civilisation, 2001,
p. 23-32.

1999

TAILLEFER, René, COTTON, Claudine, et Jean-Pierre MORIN.
La folle du logis, Sainte-Foy, Maison Hamel-Bruneau,
1999, [20] p.

1998

DAIGLE, Andrée. *À ciel ouvert. Petites places publiques*, Sainte-Foy,
Maison Hamel-Bruneau, 1998.

1995

BÉLAND, Daniel. «Claudie Gagnon», dans *Outre-mer. Québec /
Wallonie-Bruxelles*, Québec, l'Œil de Poisson, 1995 (?),
p. 18, 19.

BÉLAND, Daniel. *Outre-mer*, Québec, l'Œil de Poisson, 1995 (?), 16 p.

1993

BÉLAND, Daniel. «Arts visuels. Aperçus», dans BÉLAND,
Daniel, CARON, Nathalie, FORTIN, Lynda, MATHIEU,
François, et François MARTEL. *L'Œil de Poisson. Le Coffret*,
Québec, l'Œil de Poisson, 1993, [6] p.

BÉLAND, Daniel. «Événements multidisciplinaires. Trois varia-
tions sur la musique», dans BÉLAND, Daniel, CARON,
Nathalie, FORTIN, Lynda, MATHIEU, François, et François

MARTEL. *L'Œil de Poisson. Le Coffret*, Québec, l'Œil de Poisson, 1993, [5] p.

BÉLAND, Daniel. «Historique. Quelques conjonctures», dans BÉLAND, Daniel, CARON, Nathalie, FORTIN, Lynda, MATHIEU, François, et François MARTEL. *L'Œil de Poisson. Le Coffret*, Québec, l'Œil de Poisson, 1993, [6] p.

BÉLAND, Daniel. «Les productions de l'Œil de Poisson. L'art et ses débordements», dans BÉLAND, Daniel, CARON, Nathalie, FORTIN, Lynda, MATHIEU, François, et François MARTEL. *L'Œil de Poisson. Le Coffret*, Québec, l'Œil de Poisson, 1993, [12] p.

BÉLAND, Daniel. «Saison 1992-1993», dans BÉLAND, Daniel, CARON, Nathalie, FORTIN, Lynda, MATHIEU, François, et François MARTEL. *L'Œil de Poisson. Le Coffret*, Québec, l'Œil de Poisson, 1993, [7] p.

CARON, Nathalie. «Arts visuels. Échappées», dans BÉLAND, Daniel, CARON, Nathalie, FORTIN, Lynda, MATHIEU, François, et François MARTEL. *L'Œil de Poisson. Le Coffret*, Québec, l'Œil de Poisson, 1993, [10] p.

Articles de revues spécialisées

2007

BÉLISLE, Julie. «Claudie Gagnon. La prose des objets», *ETC*, vol. 21, n° 80 (décembre 2007 / février 2008), p. 54-58.

«Claudie Gagnon. "Triturer le temps"», *Vie des arts*, n° 206 (printemps 2007), p. 29.

2006

BOUCHER, Mélanie. «Des œuvres polymorphes. Trois cas types», *Espace*, n° 75 (printemps 2006), p. 20-24.

2004

PARÉ, André-Louis. «Orange, événement d'art actuel», *Parachute, Para-para*, n° 111 (février et mars 2004), p. 4.

BÉLANGER, Esther, et Marie WATIEZ. «Slow Food. L'art de déguster le temps», *ESSE arts + opinions*, dossier nourriture, n° 50 (hiver 2004), p. 38-41.

2003

BLOIS, Nathalie de. «Récoltes multiples», *ETC Montréal*, vol. 17, n° 64 (décembre 2003 / février 2004), p. 51-59.

«Événement savoureux. "Orange, L'événement d'art actuel de Saint-Hyacinthe"», *Vie des arts*, n° 192 (automne 2003), p. 14.

FRANCBLIN, Catherine. «"Le ludique". Enjeux ambigus», *Beaux Arts magazine*, n° 229 (juin 2003), p. 30.

VAN OFFEL, Hugo. «Mieux vaut en rire!», *Art actuel* (mai et juin 2003).

2002

FRASER, Marie. «La réinvention du quotidien par le jeu. Claudie Gagnon», *Spirale*, n° 186 (septembre et octobre 2002), p. 46.

LEFEBVRE, Luce. «Le déplacement du ludique au tragique : ou du jeu de la bascule», *ETC Montréal*, vol. 15, n° 58 (juin / août 2002), p. 63-67.

CÔTÉ, Nathalie. «"Le ludique"», *Parachute, Para-para*, n° 105 (janvier / mars 2002), p. 6, 7.

2001

CÔTÉ, Nathalie. «"Manifestation internationale d'art de Québec"», *Espace*, n° 55 (printemps 2001), p. 40-43.

RANDOLPH, Jeanne. «Some Truths Embellished», *Mix Magazine*, vol. 26, n° 4 (printemps 2001), p. 23-25.

LAMARCHE, Bernard. «"Manifestation internationale d'art de Québec"», *Parachute, Para-para*, n° 101 (janvier / mars 2001), p. 6.

FOUQUET, Ludovic. «FTA. Des frontières brassées par l'intime», *Jeu*, n° 101 (2001), p. 123-126.

2000

NINACS, Anne-Marie. «"Manifestation internationale d'art de Québec"», *Art Press*, n° 263 (décembre 2000), p. 72, 73. [Français / English]

VAÏS, Michel. «"5ᵉ Carrefour international de théâtre de Québec". Petites formes et grandes rencontres», *Jeu*, n° 97 (hiver 2000-2001), p. 134-144.

THIBAULT, Nicole. «Théâtre jeunes publics. Les Coups de Théâtre, sixième édition», *Lurelu*, vol. 23, n° 2 (automne 2000), p. 63-65.

1998

BOUILLET, Mariette. «"La chèvre et le chou" suite», *Inter*, n° 70 (été 1998), p. 60, 61.

1993

BÉLAND, Daniel. «Du lieu comme objet», *ETC Montréal*, n° 22 (15 mai / 15 août 1993 ?), p. 13-20.

1991

«Autour du 5ᵉ anniversaire de l'Œil de Poisson», *Parallelogramme*, vol. 16, n° 4 (printemps 1991), p. 75.

1990

GAGNON, Éric. «De nouveaux moralistes ?», *Esse arts + opinions*, n° 16 (automne 1990), p. 23-28.

1987

DURAND, Guy. «Réparation de poésie», *Inter*, n° 34 (hiver 1987), s. p.

1986

GAGNÉ, Marie-Andrée. «L'Œil de Poisson», *Inter*, n° 31 (printemps 1986), p. 37.

Articles de journaux (sélection)

Note au lecteur. Des articles faisant référence aux œuvres de l'artiste sans mentionner son nom ont été conservés. Les articles mentionnant uniquement son nom n'ont pas été conservés.

2009

CHARRON, Marie-Ève. «De portraits en monochromes, la peinture règne», *Le Devoir* (17 et 18 janvier 2009), p. E13.

2008

DELGADO, Jérôme. «Cabaret muséal», *Le Devoir* (12 décembre 2008).

ARNOLD, Florian. «Zauberhafte Märchenwelt im rosaroten Tortenstück», *Braunschweiger Zeitung* (7 juin 2008).

«Theaterformen – ein Braunschweiger Festival», *BS, Energy Kundenzeitschrift* (2 juin 2008).

« Festival Theaterformen: "Bonbons, Bestien, Lieblinge" und mehr », *Clicclac* (juin 2008).

« Theaterfestival in Braunschweig. In Zwölf Tagen um die Erde – und Zurück », *Prinz* (juin 2008).

WORAT, Jörg. « Kultur Überregional. Publikum gibt bei Festival in Braunschweig die Richtung vor », *Cellesche Zeitung* (18 avril 2008).

2007

BÉLAIR, Michel. « Quand on veut... », *Le Devoir* (14 novembre 2007), p. B9.

BÉDARD, Daphné. « Les Confettis dans le monde », *Le Soleil* (11 octobre 2007), p. A4.

CAUX, Patrick. « Une expo mangeable. L'Œil de Poisson accueille "Hautes et basses œuvres de bouche" de l'artiste Claudie Gagnon », *Le Devoir* (5 octobre 2007), p. B1.

ROBITAILLE, Jack. « Les coups de cœur de Jack Robitaille », *Le Soleil* (27 septembre 2007), p. A5.

LOISELLE, Geneviève. « Exposition à l'Œil de Poisson. À table ! », *Impact campus* (25 septembre 2007), p. 26.

MOTULSKY-FALARDEAU, Alexandre. « Vu », *Voir Montréal* (20 septembre 2007).

CÔTÉ, Nathalie. « Au restaurant en trompe-l'œil de Claudie Gagnon », *Le Soleil* (9 septembre 2007), p. A4.

LESAGE, Valérie. « Bonne fête, Confettis ! », *Le Soleil* (1er mai 2007), p. A5.

BÉLAIR, Michel. « La Maison s'éclate ! », *Le Devoir* (24 avril 2007), p. B7.

BÉGIN, Denyse. « "Triturer le temps". Vingt ans de création de Claudie Gagnon », *Le Courrier de Saint-Hyacinthe* (du 28 mars au 3 avril 2007), p. A31.

NADON, Catherine. « Claudie Gagnon. Façonner le banal à coup de merveilleux », *Mobiles* (avril 2007).

2006

BÉRUBÉ, Jade. « La Maison théâtre, saison 2006-2007. La vie devant soi », *La Presse* (3 juin 2006), Arts & Spectacles, p. 7.

CAUX, Patrick. « Les 13 fantaisies des Gros Becs », *Le Devoir* (10 mai 2006), p. B7.

PORTER, Isabelle. « Franco expliqué aux huit ans et moins », *Le Devoir* (21 mars 2006), p. B7.

DUMAS, Ève. « Solo irlandais », *La Presse* (13 mars 2006), Arts & Spectacles, p. 5.

PORTER, Isabelle. « Plus ça change, plus c'est pareil », *Le Devoir* (13 mars 2006), p. B10.

LESAGE, Valérie. « Le Théâtre des Confettis fait une importante percée en Asie », *Le Soleil* (9 mars 2006), p. B4.

PORTER, Isabelle. « Et Dieu créa les marionnettes », *Le Devoir* (4 et 5 mars 2006), p. E3.

CAUX, Patrick, et Isabelle PORTER. « Belles découvertes au Mois Multi », *Le Devoir* (20 février 2006), p. B8.

SAINT-HILAIRE, Jean. « D'une dérision inégale. "Saturnales" ouvre le Mois multi », *Le Soleil* (2 février 2006), p. B7.

PORTER, Isabelle. « L'inclassable Claudie Gagnon », *Le Devoir* (1er février 2006), p. B7.

SAINT-HILAIRE, Jean. « "Saturnales". Les hommages et dommages de Claudie Gagnon », *Le Soleil* (28 janvier 2006), p. C11.

CAUX, Patrick. « Splendeurs et anomalies au cœur du septième Mois Multi », *Le Devoir* (14 janvier 2006), p. C8.

BOUCHARD, Geneviève. « Septième Mois Multi. La beauté de l'anormal », *Le Soleil* (13 janvier 2006), p. B3.

2005

BOUCHER, Mélanie. « Sans titre », *Mobiles*, n° 20 (décembre 2005), p. 2.

PORTER, Isabelle. « Quand on ne peut pas sortir de la "pièce" », *Le Devoir* (24 octobre 2005), p. B8.

SAINT-HILAIRE, Jean. « "Festen". La Dernière scène », *Le Soleil* (20 octobre 2005), p. B7.

SAINT-HILAIRE, Jean. « Claudie Gagnon recrute », *Le Soleil* (13 octobre 2005), p. B8.

SAINT-HILAIRE, Jean. « "Chinoiseries" à Carleton-sur-Mer. Une captivante fantaisie sur le thème de la solitude », *Le Soleil* (19 juillet 2005), p. B5.

MAVRIKAKIS, Nicolas. « Cinq degrés d'affection », *Voir Montréal* (du 10 au 16 février 2005), p. 16.

2004

PORTER, Isabelle. « Perdus dans un gâteau », *Le Devoir* (25 et 26 décembre 2004), p. D6.

« Viva la familia ! », *Voir Québec* (2 décembre 2004), p. 46, 47.

TURCOT, Geneviève. « Visitez un gâteau au CNA », *Le Droit* (12 novembre 2004), p. 28.

SAINT-HILAIRE, Jean. « "Amour, délices et ogre" revient », *Le Soleil* (27 octobre 2004), p. B2.

CHARRETTE, Anick. « Le rôle de spectateur... dès l'enfance », *Week-end Outaouais* (11 septembre 2004).

LESSARD, Valérie, et Geneviève TURCOT. « Ce n'est pas parce qu'on est petit qu'on ne peut pas sortir en grand ! Grandes sorties pour les petits », *Le Droit* (11 et 12 septembre 2004), p. A4.

DUMAS, Ève. « Théâtre "privé" et art comestible », *La Presse* (28 août 2004), Arts & Spectacles, p. 17.

2003

SAINT-PIERRE, Christian. « "L'histoire de Raoul". Une histoire inventée », *Voir Montréal* (du 11 au 17 décembre 2003), Arts & Spectacles, p. 16.

POULIOT, Sophie. « Princesse déchue », *Le Devoir* (10 décembre 2003), p. B9.

SAINT-PIERRE, Christian. « Rencontre. Isabelle Leblanc. Fille du roi », *Voir Montréal* (du 4 au 10 décembre 2003), p. 27.

BÉLAIR, Michel. « Un homme ordinaire. "L'histoire de Raoul" d'Isabelle Leblanc prend l'affiche au Quat'Sous », *Le Devoir* (29 et 30 novembre 2003), p. E3.

DUMAS, Ève. « La décoiffante histoire de Raoul », *La Presse* (29 novembre 2003), Arts & Spectacles, p. 24.

CANTIN, David. « À la rescousse du réel », *Le Devoir* (24 octobre 2003), p. B2.

SAINT-HILAIRE, Jean. « "Gros et détail", à Premier Acte », *Le Soleil* (20 octobre 2003), p. B3.

ROCHEFORT, Jean-Claude. « Manger la lune, gober l'esthétique », *Le Devoir* (6 et 7 septembre 2003), p. E6.

BÉGIN, Denyse. « Orange, c'est commencé ! », *Le Courrier de Saint-Hyacinthe* (3 septembre 2003), p. B4.

MOREAU, Florence. « La parodie du jeu », *La Voix du Nord*, édition Villeneuve d'Ascq (21 août 2003).

DELGADO, Jérôme. « À vendre », *La Presse* (20 juillet 2003), p. B8.

ROULEZ, Josianne. « Orange. Saint-Hyacinthe aux couleurs de l'art actuel », *Le Courrier de Saint-Hyacinthe* (18 juin 2003), p. B10.

CUGIER, Alphonse. « L'art (en)jeu », *Liberté Hebdo* (du 13 au 19 juin 2003).

GILSOUL, Guy. « L'art à la récré », *Le Vif/L'Express* (du 6 au 12 juin 2003).

VUEGEN, Christine. « Ode aan het Spel », *De Huisarts* (28 mai 2003).

OBJOIS, Françoise. « Voulez-vous jouer avec moa? », *Sortir* (du 21 au 27 mai 2003), p. 42.

MICHELON, Olivier. « Partie franco-québécoise », *Le Journal des arts* (du 16 au 23 mai 2003).

ROUSSEL, Geneviève. « Le jeu avec nos cousins d'Amérique », *La Voix du Nord, édition région* (15 mai 2003).

MÉREAU, Julie. « Le jeu, un art qui déjoue », *Nord-Éclair, édition Villeneuve d'Ascq* (6 mai 2003).

VOITURIER, Michel. « Jeux de l'art, jeux guoguenards », *Le Courrier de l'Escaut* (2 mai 2003).

MAGALHAES, Stéphanie. « Les jeux de l'humour et de la dérision », *Art aujourd'hui, Newsletter* (du 25 avril au 1er mai 2003).

BLONDET, Aude. « Pour jouer avec Popeye et les autres », *La Croix du Nord* (25 avril 2003).

LORENT, Claude. « Les faux divertissements de l'art », *La Libre Belgique* (23 avril 2003).

DELGADO, Jérôme. « Les Québécois débarquent à Lille. L'expo "Le ludique" est présentée au Musée d'art moderne de Lille-Métropole », *La Presse* (10 avril 2003), p. E3.

BLAIS, Marie-Christine. « La 9e soirée des Masques. Neuf ans, le jeune âge du théâtre », *La Presse* (3 février 2003), p. C1.

HOULE, Nicolas. « Soirée des masques. De l'émotion non feinte », *Le Soleil* (3 février 2003), p. B2.

SAINT-HILAIRE, Jean. « Québec rapporte une mince récolte. Trois titres, c'est tout le capital d'orgueil que le théâtre local rapporte de la métropole », *Le Soleil* (3 février 2003), p. B1.

2002

BRIDEAU, Édith. « Plaisir garanti dans le gâteau d'"Amour, délices et ogre" », *L'Acadie Nouvelle* (7 août 2002).

SAINT-HILAIRE, Jean. « Il était une fois... Les Confettis. 25 ans de théâtre pour les enfants des autres », *Le Soleil* (2 avril 2002), p. B1.

CÔTÉ, Nathalie. « De toutes les couleurs », *Voir Québec* (du 14 au 20 mars 2002), p. 48-50.

VIGNEAULT, Alexandre. « "Vasistas". Le carrefour de l'art insolite », *La Presse* (23 février 2002), p. D4.

BÉLAIR, Michel. « La ligne du temps. Deux semaines d'expérimentations multidisciplinaires en rafale: attention! », *Le Devoir* (14 février 2002), p. A1.

2001

LEBLANC, Benoît. « Un parcours gourmand pour les petits. Tout un gâteau de Noël attend les enfants de Laval », *Courrier Laval* (27 décembre 2001), p. 9.

BÉLAIR, Michel. « Du Théâtre qui se mange », *Le Devoir. L'Agenda* (du 22 au 28 décembre 2001), p. 15.

BÉLAIR, Michel. « Joyeuses sorties en perspective. Il y a tellement de spectacles proposés qu'il vous faudra y regarder de près, un crayon à la main! », *Le Devoir* (22 et 23 décembre 2001), p. C2.

HÉBERT, Catherine. « Spectacles pour enfants. L'enfance de l'art / se donner en spectacle », *Voir Montréal* (6 décembre 2001), p. V6.

ROBERT, Françoise. « Sortir, c'est tout un cadeau », *Enfants Québec* (décembre 2001), p. 71.

SAINT-HILAIRE, Mélanie. « Une artiste dans une bonbonnière », *Le Soleil* (23 novembre 2001), p. B1, B2.

CANTIN, David. « Chausser la séduction », *Le Devoir. L'Agenda* (du 17 au 23 novembre 2001), p. 3.

ST-HILAIRE, Jean. « Une tradition toute fraîche. Les théâtres jeunes publics du Québec tirent désormais leur épingle du jeu », *Le Soleil* (27 octobre 2001), p. C9.

CÔTÉ, Nathalie. « "Le ludique". Salles de jeu », *Voir Québec* (du 10 au 17 (?) octobre 2001), p. 15, 16.

MASSON, Frédérick. « Pour le plaisir des sens », *Québec Express* (7 octobre 2001), p. 10.

TREMBLAY, Régis. « À ne pas rater. Jouets d'art au musée », *Le Soleil* (5 octobre 2001), p. B1.

TREMBLAY, Régis. « Le Musée du Québec changé en terrain de jeux. L'exposition "Le ludique". Jouer pour déjouer », *Le Soleil* (2 octobre 2001), p. B1.

MARTEL, Denise. « S'amuser et réfléchir », *Le Journal de Québec* (30 septembre 2001), p. 44.

CANTIN, David. « Les surprises du jeu. "Le ludique" trace un portrait instructif de l'art actuel dans tous ses états », *Le Devoir* (29 septembre 2001), p. D12.

BARRIÈRE, Caroline. « Fête champêtre sans prétention. "Petits miracles misérables et merveilleux" », *Le Droit* (5 juin 2001), p. 21.

POULIOT, Sophie. « Le cabaret du kitsch », *Le Devoir* (4 juin 2001), p. B8.

DUMAS, Ève. « Jardin intérieur », *La Presse* (3 juin 2001), p. B5.

SAINT-HILAIRE, Jean. « Festival de théâtre des Amériques. Une expérience inusitée », *Le Soleil* (3 juin 2001), p. B8.

DUMAS, Ève. « Merveilleuse patenteuse du théâtre », *La Presse* (1er juin 2001), p. C3.

POULIOT, Sophie. « Fantaisie et férocité », *Le Devoir* (26 et 27 mai 2001), p. C3.

SARFATI, Sonia. « Claude Poissant et "sa" Nouvelle Scène », *La Presse* (26 mai 2001), p. D6.

SAINT-HILAIRE, Jean. « 9e Festival de théâtre des Amériques ". Artistes-orchestres et auteurs vivants », *Le Soleil* (24 mai 2001), p. E7.

BÉGIN, Aline. « Où convoitise et commerce se rencontrent », *Le Droit* (21 avril 2001), p. A46.

DUMAS, Ève. « Le drame humain au centre du 9e FTA », *La Presse* (10 avril 2001), p. C2.

2000

QUINE, Dany. « La Manif d'art. Sortir du cadre », *Le Soleil* (14 octobre 2000), p. D18.

CANTIN, David. « Petits miracles imprévisibles », *Le Devoir* (10 octobre 2000), p. B7.

RENAUD, Martin. « Les miracles de Claudie Gagnon. "Portrait vivant" d'artiste », *Impact Campus* (10 octobre 2000), p. 18.

QUINE, Dany. « Claudie Gagnon. Scène de magie », *Le Soleil* (7 octobre 2000), p. D15.

CÔTÉ, Nathalie. « Claudie Gagnon. La cour des miracles ». *Voir Québec* (du 5 au 11 octobre 2000), p. 16, 17.

MCLEOD, Dayna. « Holy Trinity ! », *Hour* (du 5 au 11 octobre 2000), p. 33.

SAINT-HILAIRE, Jean. « Claudie Gagnon présente un quatrième spectacle de tableaux vivants », *Le Soleil* (28 septembre 2000), p. C5.

« "Amour, délices et ogre". Cannibalisme et péché de la chair », *Québec français*, n° 119 (automne 2000).

CANTIN, David. « Parcours d'initiation », *Le Devoir* (5 septembre 2000), p. B7.

BÉLAIR, Michel. « "Amour, délices et ogre", "Portofino Ballade" et "Les Deux Sœurs" se dégustent de bon coeur », *Le Devoir* (5 juin 2000).

SARFATI, Sonia. « "Amour, délices et ogre" », *La Presse* (3 juin 2000), p. D4.

LALIBERTÉ, Marie. « Souvenirs intimes », *Voir Québec* (du 25 au 31 mai 2000).

CANTIN, David. « Une inspiration aussi libre que fougueuse », *Le Devoir* (15 mai 2000), p. B7.

CANTIN, David. « Un gros gâteau plein de surprises », *Le Devoir* (13 et 14 mai 2000), p. B3.

SAINT-HILAIRE, Jean. « "Amour, délices et ogre"... délectable ! », *Le Soleil* (12 mai 2000), p. C4.

CÔTÉ, Nathalie. « Impact d'unions », *Voir Québec* (du 11 au 17 mai 2000).

SAINT-HILAIRE, Jean. « "Amour, délices et ogre" », *Le Soleil* (10 mai 2000), p. C3.

CANTIN, David. « La pureté n'existe pas », *Le Devoir* (6 et 7 mai 2000), p. B3.

QUINE, Dany. « Le groupe BGL. Seconde nature », *Le Soleil* (1ᵉʳ janvier 2000), p. D4.

1999

BOUTIN, Linda. « Projet Bazzo / Les Bacchantes », *Voir Montréal* (23 septembre 1999), p. 65.

BRODY, Stéphanie. « Un bonheur trois fois renouvelé. Luminosités variables : une expérience surprenante », *La Presse* (17 septembre 1999), p. B8.

BAILLARGEON, Stéphane. « La part d'ombre. Trois chorégraphies pour une seule mise en lumière à l'Agora », *Le Devoir* (11 et 12 septembre 1999), p. B5.

BRODY, Stéphanie. « Luminosités variables pour trois chorégraphes », *La Presse* (11 septembre 1999), p. D17.

DESAUTELS, Vincent. « Les 12ᵉ Prix d'excellence : Québec honore ses artistes. Dix-huit prix ont été remis pour souligner la dernière saison », *Le Devoir* (3 février 1999), p. B10.

1998

ST-HILAIRE, Jean. « "La chèvre et le chou" à la basse-ville. Tableaux vivants. Une manière originale de présenter des arts visuels », *Le Soleil* (12 novembre 1998), p. C3.

DESAUTELS, Vincent. « Ni théâtre, ni performance. "La chèvre et le chou", la série de "tableaux vivants" de Claudie Gagnon, reprend l'affiche dans un vieil entrepôt délabré », *Le Devoir* (7 et 8 novembre 1998), p. B4.

BLAIS, Marie-Christine. « L'art contemporain dans la cité avec "Artifice '98" », *La Presse* (18 juillet 1998), p. D12.

LACHANCE, Marie. « La condition urbaine », *Voir Montréal* (du 9 au 15 juillet 1998), p. 33.

QUINE, Dany. « L'heure de la re-création. Quatre artistes proposent leurs petites places ludiques dans les jardins de la Maison Hamel Bruneau », *Le Soleil* (4 juillet 1998), p. D9.

AQUIN, Stéphane. « "Artifice '98". Cocktail artistique », *Voir Montréal* (du 2 au 8 juillet 1998), p. 47.

SAINT-HILAIRE, Jean. « Bain de foule au Périscope. "Dix bonnes raisons de tuer son conjoint et plus...", ce soir, en dernières Cartes Blanches », *Le Soleil* (4 juillet 1998), p. C2.

LACHANCE, Marie. « Dehors la vidéo ! Des bandes sont projetées en plein air sur des écrans de neige sculptée », *Le Devoir* (6 mars 1998), p. B9.

GUILBERT, Charles. « Mon année Miron », *Ici Montréal* (janvier 1998).

1997

CHAREST, Rémy. « Bien meubler l'espace », *Le Devoir* (29 et 30 novembre 1997), p. B9.

LACHANCE, Marie. « Écarts de jeunesse ». *Voir Montréal* (du 24 au 30 avril 1997).

1996

TREMBLAY, Régis. « du Maurier se retire des Prix de la culture. La première compagnie à réagir à la nouvelle politique sur le tabac », *Le Soleil* (12 décembre 1996), p. C11.

LÉVESQUE, Solange. « Provoquer, pas plaire ! », *Le Devoir* (10 décembre 1996), p. B7.

CHAREST, Rémy. « Et la lumière fut. Turner et le paysage romantique », *Le Devoir* (28 et 29 septembre 1996), p. D9.

TREMBLAY, Régis. « "Manœuvres exquises". Bizarres, bizarres... », *Le Soleil* (14 septembre 1996), p. D15.

1995

TURINE, Roger Pierre. « Le néant promu chef-d'œuvre. Ces cinq Québécois n'auraient-ils pas mieux fait de rester cois ? », *La Libre Belgique* (16 mai 1995), p. 28.

1994

BOIS, Michel. « Le mur de l'Atlantique », *Voir Québec* (du 8 au 14 septembre 1994).

QUINE, Dany. « Échange Québec/Belgique. "Outre-mer" : le jeu de la création », *Le Soleil* (3 septembre 1994), p. E7.

1993

CRON, Marie-Michèle. « L'art investit les chambres d'hôtels », *Le Devoir* (23 janvier 1993), p. C24.

DELAGRAVE, Marie. « "Chambres d'hôtel" jusqu'au 31 janvier. Des interventions intelligentes qui ne déçoivent pas », *Le Soleil* (23 janvier 1993), p. C6.

1992

DUPONT, Marie-Claude. « "Poisson d'avril". L'art amphibie », *Voir Québec* (du 2 au 8 avril 1992).

« Pour la Saint-Valentin, offrez-vous un extravagant "Festival de la chanson d'amour" », *Le Soleil* (14 février 1992), p. A12.

1991

ROYER, Sylvie. « 3e volet de "L'art de vivre" de Claudie Gagnon. Une installation délirante sur le *Home Sweet Home* des années 50 », *Le Soleil* (23 novembre 1991), p. E14.

ROYER, Sylvie. « L'Œil de Poisson fête son 5e anniversaire. Un centre qui privilégie fraîcheur et participation », *Le Soleil* (26 janvier 1991), p. D7.

199

TlV. Régis. « "Festival de la chanson crue". À bas la censure t qui fait pop ! », *Le Soleil* (14 février 1990), p. B15.

7 mars 1989).

vahit les arts visuels...

Détentrice d'une maîtrise en muséologie de l'Université du Québec à Montréal (UQAM), **Julie Bélisle** s'est jointe à l'équipe de la Galerie de l'UQAM, à Montréal, en 2004. Elle a publié des textes dans divers revues et catalogues d'exposition. En 2007 et en 2008, elle effectuait une résidence d'écriture au 3ᵉ impérial, Centre d'essai en art actuel, à Granby. Elle est également commissaire d'expositions produites par la Galerie de l'UQAM. En tant que co-commissaire, elle travaille présentement à la conception de l'exposition *Restraint/Contrainte*, qui portera sur le travail d'artistes brésiliens et péruviens. L'exposition, produite par le Groupe Molior, sera présentée à Montréal en 2009 et circulera ensuite en Amérique du Sud. Julie Bélisle prépare un doctorat en histoire de l'art à l'UQAM, où elle s'intéresse aux procédés de collecte et d'accumulation dans l'art contemporain.

En 2008 et en 2009, en tant que commissaire, **Mélanie Boucher** présentait *Intrus/Intruders*, un important projet d'exposition, d'évaluation et de publication au Musée national des beaux-arts du Québec, à Québec. En 2003, en tant que co-commissaire, elle présentait ORANGE, L'événement d'art actuel de Saint-Hyacinthe, une manifestation d'envergure internationale dont elle a dirigé l'imposante publication. Elle est également commissaire d'autres expositions: au Musée national des beaux-arts du Québec, à la Galerie de l'UQAM, à Montréal, à EXPRESSION, Centre d'exposition de Saint-Hyacinthe, au Musée d'art de Joliette, au Musée régional de Rimouski et au Musée de Lachine, à Montréal. Elle a contribué à plusieurs publications, colloques et événements. En 2005, Mélanie Boucher était lauréate du Prix Relève de la Société des musées québécois. Elle poursuit des études de doctorat à l'UQAM, sur l'usage des aliments dans l'art performatif contemporain.

Mariette Bouillet est une artiste multidisciplinaire et une critique d'art ayant vécu au Québec, de 1995 à 2004, où elle a réalisé de nombreux projets théâtraux, vidéographiques et performatifs avec le soutien du Conseil des arts et des lettres du Québec et du Conseil des Arts du Canada. Durant plusieurs années, elle fut membre du comité de rédaction de la revue *Inter*, où elle a publié de nombreux textes critiques sur divers artistes contemporains. Elle a aussi réalisé des documentaires et des émissions pour la radio. Installée actuellement en France, elle écrit un mémoire sur les tableaux vivants de Claudie Gagnon.

REMERCIEMENTS

J'étais une jeune étudiante lors de mon premier contact avec le travail de Claudie Gagnon. Comme nombre d'individus, il m'a instantanément marquée. Par la suite, j'ai régulièrement contribué à la réalisation d'expositions intégrant des œuvres de l'artiste, suivant de près, avec admiration et respect, son cheminement artistique durant une dizaine d'années. C'est donc avec une joie réelle, tout en restant consciente de ma responsabilité, et une grande humilité que j'ai accepté de diriger ce projet. Car la démarche de Claudie Gagnon, unique en son genre et qui figure parmi les plus importantes de sa génération, est encore trop peu connue et étudiée.

 Mes remerciements sincères sont adressés à Claudie. Elle est devenue une complice qui a fait preuve d'une présence et d'une confiance précieuses, sans lesquelles cette aventure ne se serait jamais concrétisée. Toute ma gratitude va à Marcel Blouin, directeur d'EXPRESSION, Centre d'exposition de Saint-Hyacinthe, qui est l'initiateur de la rétrospective et qui m'a accordé une fois encore un appui rassurant. Je remercie également Gaëtane Verna, directrice du Musée d'art de Joliette, Caroline Flibotte, directrice de l'Œil de Poisson, et les équipes dynamiques des trois organismes impliqués. Ils ont collaboré avec enthousiasme et efficacité à la réalisation des expositions et de la publication. Une mention toute spéciale à Geneviève Ouellet, gestionnaire de projets et d'édition à EXPRESSION, et à Eve-Lyne Beaudry, conservatrice de l'art contemporain au Musée d'art de Joliette.

 Je suis reconnaissante aux auteures invitées, Julie Bélisle et Mariette Bouillet, qui ont livré des analyses approfondies dont la qualité contribue à l'intérêt du livre. Merci à Marc-André Roy, pour son graphisme qui épouse avec justesse, raffinement et sensibilité la démarche de l'artiste. Merci aussi à Pierrette Tostivint et à Marcia Couëlle, pour les révisions et les traductions rigoureuses, aux photographes et aux nombreuses autres personnes et institutions qui, de près ou de loin, ont participé à l'aventure. Je me permets d'adresser un remerciement spécial à Audrey. Mes pensées les plus douces vont à Maxime, qui est de tous mes projets.

M.B.

La publication *Claudie Gagnon* retrace quelque vingt ans de carrière de l'artiste. Elle témoigne d'une rétrospective initiée par EXPRESSION et coproduite avec le Musée d'art de Joliette. La rétrospective a été présentée en deux volets, tout d'abord à EXPRESSION, du 24 mars au 6 mai 2007, sous le titre *Triturer le temps. Une rétrospective, volet 1*, puis au Musée d'art de Joliette, du 1er février au 26 avril 2009, sous le titre *Temps de glace. Une rétrospective, volet 2*. À cette initiative, s'ajoute l'exposition individuelle *Hautes et basses œuvres de bouche*, présentée à l'Œil de Poisson, du 7 septembre au 7 octobre 2007.

Commissaire invitée pour la rétrospective: Mélanie Boucher

Production de la publication

Direction de la publication: Mélanie Boucher
Assistance à la direction: Geneviève Ouellet
Rédaction des textes: Julie Bélisle, Mélanie Boucher, Mariette Bouillet
Gestion et administration: Marcel Blouin, Geneviève Ouellet, Francine Authier – EXPRESSION
Révision du français: Pierrette Tostivint
Traduction vers l'anglais: Marcia Couëlle
Numérisation et traitement des images: Photosynthèse
Conception graphique: Marc-André Roy – Makara
Correction d'épreuves: Mélanie Boucher, Caroline Flibotte, Audrey Genois, Jane Jackel, Geneviève Ouellet
Impression: Imprimerie Transcontinental

Éditeurs

EXPRESSION, Centre d'exposition de Saint-Hyacinthe
495, avenue Saint-Simon / Saint-Hyacinthe (Québec) / J2S 5C3
T. 450 773-4209 / F. 450 773-5270
www.expression.qc.ca

L'Œil de Poisson
541, rue Saint-Vallier Est / Québec (Québec) / G1K 3P9
T. 418 648-2975 / F. 418 648-8284
www.meduse.org/oeildepoisson

Musée d'art de Joliette
145, rue du Père-Wilfrid-Corbeil / Joliette (Québec) / J6E 4T4
T. 450 756-0311 / F. 450 756-6511
www.museejoliette.org

Distributeur

ABC Livres d'art Canada
372, rue Sainte-Catherine Ouest, local 229 / Montréal (Québec) / H3B 1A2
T. 514 871-0606 / 1-877-871-0606
www.artbookscanada.com / info@ABCartbookscanada.com

Catalogage avant publication de Bibliothèque et Archives nationales du Québec et Bibliothèque et Archives Canada

Boucher, Mélanie, 1976-

Claudie Gagnon

Catalogue utilisé lors de trois expositions tenues en 2007 et 2009 par l'artiste.
 Comprend des réf. bibliogr.
 Texte en français et en anglais.
 Publ. en collab. avec: L'Œil de poisson, Musée d'art de Joliette.

 ISBN 978-2-922326-66-6 (Expression, Centre d'exposition de Saint-Hyacinthe)
 ISBN 978-2-921801-42-3 (Musée d'art de Joliette)

 1. Gagnon, Claudie - Expositions. I. Bélisle, Julie. II. Bouillet, Mariette. III. Gagnon, Claudie. IV. Expression, Centre d'exposition de St-Hyacinthe. V. Œil de poisson (Galerie d'art). VI. Musée d'art de Joliette. VII. Titre.

NX513.Z9G332 2009 700.92 C2009-940837-6F

Dépôt légal
Bibliothèque et Archives nationales du Québec, 2009
Bibliothèque et Archives Canada, 2009

L'artiste tient à remercier le Conseil des arts et des lettres du Québec pour le soutien à la réalisation de l'œuvre *Temps de glace* (2008-2009).

La publication est produite en collaboration avec Transit. Collectif de commissaires et de critiques indépendants.

La réalisation des expositions et de la publication a été rendue possible grâce à l'appui financier du Conseil des Arts du Canada, du Conseil des arts et des lettres du Québec, du ministère de la Culture, des Communications et de la Condition féminine du Québec, du Conseil de la culture de Saint-Hyacinthe, de la Ville de Saint-Hyacinthe, de la Ville de Québec et de la Ville de Joliette.

Conseil des Arts du Canada Canada Council for the Arts

Conseil des arts et des lettres Québec

EXPRESSION
Centre d'exposition de Saint-Hyacinthe

l'oeil de poisson

MUSÉE D'ART DE JOLIETTE

Page couverture et page 3 / Book cover and page 3

PASSE-MOI LE CIEL, 1998 • Vidéogramme / Videogram • 4 min 31 s / sec • Collection Musée national des beaux-arts du Québec, Québec • Coproduction La Bande vidéo, Québec • Acteurs / Performers: Nathalie Bujold, Patrice Fortier

Ce livre, composé en Absara et tiré à 1290 exemplaires, a été achevé d'imprimer sur papier Enviro 100 Antique Natural et Supreme Gloss pour le compte d'EXPRESSION, Centre d'exposition de Saint-Hyacinthe, de l'Œil de Poisson et du Musée d'art de Joliette sur les presses de Transcontinental en mai 2009.